Berlin*Bilder*

Florian Profitlich

jovis

Berlin*Bilder*

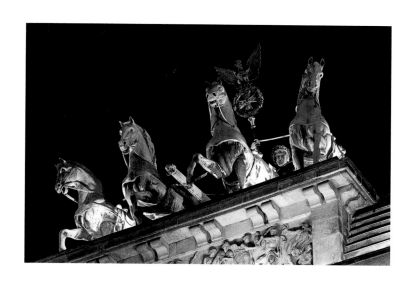

Berlin

Eran Tiefenbrunn

Knapp vor der Jahrtausendwende beginnt auch für die Bundesrepublik Deutschland ein neues Zeitalter. Berlin, alter und neuer Regierungssitz, beschert dem Land eine neue Ära, einen Rhythmus und ein Tempo, das die Bonner Republik nicht gekannt hat. Es ist dies ein ganz anderer Rhythmus im Rahmen der verschiedenen Tempi, die den Lauf deutscher Geschichte bestimmt haben. Als ein vor nicht langer Zeit zugezogener Fremder, ein nur temporärer Besucher, habe ich eine Weile gebraucht, um diesen Rhythmus der Stadt zu erkennen. Es ist die »Berliner Zeit«.

Ort und Zeit sind zwei verschiedene Achsen, zwei Dimensionen, die die Lebensbedingungen eines Menschen definieren. Das Land, aus dem ich komme – Palästina-Erez Israel – verkörpert zwei der vielleicht spannendsten und reinsten Verbindungen von Ort und Zeit: die Ewigkeit Jerusalems und den Moment Tel Avivs.

Ewigkeit ist eine mythische Zeiteinheit. Seit jeher, für immer und ewig, *Jahweh*. Es ist dies eine Zeit, die sich nicht teilen läßt und nicht verdoppeln. Wer in ihr lebt, benötigt keine Zeiteinteilung, da diese Zeit statisch bleibt, gewissermaßen eine konstante Variable. Vor der Vertreibung aus dem Garten Eden – nach der Vertreibung ... Vor der modernen Zeitrechnung – nach ihr ... Der mythische Mensch zählt nicht, er erzählt. Das ist die Jerusalemer Zeit. Eben die Zeit der »ewigen Stadt«. Wenn die Ewigkeit alles beinhaltet und sich nicht teilen läßt, so kann folgerichtig auch der Moment nicht existieren. Er ist der unsichtbare Abstand zwischen der Vergangenheit und der Zukunft. Zwischen dem, was gewesen ist, und dem, was kommen wird. Auch diese Zeiteinheit läßt sich weder teilen noch verdoppeln. Die reine Gegenwart kennt keine Vervielfältigung, einen der wohl bedeutendsten Aspekte menschlicher Kultur. Sie kennt nur das Unikat, das gegenwärtige Eine, das

A l'aube d'un nouveau siècle, la République Fédérale d'Allemagne se trouve elle aussi au commencement d'une époque. La ville de Berlin, ancien et nouveau siège du gouvernement allemand, offre au pays une nouvelle ère, un nouveau rythme de vie que la République de Bonn ne connaissait pas. Il s'agit d'un rythme différent de tous ceux qui ont accompagné ce pays tout au long de son histoire. En tant qu'étranger venu en Allemagne il n'y a pas si longtemps, en tant que visiteur passager, j'ai eu besoin d'un certain temps pour reconnaître le rythme qui règne sur cette ville. Il s'agit du «temps berlinois».

Le lieu et le temps sont deux axes distincts, deux dimensions qui servent à définir la vie d'un homme. L'endroit d'où je viens – La Palestine-Erez Israël – incarne deux unions entre lieu et temps qui sont peut-être les plus intéressantes et les plus pures: l'éternité de Jérusalem et le moment de Tel Aviv.

L'éternité est une unité temporelle mystique. Depuis toujours et pour toujours, *Jahweh*. Il s'agit d'une unité temporelle qui ne se laisse ni partager ni dédoubler. Celui qui vit en elle n'a pas besoin de diviser son temps, car celui-ci reste statique, une variable constante en quelque sorte. Avant l'expulsion du Jardin d'Eden, après l'expulsion ... Avant la chronologie moderne, après elle ... L'Homme mythique ne compte pas, il raconte. C'est le temps de Jérusalem. Le temps de la «ville éternelle». Si l'éternité contient tout et ne peut être divisée, cela implique que l'idée du moment n'existe pas non plus. Il est l'intervalle invisible entre le passé et le futur. Entre ce qui a été et ce qui sera.

L' instant non plus n'est ni indivisible ni multipliable. Dans sa pureté, l'instant présent ne connaît aucune possibilité de reproduction, l'un des aspects les plus importants pourtant de la culture humaine. Il ne connaît que

Shortly before the start of the next millennium, a new age is also beginning for the Federal Republic of Germany. Berlin, the former and new seat of government, is making a gift to the country of a new era, a rhythm and a tempo not familiar to the Bonn Republic. This is a very different rhythm within the framework of the various different periods that have determined the course of German history. As an outsider who moved here not so long ago, a merely temporary visitor, it took me a while to recognise this rhythm of the city. It is »Berlin time«.

Time and place are two different axes, two dimensions that determine how an individual lives. The country I come from – Palestine-Erez Israel – embodies two of the perhaps most intriguing and purest associations of time and place: the eternity of Jerusalem and up-to-the-moment Tel Aviv.

Eternity is a mythical unit of time. Since time immemorial, forever and ever, *Yahweh*. This is an indivisible time that cannot be duplicated. One who lives in this time does not need to divide time up, for this time remains static, to a certain extent it is a constant variable. Before being cast out of the Garden of Eden, after being cast out ... before our modern calendar began and after it. The mythical individual does not count, but rather narrates. This is Jerusalem's time. The time of the »eternal city«. If eternity contains all this and cannot be divided, the moment, in contrast, cannot exist. It is the invisible distance between the past and the future. Between what has been and what is to come. Nor can this unit of time be divided or duplicated. The pure present resists reproduction, one of the most significant aspects of human culture. It knows only the unique, the present One, which is ever-vanishing, leaving no trace behind. That is Tel Aviv's time, the time of a modern

immerwährend verschwindet, ohne Spuren zu hinterlas-
sen. Das ist die Tel Aviver Zeit, die Zeit einer modernen
Stadt, die – innerhalb eines Sekundenbruchteils aus
dem Sand geboren – beständig und immer wieder zu
Sand zerfällt.

Im Vergleich zu dieser großen Spannung zwischen
der jüdischen Ewigkeit und dem israelischen, dem vor-
übergehenden Augenblick, scheint Berlin für mich eine
Stadt zu sein, die unruhig ihre Orientierung zwischen
beiden Extremen sucht, aber immer noch nicht heraus-
gefunden zu haben scheint, wo sich ihr Platz zwischen
Moment und Ewigkeit befindet: nicht und niemals in
einer Tradition verwurzelt und längst schon eine histori-
sche Stadt.

Gegenüber dem Land, aus dem ich komme, in dem die
Ewigkeit und der Augenblick realistische Einheiten sind,
die nebeneinander existieren – die eine auf dem Berg,
die andere am Meeresstrand – so sind sie in Berlin ver-
steckte und abstrakte Archetypen, beständig mitein-
ander kämpfend. Und in dieser harten, aufs Äußerste
geführten Auseinandersetzung entwickelt sich in dieser
Stadt das Faszinierendste von allem – die Kultur.

Wenn ich mit israelischen Freunden, die zum ersten-
mal Berlin besuchen, Unter den Linden spazieren gehe,
liebe ich es vor allem, die Mimik ihrer Gesichter zu prü-
fen. Ich beobachte ihre Augen, während sie sich das
Brandenburger Tor ansehen, das assoziativ ultimative
Wahrzeichen der Stadt. Und schon im voraus weiß ich,
daß – nachdem wir unter den herrlichen dorischen Säu-
len hindurchgegangen sind – nur wenige nachdenkliche
Sekunden vergehen werden, bis schließlich unweiger-
lich die Frage kommt, die jeder Israeli stellt: Moment
mal, und wo ist dieser Bunker? Der von Hitler?

Kaum ein anderer Ort in Berlin ist symbolträchtiger
für ausländische Besucher als jene Eisenplatte, die die
Öffnung dieses Bunkers, oder zumindest das, was noch
von ihm übriggeblieben ist, schützt; dort neben dem
Parkplatz eines Wohnblocks, in den 80er Jahren nahe
der alten Berliner Mauer für regimetreue Bürger der
DDR gebaut, zwischen der Wilhelmstraße und dem rie-
sigen Gelände, auf dem in der Zukunft das Mahnmal
zur Erinnerung an die Ermordung der Juden stehen soll.
Die Reste des Bunkers kann man gar nicht sehen, doch
auch versteckt ist er präsent. So wird für viele das Bran-
denburger Tor, Symbol des aufgeklärten und stolzen
Klassizismus, nur die sichtbare Seite eines versteckten
Bunkers sein, der Eingang zur Höhle des Hades.

Mein erster Besuch am Gendarmenmarkt fand an
einem regnerischen, grauen Herbsttag im Jahre 1984
statt. Das Schauspielhaus, die beiden Dome zu seinen
Seiten, wirkten auf mich wie der Glanz einer endgültig
verlorengegangenen Epoche, auf ihr Schicksal wartend
– auf den Abriß oder Wiederaufbau. Bei meinem zwei-
ten Besuch, im Frühling des Jahres 1995, hatte ich Mühe,
durch eine vor Glück strahlende Menschenmenge zu
kommen. In meiner Hand hielt ich eine wertvolle Einla-
dung zu einem »Staatsakt«, veranstaltet von der Bun-
desrepublik Deutschland anläßlich des fünfzigjährigen
Jahrestags des Kriegsendes. Auf dem Podium stand der
damalige Kanzler Helmut Kohl, in einem Augenblick,

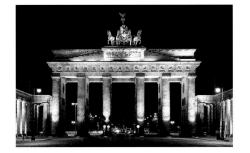

l'unicité, l'absolu présent qui disparaît sans cesse sans laisser de traces. Voilà le temps de Tel Aviv, le temps d'une ville moderne qui – issue du sable en l'espace d'une fraction de seconde – ne cesse de redevenir sable.

A l'instar de cette grande tension entre éternité juive et instantanéité israélienne, Berlin semble être une ville à la recherche de son orientation entre ces deux extrêmes, sans encore avoir su découvrir où se trouve sa place entre le moment et l'éternité: jamais elle ne fut ancrée dans une quelconque tradition et c'est pourtant depuis longtemps une ville historique. Contrairement au pays d'où je viens, où l'éternité et le moment présent sont des entités réalistes et parallèles – l'une sur les hauteurs, l'autre au bord de la mer – il s'agit plutôt à Berlin d'archétypes cachés et abstraits qui entretiennent leur rivalité. Et c'est avec cette lutte sans pitié que s'est développé dans cette ville son élément le plus fascinant – la culture.

Lorsque je vais me promener avec des amis israéliens qui visitent Berlin pour la première fois du côté de «Unter den Linden», je ne manque pas de guetter la mimique qui s'inscrit sur leurs visages. J'observe leurs regards lorsqu'ils examinent la porte de Brandebourg, pour beaucoup de gens symbole de la ville, s'il en est. Et avant même qu'ils prononcent une parole, je sais déjà – alors que nous venons de passer sous les imposantes colonnes doriques – qu'après seulement quelques secondes de réflexion, la question que chaque Israélien finit par poser résonnera: Mais alors, où est donc le bunker? Celui d'Hitler …

Il n'y a que peu d'endroits à Berlin qui soient aussi connotés pour le visiteur étranger que la plaque métallique protégeant l'entrée de ce bunker, ou du moins de ce qu'il en reste; à côté du parking d'un immeuble, construit dans les années 80 près de l'ancien mur de Berlin pour les citoyens fidèles au régime, entre la Wilhelmstrasse et l'immense terrain qui devrait accueillir le monument commémoratif en mémoire de l'extermination juive … Les vestiges du bunker sont invisibles, mais même caché il est omniprésent. Et la porte de Brandebourg, symbole du noble et glorieux classicisme, en est réduite pour beaucoup au rôle de voisine d'un bunker caché, seuil de la caverne d'Hadès.

J'ai fait mes premiers pas sur le Gendarmenmarkt par une journée d'automne pluvieuse en 1984. Le Schauspielhaus et les deux dômes à ses côtés me sont apparus comme la splendeur d'une époque définitivement révolue, comme s'ils attendaient leur sort – démolition ou reconstruction. Lors de mon deuxième passage en 1995, j'ai eu de la peine à me frayer un chemin à travers une foule de gens aux visages rayonnants. Dans la main, je tenais la précieuse invitation à une cérémonie d'état organisée par la République Fédérale pour commémorer le cinquantième anniversaire de la fin de la guerre. Sur le podium, celui qui était encore le Chancelier Helmut Kohl vivait un moment qui devait sans doute faire partie des plus heureux de sa carrière. A ses côtés se tenait François Mitterrand, déjà marqué par la douleur de la maladie mortelle qui était en train de prendre possession de son corps. Le Chancelier allemand fit un discours émouvant où il fut question de paix et de récon-

city, which – born in a split second out of the sand – constantly crumbles again and again back into sand. Set against this huge tension between Jewish eternity and the passing moment of Israel, Berlin seems to me to be a city restlessly trying to get its bearings between these two extremes, which does not however seem to have discovered where its place is between passing moments and eternity: rooted in a tradition and long a historical city.

Compared with my country, where eternity and the moment are realistic units that exist alongside each other – one in the mountains, the other along the beaches by the sea – in Berlin these are concealed, abstract archetypes that are constantly struggling with each other. Within this hard conflict, fought with all one's strength, the most fascinating thing of all develops in this city – culture.

When I go for a walk along Unter den Linden with Israeli friends who are visiting Berlin for the first time, I particularly enjoy examining how their expressions change. I watch their eyes as they look at the Brandenburger Tor, the city's ultimate associative hallmark. And I know in advance that, once we have passed through the splendid Doric columns, only a few seconds of reflection will go by before they will inevitably ask, as each and every Israeli does: Hang on a minute, but where's that bunker? Hitler's bunker?

There is almost no other spot in Berlin that is as laden with symbolism for foreign visitors as that iron sheet which protects the bunker, or at least what is left of it. It is set beside the car park for a block of flats, built in the 80s near the Berlin Wall for GDR citizens loyal to the regime, between the Wilhelmstraße and the vast area where the monument commemorating the Jews murdered in the Second World War is to be constructed. You can't even see the remains of the bunker, and yet it makes its presence felt, even when it is hidden. For many people, the Brandenburger Tor, symbolic as it is of proud enlightened Classicism, is only the visible face of an obscured bunker, the entrance to the cave of Hades.

The first time I visited the Gendarmenmarkt was on a rainy, grey autumn afternoon in 1984. The Schauspielhaus, flanked by the two cathedrals, gave me a sense of the glitter of an epoch forever lost, waiting for its fate, be that reconstruction or demolition. On my second visit, in 1995, I had trouble making my way through a crowd radiant with joy. I was clutching a precious invitation to a »state ceremony« organised by the Federal Republic of Germany on the occasion of the fiftieth anniversary of the end of the war. Helmut Kohl, who at that time was Chancellor, was on the speaker's podium, experiencing what was doubtless one of his happiest moments. François Mitterrand was at his side, in one of his last public appearances, already marked by the pain of the fatal illness spreading through his body. He held a moving speech about peace and reconciliation and in that moment the Schauspielhaus seemed to have been built just for the occasion. It is not only people who experience good times and bad times, but buildings too.

der zweifelsohne zu einem seiner glücklichsten gehörte. Neben ihm bei einem seiner letzten öffentlichen Auftritte François Mitterrand, schon gezeichnet von den Schmerzen jener tödlichen Krankheit, die sich in seinem Körper ausbreitete. Er hielt eine ergreifende Rede über Frieden und Versöhnung und das Schauspielhaus schien in diesem Moment nur für das Ereignis gebaut worden zu sein. Auch Gebäude, nicht nur Menschen, haben gute und haben schlechte Zeiten.

Das Olympiastadion von 1936 ist ein hervorragendes Beispiel für den Sieg der säkularen über die mythische Zeit. Dieses überwältigende Stadion, einst für die Ewigkeit gebaut oder zumindest für die kommenden tausend Jahre, wurde im Wettbewerb zwischen dem freien Geist des Menschen und der Sklaverei und dem Bösen besiegt. Wie in der Kurzgeschichte von Jorge Luis Borges über das »Kreuz«, aus dem Buch »Der Garten der Pfade, die sich verzweigen«, in der das Ikon der Macht und Gewalt eine Metamorphose durchmacht, um nun zum ultimativen Symbol für Recht und Barmherzigkeit zu werden. So auch das Olympiastadion, dessen ideelle Wurzeln im 6. Jahrhundert vor der christlichen Zeitrechnung im demokratischen, humanistischen und menschlichen Wettbewerb um den begehrten Lorbeerkranz bei den alle vier Jahre stattfindenden Spielen in Olympia liegen und das sein faktisches Ende in der faschistischen Hybris, in der Nichtigkeit des Menschen und der Vergötterung des Helden fand.

Und heute? Die einsamen Heldenstatuen, die über das gesamte »Reichssportfeld« verteilt sind, blicken Sonnabend für Sonnabend auf Tausende, die kommen, um sich an einem Fußballspiel zu erfreuen. Eigentlich gibt es heute nichts Säkulareres, Demokratischeres als ein Sonnabend mit Fußball.

Auch wenn längst beschlossen ist, den Namen des Gebäudes in »Deutscher Bundestag, Plenarbereich Reichstagsgebäude« zu ändern, so wird es doch für den Berliner immer der Reichstag bleiben. Das Wesen des Reichstages – und allzu oft wird vergessen, daß er auch das Zentrum der parlamentarischen, anti-autokratischen Opposition im Kaiserreich war –, wurde paradoxerweise am Ende durch den großen Brand vom 28. Februar 1933 eingebrannt. Es scheint, daß das, was Jahrzehnte Parlamentarismus im Kaiserreich und in der Weimarer Republik nicht vermochten, die Feinde der Demokratie an einem Tag schafften: die nicht immer glückliche, aber aufregende Geschichte des deutschen Parlamentarismus in dieses Gebäude einzubrennen, ja, vielleicht sogar in dessen Seele. Das renovierte Reichstagsgebäude als Sitz des Bundestages wird ein faszinierendes Phänomen sein, das kaum an jedem Ort möglich wäre – eine in sich selbst sichere Demokratie, die nicht versucht, Teile ihrer schmerzhaften Vergangenheit vor sich und anderen zu verstecken.

Zum Passahfest des Jahres 1999 wollte die israelische Tageszeitung »Yedioth Ahronoth«, deren Korrespondent ich bin, eine besondere Beilage herausbringen, die zwölf der interessantesten Städte der Welt für Touristen vorstellen sollte. Natürlich kann eine solche Auswahl nur subjektiv getroffen werden. So etwa berieten die

ciliation et, pour un instant, l'imposant édifice parut n'avoir été construit que pour cet événement. Les bâtiments ont aussi de bons et de mauvais moments, il ne s'agit pas là d'une exclusivité humaine.

Le stade olympique de 1936 est un exemple parfait pour illustrer la victoire du temps séculaire sur le temps mythique. Gigantesque, construit en son temps pour l'éternité – sinon pour le millène à venir – le stade aura été victime de la lutte entre la liberté de l'esprit humain et l'esclavage et le mal. Comme dans la nouvelle de Jorge Luis Borges «la Croix», tirée du recueil intitulé «Labyrinthes», dans laquelle l'icône du pouvoir et de la violence se métamorphose en symbole de la justice et de l'indulgence. C'est également ce qui s'est passé avec le Stade olympique, dont les principes remontent au 6ème siècle avant l'ère chrétienne, dans ces jeux de la ville d'Olympe où, tous les quatre ans, était organisée une compétition démocratique et humaniste autour d'une couronne de lauriers, et dont la véritable fin arriva avec ces jeux hybrides organisés par le gouvernement fasciste, dans l'anéantissement de l'homme et de la divinisation des héros.

Qu'en est-il aujourd'hui? Les statues solitaires réparties sur l'ensemble du terrain de sport semblent observer du haut de leurs socles, samedi après samedi, les milliers de spectateurs venant se divertir devant un match de football. Et qu'y a-t-il aujourd'hui de plus séculaire, de plus démocratique qu'un match de football un samedi après-midi?

Même si depuis longtemps il a été décidé de le rebaptiser «Salle plénière du Bundestag allemand, Reichstag» – il n'en restera pas moins pour les berlinois «le Reichstag». Aussi paradoxal que cela puisse paraître – on oublie trop souvent qu'il fut aussi, du temps des Empereurs allemands, le centre de l'opposition parlementaire et anti-autocratique –, c'est dans les flammes de l'incendie du 28 février 1933 que le Reichstag acheva son existence. Ce que, pendant l'Empire et la République de Weimar, des dizaines d'années de parlementarisme n'avaient pas réussi à obtenir, les ennemis de la démocratie l'obtinrent en une journée: mettre à feu, avec ce bâtiment, dans son âme même peut-être, l'histoire pas toujours heureuse, mais néanmoins passionnante du parlementarisme allemand. Rénové, destiné à être le siège du Bundestag, le Reichstag est voué à devenir un phénomène fascinant, qui ne serait que difficilement imaginable à un autre emplacement, pour une démocratie déterminée, qui ne tente pas de se dissimuler à soi-même ni aux autres les douloureux épisodes de son Histoire.

En 1999, à l'occasion de la célébration des fêtes de Pessah, le quotidien israélien dont je suis le correspondant, le «Yedioth Ahronoth», avait décidé de publier un cahier spécial dans lequel devaient être présentées aux touristes potentiels les douze villes les plus intéressantes du monde. Bien sûr, un tel choix ne peut être que subjectif. C'est ainsi que les rédacteurs se mirent à délibérer pour savoir si Sydney, en tant qu'hôte des prochains jeux olympiques, passionnerait plus que Singapour, ou si Nairobi était plus intéressante que Johannesbourg. En ce qui concerne Berlin, la question se posa de

The Olympiastadion of 1936 is an excellent example of the victory of secular over mythical time. This overwhelming stadium, once built for eternity, or at least for the next thousand years, was conquered in the battle of the free human spirit against slavery and evil. It is reminiscent of the short story by Jorge Luis Borges about the »Cross« in his book »The Garden Of Forking Paths«, in which the icon of power and violence undergoes a metamorphosis and becomes the ultimate symbol of justice and mercy. The same might be said of the Olympiastadion, with its conceptual roots in the sixth century before our modern calendar, in the democratic, humanistic and human competition for the coveted crown of laurel leaves in the games held every four years in Olympia. This process reached its de facto conclusion in fascist hubris, with human beings devalued and heroes deified.

And how do things stand today? The lonely statues of heroes, scattered throughout the whole of the »Reichssportfeld«, gaze down on Saturdays, week in and week out, as thousands flock there to delight in a football match. There is actually nothing more secular and democratic than a Saturday afternoon game of football.

Although the decision has long been taken to change the name of the building to »German Bundestag, Plenary Area, Reichstag Building«, for the Berliners it will always be the Reichstag. Paradoxically, the essence of the Reichstag was in the end burnt right into the building by the great fire of 28th February 1933 – indeed, it is all too often forgotten that the Reichstag was also the centre for anti-autocratic parliamentary opposition in the time of the Kaiser. It seems that the enemies of democracy managed in one day to do something which decades of parliamentarism under the Kaiser and during the Weimar Republic could not achieve. They managed to mark this edifice, and perhaps its very soul, with the brand of German parliamentarianism, which has known a not always happy but nevertheless intriguing history. The renovated Reichstag building as the seat of the Bundestag will be a fascinating phenomenon, which would not be possible just anywhere – a self-assured democracy, which is not trying to obscure parts of its painful history from itself or from others.

For the Passover of 1999, the Israeli newspaper »Yedioth Ahronoth«, for which I am a correspondent, wanted to print a special supplement presenting twelve of the most interesting cities around the world for tourists. Of course, this kind of selection will always be subjective. The editors discussed whether Sydney, which is to host the next Olympic Games, would be more interesting for Israeli tourists than, for example, Singapore, or whether Nairobi would be a better choice than Johannesburg. When it came to Berlin, the problem was rather different. No one doubted that this is a fascinating city. But should the German capital be included in an Israeli travel supplement? Germany has long been an accepted and legitimate holiday destination for Israeli tourists, yet Berlin none the less remains Berlin, and is not an easy symbol for many Jews. There were heated discussions in the course of numerous editorial meetings. At

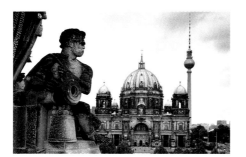

Redakteure, ob Sydney, das die kommenden Olympischen Spiele ausrichten wird, israelische Touristen mehr interessieren würde als Singapur oder Nairobi mehr als Johannesburg. In bezug auf Berlin lag ein ganz anderes und besonderes Problem in der Luft: Daß es eine aufregende Stadt ist, stand für alle Beteiligten außer Frage. Doch sollte man die deutsche Hauptstadt in eine israelische Reisebeilage aufnehmen? Deutschland ist seit langem schon zu einem akzeptierten und legitimen Reiseziel für den israelischen Touristen geworden, Berlin aber bleibt dennoch Berlin, ein nicht einfaches Symbol für viele Juden. Im Verlauf zahlreicher Redaktionssitzungen kam es zu harten Auseinandersetzungen. Zu guter Letzt entschied die verantwortliche Redakteurin der Beilage mit der Unterstützung des Chefredakteurs der Zeitung endgültig, auch dieser Stadt ein Kapitel zu widmen.

Nach Erscheinen erhielt die Zeitung viele Leserbriefe wegen dieser Beilage, und fast alle sprachen auch die Tatsache an, daß Berlin eine der vorgestellten und somit von der Zeitung empfohlenen Städte war. Die Überraschung war groß: Ein Großteil der Absender war mindestens schon einmal in Berlin gewesen und beglückwünschte die Zeitung dazu, die Stadt in die Liste aufgenommen zu haben. Nur wenige Leser haben dagegen protestiert.

Für viele Israelis war die Bonner Republik bequem: Sie ermöglichte ihnen, mit Deutschland Frieden zu schließen. Es war für sie sozusagen ein Deutschland ohne die Geschichte der Deutschen. Berlin stellt sie vor eine neue Herausforderung. Nicht nur Juden, auch Polen, Tschechen und andere, sie alle sehen in der Berliner Republik ein ganz anderes Politikum als die Bonner Republik es war. Bisweilen scheint es, als wären sie sich jener kolossalen Veränderungen bewußter als viele Deutsche, vor allem als Deutsche aus den alten Bundesländern, für die Berlin weit, immer noch sehr weit entfernt ist. Im Vergleich zu Jerusalem geht die Berliner Zeit um eine Stunde nach; ihr eigen allerdings ist längst ein schneller, ein dynamischer Pulsschlag, der außerhalb der Grenzen viel aufmerksamer als in der Stadt selbst wahrgenommen wird. Sie hat doch längst begonnen, die neue Zeit für Berlin. ∎

manière différente: personne ne mettait en doute le fait qu'il s'agissait d'une ville captivante. Pouvait-on cependant inscrire la capitale allemande dans un supplément touristique israélien? L'Allemagne est depuis longtemps déjà une destination acceptée et légitime pour les touristes israéliens; mais Berlin demeure Berlin, à savoir un symbole pénible pour les Juifs. Au cours de nombreuses réunions rédactionnelles, on assista à des débats enflammés. Pour finir, la rédactrice responsable du supplément décida avec le soutien du rédacteur en chef du journal de consacrer un chapitre à la ville.

Après parution dudit supplément, le journal reçut un grand nombre de lettres de lecteurs, et presque toutes évoquaient le fait que Berlin avait fait partie des villes suggérées. Et quel ne fut pas notre étonnement de constater qu'une grande partie des signataires étaient déjà allés à Berlin au moins une fois dans leur vie et félicitaient le journal pour son choix. Seuls quelques lecteurs s'insurgèrent contre cette décision.

Pour de nombreux Israéliens, la République de Bonn était arrangeante: elle leur permettait de faire la paix avec l'Allemagne. Il s'agissait en fait pour eux d'une soi-disant Allemagne sans l'histoire des Allemands. Berlin les place devant un nouveau défi. Et pas seulement les Juifs, les Polonais également, les Tchèques et d'autres voient dans la République de Berlin un tout autre état politique que l'était la République de Bonn. On dirait même que ces observateurs extérieurs sont plus conscients que bien des Allemands (en particulier que les Allemands de l'ex-RDA pour qui Berlin est restée une ville lointaine) des changements colossaux que ce déplacement signifie.

Les horloges berlinoises ont une heure de retard par rapport à Jérusalem; pourtant la ville a une pulsation toujours plus rapide et dynamique qui est perçue de manière beaucoup plus attentive à l'extérieur qu'à l'intérieur de la ville. Oui, c'est sûr: cette nouvelle époque si longtemps promise à Berlin a bel et bien commencé. ∎

long last the editor in charge of this section decided, with support from the editor-in-chief, to devote a section to this city as well.

When the supplement came out, the paper received a lot of letters to the editor, and almost all of them addressed the issue of Berlin being included, and thus being one of the cities which the paper recommended. To our great surprise, most of those who wrote in had already been to Berlin at least once and congratulated the newspaper for including the city in their list. There were only a few protests from readers.

The Bonn Republic was rather comfortable for many Israelis, as it allowed them to make peace with Germany. For them it was a kind of Germany devoid of the history of the Germans. Berlin poses a new challenge for them. This is true not only of Jews, but also of Poles, Czechs and others. They all view the Berlin Republic as a quite different political creature from the Bonn republic. So far it has seemed that they were much more aware of these colossal changes than many Germans, and in particular Germans from former West Germany, for whom Berlin is still very distant. The time in Berlin is an hour behind that in Jerusalem. Its own time however has long pulsed faster and more dynamically, which is perceived much more acutely beyond the city boundaries than in Berlin itself. Berlin's new age has long begun after all. ∎

images d'une ville
Bilder einer *Stadt*
images of a city

Barbara Wahlster

Für eine lange Zeit – als die Stadt noch durch eine Mauer geteilt war – besaß Berlin einen unverkennbaren Geruch, genauer, eigentlich nur der östliche Teil der Stadt. Und so konnte man bei einer Passage von West nach Ost durch die Nase den Ortswechsel konstatieren und ohne die Augen zu öffnen sinnliche Gewißheit erlangen: Da, wo ich jetzt bin, ist wirklich »der Osten«.

Aber Gerüche verflüchtigen sich. So wie andernorts ganz spezifische und immer wieder erkennbare Geräuschkulissen aussetzen oder überlagert werden durch andere. In Paris wird man nie mehr das Abzählen der Telefonjetons auf einem Tresen hören können, denn mittlerweile hat sich das Biepen elektronischer Kassen in den Bars und Tabakgeschäften in den Vordergrund geschoben. Auf solche sinnlichen Erinnerungsspuren ist also kein Verlaß. Eines Tages ist das in regelmäßigen Abständen besuchte Café umgebaut worden; jenes Theater, wo man so viele Jahre eindrückliche Inszenierungen sah, wird nicht mehr bespielt; die Buslinie, mit der sich die fremde Stadt so leicht wieder in eine bekannte Abfolge fügte, hat ihre Streckenführung geändert. Jeder Versuch der Wiederholung riskiert die Konfrontation mit einer veränderten Realität, in der die eigene Wahrnehmung nur mehr beschränkt gültig und nicht weniger gefährdet scheint als die Städte selbst.

Wie langlebig sind doch Beiläufigkeiten, und wie schnell vergißt man – zum Beispiel das Spezifische von Gebäuden! Städte behalten in der Erinnerung eher eine eigene Atmosphäre als ein typisches Aussehen. Und was in den ungleichmäßig belichteten Räumen des Gedächtnisses landet, entspricht der zumeist fragmentierten alltäglichen Wahrnehmung. Ihr steht – gewissermaßen zur visuellen Versicherung – eine unendliche Fülle von Bildern zur Seite. Die Stadt im Bild macht uns ein Bild von der Stadt. Ganz gleich, wie unterschiedlich

Longtemps l'odeur de Berlin resta reconnaisable entre mille, a l'époque où la ville était encore partagée par un mur – à dire vrai: sa partie orientale. Ainsi, le passage de l'Ouest à l'Est était perceptible au odorat et, même les yeux fermés, le changement de lieu prenait une réalité sensorielle: là où je me trouve, c'est bien «l'Est».

Or les odeurs s'estompent. De même qu'en d'autres endroits disparaissent ces sons spécifiques qui formaient une coulisse facilement identifiable pour ceux qui avaient l'habitude de les entendre quotidiennement, substitués ou recouverts par d'autres. Plus jamais on n'entendra, dans les bistrots et tabacs de Paris, compter les jetons de téléphone sur les comptoirs. Le timbre électronique des caisses enregistreuses a pris le dessus. Inutile donc de vouloir se fier à semblables souvenirs sensoriels. Un beau jour, le café dans lequel on avait l'habitude de se rendre de temps à autres a été rénové; le théâtre où l'on avait si souvent assisté à des mises en scène bouleversantes a cessé ses activités; la ligne de bus par laquelle la ville étrangère avait fini par devenir une succession d'éléments familiers a modifié son itinéraire. Chaque tentative de répéter une expérience passée nous fait risquer une confrontation avec une réalité nouvelle dans laquelle notre perception n'a qu'une validité limitée et semble aussi menacée que les villes elles-mêmes.

Des détails notés en passant viennent se graver, souvent pour longtemps, dans notre mémoire, alors que, par exemple, on oubliera facilement l'apparence spécifique d'un bâtiment. C'est plus sous forme d'atmosphères qui leur sont propres que dans leurs caractéristiques extérieures que les villes s'inscrivent dans notre esprit. Sans compter que les souvenirs qui viennent s'accumuler dans les recoins plus ou moins éclairés de notre mémoire correspondent à une perception du quotidien

For a long time, whilst the city was still divided by a wall, Berlin had an unmistakable odour about it, or, to be more precise, the eastern part of the city. And so when travelling from the West to the East you could spot by sniffing that you had moved to a different place, and could feel a sensory certainty about this even with your eyes closed; where I am now is really the »East«.

Smells evaporate. Just as elsewhere highly specific, easily recognisable noises buzzing away in the background are no more or have been overlaid by other sounds. Never again will you hear telephone tokens clattering as they are counted out onto a bar in Paris, for the beep of electronic cash registers has thrust itself into the foreground in bars and tobacconists. So you cannot rely on this kind of sensory reminiscence. One day you find that the café you used to visit regularly has had a complete make-over, or discover that the theatre where you saw so many impressive productions has gone out of operation, or even that the bus, which so easily slotted the alien city into a familiar succession of locations, now takes a different route. In any attempt to repeat some experience lies the risk of coming up against an altered reality, within which our own perception is of merely limited validity and seems to be no less in danger than the city itself.

How durable such trivia are and how rapidly we forget them – for example, the specific details of buildings! In our recollections, cities tend to preserve a particular atmosphere rather than a specific appearance. And what ends up in the spaces of memory, sometimes exposed more sharply, sometimes less so, mostly corresponds to fragmentary, everyday perception. Alongside this perception, as a kind of visual back-up, there is an endless abundance of images. The city in images creates for us an image of the city. No matter how diverse or idiosyn-

oder eigenwillig einzelne ihren Zugang zu fremden Städten finden, ob sie sich den Reiseführern anvertrauen oder dem ziellosen Umherschweifen mehr abgewinnen, sich dem Zufall überlassen oder systematisch vorgehen: Die Vorstellung ist kein unbeschriebenes Blatt. Sie kann, schon lange vor dem tatsächlichen Augenschein, auf einen geradezu unermeßlichen Fundus von Ansichten zurückgreifen. Dabei überlagern sich die Wiedergabeformen; funktional bestimmte wechseln mit künstlerisch aufgearbeiteten, nüchterne Abbildungen mit aufgeladenen Szenen, filmisch konstruierte Räume konkurrieren mit literarisierten Orten und Stimmungen.

Mit nichts als einem Stadtplan im Gepäck erhält die Stadt eine deutlich andere Färbung als mit den Romanen von Alfred Döblin im Hinterkopf. Ein poetischer Himmel, wie ihn der Filmemacher Wim Wenders über Berlin gespannt hat, entgeht den Vernunftregeln des »königlich preußischen Hofphilosophen« Georg Wilhelm Friedrich Hegel. Je nachdem, ob das Ohr auf das Nachtleben der 20er Jahre mit seinen schrägen Klängen eingestellt ist, auf Musikszenen heute oder die »ernste« Tradition und ihre großen Namen, tun sich unterschiedliche Klangräume und Kulissen auf. Auf »alternativen« Rundgängen läßt sich »die Stadt der Frauen« erleben oder das mit so viel systematischer Gewalt beseitigte »jüdische Berlin«. Nur eines darf man in Berlin nicht aus den Augen verlieren: Schon die eine Tür, die sich da gerade mit Hilfe eines passenden Schlüssels öffnen läßt, könnte in Räume oder Verbindungsgänge münden, die thematisch ganz anders aufgeladen sind. Die Stadt taugt nicht zur Reliquie, ein einheitliches Bild läßt sich höchstens mit viel Blindheit und einer gehörigen Portion Willkür konstruieren. Vor allem im 20. Jahrhundert sind die Züge Berlins allzu unterschiedlich, zu gegensätzlich, auch zu gewalttätig, und damit ziemlich furchterregend.

Ganz unabhängig von Stimmen und Stimmungen kennen wir einzelne Bauten und ihre Architektur hauptsächlich durch Fotografien. Ja, es ist sogar so, als hätte gerade die Fotografie uns beigebracht, die Stadt selbst als gebaute Welt zu sehen. Von Anfang an richteten sich die Objektive auf die immobile Umgebung. Zu fixen Objekten, die sich ruhig verhalten und sich zurichten lassen, hatte die frühe Fotografie ein enges Verhältnis. Gleichzeitig verbündete sich das neue Aufzeichnungsverfahren mit den enzyklopädischen Bemühungen, mit denen Bauten und Kunstschätze verzeichnet wurden, um sie als Zeugnisse unbekannter, herausragender oder vom Verfall bedrohter Kulturen für immer festzuhalten. Sofort erkannten französische »Expeditionen« (zum Beispiel nach Ägypten) die Vorteile der Kamera und ihre Verwandtschaft mit den isolierenden, ausschnitthaften Verfahren archäologischer Detailstudien. Aus Fragmenten, Ausschnitten und Resten machte sie die Welt einprägsam, erkennbar, vergleichbar – ein Lernfeld des Sehens, das eine persönliche Anwesenheit gar nicht mehr erforderte, waren doch die Objekte im Bild oft weitaus prägnanter als sie sich dem betrachtenden Auge je dargeboten hätten. Nicht nur in der Fremde bestand die Analogie zur

généralement fragmentée. Pour venir en aide à ces défaillances, comme garantie visuelle en quelque sorte, notre représentation mentale peut faire appel à une quantité innombrable d'images. Les images de la ville servent à alimenter l'image que l'on s'en fait. Peu importe la manière choisie par le voyageur pour aborder une ville étrangère, qu'il se fie aux explications des guides touristiques ou préfère se laisser aller au gré des flâneries, rencontre hasardeuse ou systématique: l'idée qu'il s'en fait n'est jamais vierge d'influences antérieures. Bien avant une première perception, l'imaginaire peut faire appel à une infinité d'images allant de l'illustration fonctionelle à l'oeuvre d'art, en passant par des répresentations sobres ou scènes chargées, jusqu'à des espaces cinématographiques qui font la concurrence à des lieux et atmosphères littéraires.

La ville a un visage, une coloration différente suivant qu'on y arrive avec, en poche, un simple plan ou les réminiscences des romans d'Alfred Döblin en tête. Déployer les ailes du désir dans le ciel berlinois, sur les traces de Wim Wenders, échappe aux règles de la raison de Georg Wilhelm Friedrich Hegel, philosophe à la cour royale de Prusse. Un visiteur est attiré par la vie nocturne des années 20 et ses sonorités extravagantes; un autre par la musique moderne; un autre encore par la tradition dite «sérieuse» et les grands noms qui l'accompagnent; qu'ils tendent l'oreille et autant de coulisses sonores différentes s'ouvriront à eux. Les visites guidées dites alternatives présentent «la ville au féminin» ou «le Berlin juif», celui-là même qui fut éliminé avec une violence tellement systématique. Une chose qu'il ne faut pas perdre de vue à Berlin, c'est que la moindre porte, alors même qu'on venait d'en trouver la clef, pourrait conduire à des emplacements ou à des couloirs abritant des réalités complètement différentes de celles qu'on pensait y trouver. Cette ville n'a pas un caractère de relique; quiconque lui prête un visage homogène est soit aveugle, soit fait preuve d'une vision ô combien arbitraire. Au vingtième siècle en particulier, les traits de Berlin sont bien trop inégaux, trop contradictoires, trop violents également et en cela par trop terrifiants.

Indépendamment des choses entendues ou ressenties, c'est surtout grâce à la photographie que nous connaissons les bâtiments et leur architecture. On irait jusqu'à croire que c'est la photographie qui nous a appris à considérer la ville comme un monde construit. Dès le début, les objectifs prirent comme cible privilégiée des motifs immobiles. Aux origines, la photographie préféra s'intéresser aux objets fixes, qui offraient l'avantage de rester tranquilles et de se laisser mettre en scène. Parallèlement, la nouvelle méthode d'archivage s'associait aux efforts encyclopédiques qui s'étaient fixé comme but de faire un relevé des bâtiments et œuvres d'art, afin de garder une trace durable des cultures inconnues, exceptionnelles ou menacées de disparition. Immédiatement, des expéditions françaises (en Egypte par exemple) reconnurent les avantages qu'apportait l'appareil photographique et sa parenté avec les relevés des études archéologiques, qui ne permettaient elles aussi qu'une reproduction isolée et instantanée de l'objet étudié. C'est

cratic the ways in which individuals gain access to cities foreign to them, perhaps placing their trust in travel guides or gaining more from simply wandering around with no particular destination in mind, when we talk of an idea of a city, we are not talking of a blank sheet of paper. Long before we actually see a city for ourselves, we can draw on an immeasurable fund of ideas in shaping such views. The forms in which these perspectives are reproduced are overlaid one upon another; functional depictions alternate with artistic images, sober portrayals with others pregnant with emotion, spaces constructed as if for a film competing with places and moods coloured by literature.

A city takes on a markedly different tone when we arrive with nothing but a town plan in our luggage than if we have the novels of Alfred Döblin in the back of our head. Moving through a poetic sky on wings such as those with which the director, Wim Wenders, soared over Berlin escapes the dictates of rationality as formulated by the »Royal Philosopher to the Prussian Court«, Georg Wilhelm Friedrich Hegel. Depending on whether our ears are attuned to the oblique notes of twenties nightlife, to today's music scene or to the »serious« tradition and its great names, varying aural ambiences and backdrops will emerge. On »alternative« tours we can experience the »women's city« or »Jewish Berlin«, which was eradicated with so much systematic violence. There is just one thing we should not lose sight of in Berlin. Simply by turning the right key in a door, we may find rooms or connecting passageways with quite different thematic associations unfolding. The city is not well-suited to relics and a uniform picture can at best be constructed with much blindness and a good pinch of the arbitrary. Berlin's traits, particularly in the twentieth century, are too varied, too contradictory and also too violent and thus pretty frightening.

We recognise certain buildings and their architecture, irrespective of voices and moods, mainly from photographs. One might even feel as if it were precisely photography that taught us to see the city as a built world. Right from the outset objectives have been turned on an immobile environment. Early photography had an intimate relationship with unmoving objects, which behave calmly and can be posed. At the same time, this new recording method was an ally of the encyclopaedic drive to catalogue buildings and art treasures and so capture them forever as a testament to unknown or outstanding cultures or those threatened with extinction. French »expeditions« (for example to Egypt) immediately spotted the advantages of the camera and how closely it is related to the isolating approach of archaeological studies of detail, focussing on excerpts. Starting from fragments, extracts and residues it made the world easily comprehensible, recognisable, comparable – a classroom of seeing, which no longer required one to be present on the spot. Indeed, in the images the objects were often much more evocative than they would ever have seemed to the simple gaze of an observer. It was not only abroad that this analogy with archaeology was drawn. Eugène Atget did not make an inventory of consciously

Archäolgie. So inventarisierte Eugène Atget nicht die bewußt gestaltete Stadtarchitektur mit ihren repräsentativen Anordnungen, sondern das absichtslos entstandene, prosaische Stadtbild. Bei seinen Streifzügen durch das zum Abriß freigegebene Paris ließ er sich von Beiläufigkeiten – Hauseingängen, Treppenabsätzen, Ladenschildern – faszinieren, was seinen Bild-Korpus im nachhinein mit einer verzaubernden Kraft auflädt und ihn zum »Beweisstück im historischen Prozeß« gemacht hat.

Wenn schließlich alles aufgenommen ist – und Emile Zola vermutete bereits zu Beginn des 20. Jahrhunderts, daß kein Gebäude von Belang mehr ohne fotografischen Beleg sei –, vermehren sich die Ansichten, die schon Bekanntes liefern und immer wieder dieselben Blicke wiederholen. An erster Stelle standen da einst die Ansichtskarten, in der Ordnung der Wiedererkennbarkeit angesiedelte, unprätentiöse Abzüge der Wirklichkeit, die mittlerweile aus der Mode gekommen sind. Als könnte man den einfach nur sichtbaren Zeugnissen der ausgeschnittenen Welt nicht mehr trauen. Wie, wenn nicht mit Hilfe von Postkarten oder ähnlich eindeutigen Abbildungen, wäre es möglich gewesen, im Französischunterricht einen rudimentären, am Verlauf der Seine orientierten Stadtplan um die herausragenden Monumente zu ergänzen? Auch Städte mit ungebrochenem Selbstdarstellungsgestus wie Washington oder London hätten sich für eine solche Übung angeboten – nicht so Berlin. Obwohl an einem Fluß gelegen, hat das städtische Ensemble keine einsichtig konzentrierte Anordnung, seine Bauten sind viel zu lakonisch aufgereiht, als daß sie mit Aplomb in den Blick rückten. Und das, obgleich einzelne Solitäre hin und wieder jeden Rahmen sprengen und in ihrer Überdimensionierung wenn schon nicht fotogen, so doch unübersehbar sind. Gedruckt allerdings und als Postkarten vervielfältigt, reisten diese Gebäude kaum um die Welt. Für Berlin gilt – auch das ist eine Besonderheit – eine andere Auswahl. Massenhaft in den Blick geriet die Stadt bereits seit den dreißiger Jahren durch politisch motivierte Bilder.

Intimität ist da nicht vorgesehen: Intimität wie man sie innerhalb der fotografischen Allgemeinplätze sofort mit Paris assoziieren kann, das sich weniger als ein gebautes denn als bewohntes Ensemble eingeprägt hat, Inbegriff des menschlichen Miteinanders, dessen Wärmestrom sich in den klassisch gewordenen Stadtfotografien besonders nach dem Zweiten Weltkrieg entfalten konnte.

New Yorks Höhenwachstum dagegen entzog den Kamerasichten schon früh die Bodenhaftung. Sie bewegten sich mit dem Blick nach oben, nachdem architektonische Konstruktionen, überhaupt technologische Neuerungen, an Anziehungskraft gewonnen hatten, nicht weniger als die sich in der Tiefe kreuzenden Ströme von Passanten, Waren und Verkehrsmitteln. Bis die von oben zu beobachtende, zunächst so faszinierende Rasterung der Stadt ihre Isolationskräfte offenbarte und sich angsteinflößende, beinahe unüberwindliche Trennungslinien abzeichneten – zwischen Rassen, Kulturen, sozialen Schichten. Als bunte Übergangsbereiche

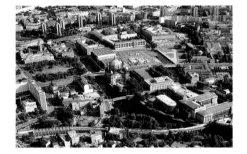

morcelé, sous forme de fragments et de vestiges que le monde commença alors à s'ouvrir à la perception, à la reconnaissance et à la comparaison – un champ d'étude de la vision qui n'exigeait même plus la présence physique de l'observateur puisque les objets représentés par l'image paraissaient souvent plus réels qu'ils ne l'avaient jamais été à l'œil nu. Cependant, ce n'est pas uniquement en des lieux lointains que se produisait cette analogie entre photographie et archéologie. Lorsqu'il se mit en tête de répertorier les aspects de la ville, ce n'est pas l'architecture urbaine consciemment structurée et son ordre représentatif qu'Eugène Atget visait, mais bien l'urbanisme prosaïque, résultat du hasard d'une construction sans planification. Lors de ses promenades à travers un Paris voué à la démolition, il se laissa enjôler par des détails – porches de maisons, marches d'escaliers, enseignes de magasins –, ce qui, après coup, donne à son recueil photographique une force envoûtante, faisant de lui un «témoignage du processus historique».

Lorsque finalement tout a été photographié – et Emile Zola estimait au début du vingtième siècle déjà qu'il n'existait plus aucun bâtiment d'intérêt sans référence photographique –, commencent à se multiplier les prises de vue qui montrent et remontrent des objets connus et sont à chaque fois une répétition du même regard. En un premier temps c'étaient les tirages sans prétention de la réalité qui se prêtaient bien, sous forme de cartes postales, à rendre le monde reconnaissable. Comme si l'on ne pouvait plus faire confiance aux témoignages strictement visuels d'un monde morcelé, elles sont de nos jours passées de mode. De quelle manière, si ce n'est par l'entremise de cartes postales ou de reproductions aussi évidentes, aurait-il été possible d'illustrer, pendant la leçon de français, le rudimentaire plan de Paris esquissé autour de la Seine, en y associant l'image des monuments impressionnants? D'autres villes aussi portées sur l'exhibitionnisme, telles Washington ou Londres, auraient pu se prêter à cet exercice – pas Berlin. Bien qu'il se trouve situé sur les rives d'un fleuve, l'ensemble urbain ne possède pas dans sa composition d'ordre reconnaissable, les bâtiments qui le forment semblent déposés l'un à côté de l'autre de manière beaucoup trop laconique pour qu'ils puissent offrir au regard un quelconque aplomb. Et ceci reste vrai même s'il arrive de temps en temps que certains édifices solitaires fassent fi du cadre tracé et acquièrent un caractère, dans leurs dimensions extrêmes, si ce n'est photogénique, du moins incontournable. Cependant, même reproduits en milliers d'exemplaires sur cartes postales, ces bâtiments ne firent pas le tour du monde. Le choix s'est fait différemment pour Berlin – et c'est aussi cela qui fait son originalité. Depuis les années trente, c'est en effet par l'entremise d'images politiques produites en masse que la ville attira les regards étrangers.

L'intimité n'y est pas à sa place: cette intimité, dans la ronde des lieux communs liés à la photographie, c'est à Paris qu'on l'associera spontanément, à cette ville qui donne moins l'impression d'être un ensemble construit qu'un ensemble habité, prototype de l'interaction humaine, dont la chaleur dégagée par les photographies de

shaped urban architecture with its representative order but rather catalogued the unintentionally created, prosaic face of the city. In his brief survey of a Paris on the verge of demolition, he allowed his attention to be seized by trivia – the entrances to houses, landings on stairs, shop signs – which in retrospect charged his corpus of images with an enchanting force and made of it a »piece of evidence in the historical process«.

If ultimately everything is photographed – and Emile Zola suspected already at the start of the twentieth century that no building of any importance was without some photographic reference –, then, increasingly, such views show us something we already know, repeating the same gaze time and again. Picture postcards, unpretentious prints of reality, once took first place within the order of the recognisable and have now, sadly, become unfashionable. It is as if one could no longer simply trust visible testimonies of excerpts from the world. If it weren't for picture postcards and similarly unambiguous depictions, how would one have filled in the outstanding monuments during French class on a rudimentary town plan based on the course of the Seine? Cities with no caesurae in their self-representation, such as Washington or London, would also have served well for this kind of exercise – but not Berlin. Although it is set on a river, the urban ensemble does not have any comprehensible, concentrated order to it and its buildings are arranged much too laconically to be able to move into the picture with aplomb. That remains true even though isolated buildings do now and again burst out from that framework and become, if not photogenic, at least conspicuous due to their vast proportions. However, in printed form and duplicated as postcards these buildings scarcely travelled round the world. For Berlin – and this is something quite particular – a different selection applies. From the thirties on, images motivated by political events drew all eyes to the city.

This leaves no scope for intimacy such as one immediately associates with Paris even in clichéd shots. These have imprinted in us an image of the city as an inhabited whole rather than as a built ensemble, the epitome of humans living together, whose current of warmth blossomed in particular after the Second World War in urban photographs that have become classics.

New York's growth upwards very early on took the ground out from under the camera's sights. The gaze of the camera moved up as architectonic constructions and indeed technological innovations developed a stronger pull, just as powerful as the flows of passers-by, goods and vehicles crossing in the depths below. That was true until the initially so fascinating grid of the city seen from above disclosed its power to isolate and terrifying, almost insuperable dividing lines became apparent – between races, cultures and social classes. Now rap and hip-hop videos that show a many-coloured, in-between zone have imbued a new dignity on these areas on the margins.

Right up until the present day, Rome has presented itself very differently: as one single historical monument, almost a pre-industrial world, its Baroque ele-

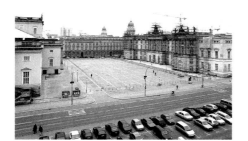

haben die Rap- und Hip-Hop-Videos diesen Rändern inzwischen zu neuer Würde verholfen.

Ganz anders präsentiert sich Rom bis heute: ein einziges Baudenkmal, gleichsam eine vorindustrielle Welt, seine barocken Teile in einer immer wieder stimmigen Mischung aus Glanz und Verwahrlosung, eine gelungene Kulisse, in der Stars zum Leuchten gebracht werden, aber auch Bühne für jeden Passanten und für das städtische Leben selbst. Nie hätte aus dem Geist des preußischen Exerziergevierts eine Stadt der Plätze entstehen können, der sich plötzlich öffnenden Räume, der allmählich zurückweichenden Geraden, der unerwarteten und darum anmutigen Unterbrechung, von der die Einladung ausgeht, innezuhalten. Eine ähnliche Kunst der Gelassenheit trotz räumlicher Intensitäten hat Berlin kaum entwickelt, nicht nur von heute aus gesehen. Den Vorwurf »formalistisch erdachter Anlagen« zogen schon die Platzgestaltungen der Jahrhundertwende auf sich. Die vielen, bis in die 30er Jahre entstandenen Fotodokumentationen machen ihn leicht nachvollziehbar, sofern man sich nicht gänzlich vom nostalgischen Charme dieser alten Aufnahmen gefangen nehmen läßt.

Etliche Architekturfotografen hatten im letzten Drittel des 19. Jahrhunderts an der Spree ihre Studios eröffnet. Die rasante Entwicklung der Stadt bot ihnen reichhaltige Betätigungsfelder. Sie kamen mit der Zeit den konstruktiven Gesetzen des Bauens auf die Spur, entdeckten dessen Anatomie unter der Hülle der angeberischen Dekorsucht der Gründerzeit und des auf reine Äußerlichkeit abzielenden repräsentativen Gestus des Historismus. Hundert Jahre später sollten ihre Nachlässe auf verstärktes Interesse stoßen. Wie zur Beweisaufnahme wurde dieses Material aus einer ganz anderen Zeit durchforstet: Man brauchte neue Anhaltspunkte, suchte die Fotografien ab nach Geschichte, nach erkennbarer Stadtstruktur, munitionierte sich für die Debatten gegen die »Liquidierung der Stadt«.

Als der strukturierende Umgang mit dem Medium und die Suche nach adäquater Wiedergabe komplexer bautechnischer Lösungen so weit gediehen waren, daß erst die fotografischen Abbildungen – aus der Untersicht, mit schräg gestellter Kamera, ohne zentrale Perspektive und in quasi szenografischen Abfolgen – den Geist vieler Bauten der frühen Moderne kongenial wiederzugeben schienen, wurde der Begriff des »Neuen Sehens« geboren. Damit war zugleich die Voraussetzung für die Rezeption der modernen Architektur, des »Neuen Bauens«, gegeben, wobei sich keineswegs immer klar auseinanderhalten halten läßt, ob das fotografische Können der Annäherung an die Bauidee dient oder ob die Ergebnisse zur Werbefotografie tendieren. Extreme Weitwinkelsichten, steile Schatten, überhaupt extreme Licht- und Schattenführungen steigern die Monumentalität der Baukörper; die Beleuchtung von innen suggeriert nicht nur Transparenz, sondern von undefinierbarem Dunkel eingefaßt erstrahlen die Fassaden mit ihrer regelmäßigen Ästhetik in gleichsam überirdischer Präsenz. Ganz offensichtlich verlor die Umgebung der Bauten, ihr Platz in der Welt, an Be-

rues, qui comptent aujourd'hui parmi les classiques du genre, a su se déployer entièrement à la suite de la deuxième guerre mondiale.

Quant à New York et sa croissance verticale, elle a rapidement dérobé aux objectifs des appareils de photo l'attraction que la terre exerçait sur eux. Leurs regards s'orientèrent vers le haut, attirés par ces constructions architectoniques et nouveautés technologiques, pas moins qu'ils se dirigeaient, de haut en bas, sur les flux de passants, de marchandises et de moyens de transport qui se croisaient inexorablement dans les rues. La trame urbaine, d'abord si fascinante vue d'en haut, révèlerait bientôt son pouvoir d'isolation, jusqu'au point de se transformer en frontières presque infranchissables entre races, cultures et couches sociales. Entre-temps, les vidéos issues des mouvements rap et hip-hop parviennent à dissoudre ce quadrillage en zones de transition colorées.

C'est d'une manière bien différente que se présente Rome encore aujourd'hui: ville-musée, mais aussi monde préindustriel, ses quartiers baroques offrent un mélange cohérent de splendeur et d'abandon, coulisse réussie dans laquelle les stars sont amenées à briller, mais aussi scène de théâtre pour chaque passant et pour la vie urbaine elle-même. Jamais n'aurait pu naître de l'esprit prussien une ville faite de petites places, d'espaces qui s'ouvrent sans qu'on s'y attende, de lignes droites se courbant petit à petit, d'interruptions impromptues – donc gracieuses – qui sont, pour le badaud, autant d'invitations à reprendre son souffle. Berlin n'a guère su développer cet art de la sérénité, et ce manque n'est pas d'aujourd'hui. Déjà, les places urbaines réalisées à la fin du siècle passé se voyaient reprocher leur aménagement formaliste. Les nombreuses documentations photographiques qui virent le jour jusque dans les années trente en sont le témoignage irréfutable, pour autant que l'on ne se laisse pas complètement abuser par le charme nostalgique de ces anciennes prises de vue.

Un grand nombre de photographes d'architecture ouvrirent leurs studios au bord de la Sprée dans le dernier tiers du 19ème siècle. Le rapide essor de la ville leur offrait un terrain d'étude presque inépuisable. Avec le temps, il détectèrent les principes de l'art de la construction, découvrirent l'anatomie sous le masque prétentieux de la décoration à outrance en vigueur sous l'Empire et dénoncèrent l'attitude représentative de l'historicisme, style obsédé par l'apparence extérieure. Cent ans plus tard, leur héritage devrait rencontrer un intérêt renforcé. Comme s'il s'agissait de trouver de nouvelles preuves, ce matériel venu d'un autre temps a été méticuleusement inspecté: on avait besoin de nouveaux repères, on scruta les photographies pour tenter d'y découvrir des empreintes de l'Histoire, des structures urbaines reconnaissables, on y chercha des munitions pour alimenter les débats opposés à la «liquidation de la ville».

Lorsque la connaissance des procédés et la recherche d'une représentation adéquate des techniques architecturales complexes furent telles qu'on en arriva à penser que seules les reproductions photographiques – prises d'en bas avec un appareil incliné, sans perspective cen-

ments mixed together with always just the right blend of splendour and dilapidation. It serves as a successful backdrop against which stars can be made to shine, whilst also offering itself as a stage to each and every passer-by, and indeed to urban life per se. The spirit of the Prussian parade ground could never have given birth to a city of squares, of spaces suddenly opening out, of gradually receding straight lines, of unexpected and hence graceful ruptures, exuding an invitation to pause for a moment. This art of composure in the face of spatial intensity has scarcely developed in any comparable form in Berlin, and not just when one looks at the current situation. At the turn of the last century, the design of squares here was slated as producing a »formally conceived lay-out«. It is easy to appreciate this bad press when we look at numerous documentary records in photographs right up to the thirties, if we do not fall entirely under the spell of the nostalgic charm of these old snapshots. In the closing thirty or forty years of the 19th century, a whole host of architecture photographers opened studios on the Spree. The dizzying speed at which the city was developing offered them much scope for their activities. With time they tracked down the underlying laws of building and espied its anatomy under the mantle of the late 19th century's puffed-up obsession with decoration, concealed as it was beneath the utterly superficial thrust of historicism's air of prestige. One hundred years later, the works they handed down to us were seized on with renewed interest. This material from another age was rifled through as if in search of evidence: there was a need for new points of reference, the photographs were scoured in search of history, of a recognisable urban structure, and ammunition assembled for debates opposing the »liquidation of the city«.

As the medium became more structured and as the hunt for valid reproductions of complex works of architecture matured, a point was reached where only photographic portrayals – shot from below, with the camera held obliquely, with no head-on perspectives and in sequences reminiscent of stage sets – seemed to convey the essence of many early Modernist buildings. It was at this juncture that the idea of a new functionalism in visual perception was born. This at the same time paved the way for interpretations of modern architecture, and the new functionalism typical of the International Style. However, it is by no means always easy to draw a clear distinction and decide whether the skill of the photographer facilitates a rapprochement with the idea of the building, or whether the results have more affinity with advertising shots. Extreme broad-angle shots, steep shadow gradients, extreme uses in general of light and shade make the masses of the buildings appear more monumental. Lighting from within suggests not only transparency but also ensures that the regular aesthetics of the facades, enclosed by an indefinable darkness, radiate what one might call a celestial presence. The buildings' surroundings, their place in the world clearly became of much less significance, whilst the question of presentation appeared to become a much more burning issue.

deutung, während sich die Frage der Präsentation dringlicher zu stellen schien.

Mit den so veränderten ästhetischen Leitlinien entstand in den 20er Jahren eine für die Stadt und ihr Nachleben bedeutsame Stilisierung. »Neues Sehen«, dies betraf zum einen die Hervorhebung der unpersönlichen Kraft der Dingwelt, verquickte sich aber auch mit einer ganz spezifischen Wahrnehmung der Stadt: ein explodierendes Chaos mit überwältigenden, nicht mehr zu verbindenden Objekten, isolierten Menschen, mechanisierten Abläufen; eine Stadt des Neuen, der Geschichtslosigkeit, voller Tempo und Bewegung. Eine »irrsinnige Welt«, wie der Schriftsteller und Kritiker Joseph Roth nicht ohne Ambivalenz konstatierte, um schließlich an den ins Monumentale schießenden Kinofassaden eine gar nicht so neue, dafür aber recht typische Berliner Krankheit zu diagnostizieren: »Hypertrophie des Rahmens«. Berlin war in der Gegenwart angekommen und prompt stellte sich auch Furcht vor der unruhigen, unberechenbaren Energie der Stadt ein. Das Wort von der Metropole ging um.

Es folgte das Jahr 1933 und ein anderer Geist. Das allgemein abrufbare Bild der Stadt im Nationalsozialismus speist sich aus einem Bilderreservoir, das nicht zwangsläufig an Berlin gebunden ist und dennoch deutliche Züge trägt: für den Aufmarsch der Massen präparierte Straßen und Plätze voller Hakenkreuzfahnen, die durchaus moderne und filmisch ausgerichtete Ästhetisierung der Massen als geordneter Volkskörper, die Demonstration von reibungsloser Organisation und unverhohlener Gewalt. Zu solchen Merkbildern sind vor allem Filmausschnitte geworden, Sequenzen, die immer wieder und in unterschiedlichen Zusammenhängen zitiert werden. Das fotografische Material aus der Zeit zwischen 1936 und 1945, vornehmlich Ereignisfotografie und Propagandaaufnahmen, fand später deutlich weniger Beachtung.

Nach zwölf Jahren nationalsozialistischer Herrschaft war die Hauptstadt des Deutschen Reiches zu großen Teilen zerstört. Die Ruinenlandschaft sollte sich zur emblematischen Figur von beinah antiker Theatralik verdichten – die kathartische Wirkung inbegriffen. Zahlreiche fotojournalistische Bestandsaufnahmen und Ermittlungen der Stimmungslage in den Trümmern haben sich gemeinsam mit den Dokumenten der zerbombten Stadt als Bilder vom Ende ins kollektive Gedächtnis eingeschrieben; wohlverdiente Strafe für die einen, Abgeltung der Schuld für die anderen, aber auch die Möglichkeit mit der »Stunde Null« zu einem weitgehend unbelasteten Neubeginn überzugehen. Genau das bietet ja ein vorgebliches Ende: Es suggeriert einen Abschluß, so daß man sich je nach Bedarf von dem unmittelbar Gewesenen lösen oder es überspringen kann, um im scheinbar Unbelasteten nach Kontinuität zu suchen. Das »Ende der DDR« akzentuiert diese Tendenz ein weiteres Mal; von daher die heftige Polemik wegen neuerlicher Abrisse beziehungsweise Wiederaufbauten, ob »Palast der Republik« oder »Stadtschloß«. Um so größere Anziehungskraft entwickelt die durch die Mauer verstellte historische Mitte Berlins, als böte

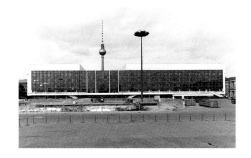

trale et en une succession quasiment scénographique – pouvaient rendre le caractère de nombreux édifices du début des temps modernes, le terme de «nouvelle vision» fit son apparition. Surgissait ainsi un instrument propre à envisager l'architecture moderne, «la construction nouvelle», encore qu'il n'est pas toujours possible de déterminer si l'art du photographe sert l'idée de l'architecture ou si le résultat a plus de la photographie publicitaire. Prises de vue avec grand angle, contrastes marqués, clairs-obscurs extrêmes, autant de techniques qui ne firent qu'accroître la monumentalité des bâtiments; non seulement l'éclairage de l'intérieur suggère une idée de transparence, mais, plongées dans des zones d'ombre indéfinissables, les façades rayonnent avec une esthétique régulière dans une présence quasiment extraterrestre. Incontestablement, l'entourage des édifices, leur place dans le monde, était en train de perdre en importance, tandis que la question de la présentation se faisait plus pressante. Avec des courbes esthétiques ainsi modifiées naquit dans les années vingt une stylisation essentielle pour la ville et sa postérité. L'expression «nouvelle vision» concernait d'une part la mise en avant de la force impersonnelle du monde des objets, mais elle se confondait aussi avec une perception bien spécifique de l'espace urbain: un chaos fait d'objets écrasants sans correspondance entre eux, d'êtres humains isolés, de processus mécaniques; une ville du renouveau, une ville sans histoire, pleine de rythme et de mouvement. Un «monde de folie», comme le constatait non sans ambivalence l'écrivain et critique Joseph Roth, pour finir par diagnostiquer à propos des façades monumentales des cinémas une maladie pas si nouvelle que cela, mais non moins typiquement berlinoise: «l'hypertrophie du cadre». Berlin était entré dans le présent et au même moment se manifestait une certaine angoisse face à l'énergie inconstante et imprévisible de la ville. La notion de métropole était sur toutes les bouches.

Suivit l'année 1933 et son changement d'esprit radical. L'image de la ville pendant l'ère national-socialiste se nourrit d'un réservoir d'illustrations qui n'est pas forcément lié à Berlin et porte cependant des traits tristement fameux: les rues et les places flanquées de croix gammées prêtes à accueillir les défilés, la mise-en-scène des masses formant un seul corps en épuisant une esthétique tout à fait moderne et cinématographique, les manifestations d'une organisation implacable et d'une violence sans artifice. De telles images nous proviennent en particulier d'extraits de films, séquences qui ne cessent d'être exhibées dans les contextes les plus divers. On accordera plus tard beaucoup moins d'attention aux photographies prises dans les années 1936 à 1945, en grande partie témoignages des évènements précis mais aussi destinées à la propagande.

Suite à douze années de pouvoir national-socialiste, la capitale de l'Empire allemand était en grande partie détruite. Les ruines allaient devenir la figure emblématique, semblables à un théâtre antique – effet cathartique compris. De nombreux comptes-rendus de photo-journalisme ainsi que des recherches sur l'état d'âme dans les décombres se sont inscrits dans la mémoire collec-

Against the backdrop of these altered aesthetic guidelines, the twenties saw a stylisation of great importance for the city and its subsequent existence. The new functionalism in visual perception meant on the one hand stressing the impersonal force of the world of objects. At the same time, however, it was combined with a very specific perception of the city: an exploding chaos where overwhelming objects could no longer be drawn into association with each other, isolated people, mechanised processes; a city of the new, without history, brimming with speed and movement. A »crazy world« , as the writer and critic Joseph Roth noted, not without ambivalence. He diagnosed an illness that was not so very new, but very typical of Berlin, in the monumental excesses of the cinematic facades: »a hypertrophy of the frame«. Berlin had arrived in the present and fear of the city's restless, unpredictable energy promptly appeared on the scene. The term metropolis was already making the rounds.

Then came 1933 and with it a quite different spirit. The image generally evoked of the city under National Socialism draws on a reservoir of images that is not necessarily linked to Berlin and yet nonetheless has very clear traits. Think for example of streets and squares full of swastikas and prepared for mass marches, the thoroughly modern and filmic thrust of the aesthetification of the masses as an orderly body of the people, the demonstration of smoothly-running organisation and unconcealed violence. Excerpts from films have above all become this kind of admonitory image, sequences that are quoted again and again in varying contexts. Photographic material from the period between 1936 and 1945, principally snaps of events and propaganda photos, has attracted much less attention in subsequent years.

After twelve years of National Socialist rule the capital of the German Reich was largely destroyed. The landscapes of ruins became an emblematic figure of theatricality almost comparable with that of antiquity – complete with a touch of catharsis. Along with documents of the city razed by bombs, numerous photo-journalism reports showing an inventory of the situation and exploring the mood amongst the rubble have become inscribed in our collective memory as images of the end. For some this amounted to well-deserved punishment, for others it was a wiping out of guilt, yet at the same time an opportunity, with the »Zero Hour«, to move on to a new, and for the most part unencumbered, beginning. This is precisely what an apparent ending offers: it suggests a conclusion so that one can, as required, free oneself from events immediately beforehand or gloss over them entirely, searching for continuity in apparently unencumbered elements. The »end of the GDR« accentuated this tendency once again; hence the heated polemics recently about buildings being torn down or rebuilt, such as the »Palast der Republik« or the »Stadtschloß«. The historical centre of Berlin, obscured by the Wall, developed a still stronger pull, as if the remnants of the old built structure could be a link with the past – a primarily mental construct. Where so

die noch erhaltene alte bauliche Substanz endlich Gewähr für eine Brücke zur Vergangenheit – ein vorrangig mentales Konstrukt. Bei so viel Aufladung durch große historische Themen rückt städtisches Leben ohnehin aus dem Blick.

Nach dem II. Weltkrieg hat die Aufteilung in zwei antagonistische Machtbereiche in der westlichen Welt ein Übergewicht von West-Ansichten der geteilten Stadt befördert. Das konnten keine Manifestationen als Hauptstadt mehr sein, denn West-Berlin hatte sämtliche zentralen Funktionen verloren. Als Symbol und Vorposten des Kalten Krieges stand sie unter Beobachtung, und ihr von außen alimentiertes Inseldasein erhöhte den Zwang zur Selbstdarstellung. So wurde die »Frontstadt« schließlich zum »Schaufenster der westlichen Welt«, das Wachstum, Wohlstand und Konsum – Insignien der Westanbindung – demonstrativ zur Schau stellte. So mitreißend war diese Neudefinition, daß keine Zeit und auch wenig Platz blieb, historische Bezüge, Kontinuitäten und Brüche auszuloten, daß abgerissen werden mußte, selbst dort, wo der Krieg keine substantiellen Schäden hinterlassen hatte. Erst durch die Opposition gegen weiträumig geplante Verkehrsschneisen in den 70er Jahren entstand ein Bewußtsein für historisch gewachsene städtische Qualitäten.

Auch der sozialistische Osten brachte keine historischen Gegenansichten ins Spiel; statt dessen, wie der Wiedererkennbarkeit des alten Stadtplans zum Trotz, viel Neues; Neues schließlich in historischer Verkleidung, nachdem die ideologischen Trennungslinien zur westlichen Moderne gezogen waren. Und so setzte sich das »andere Deutschland« ebenfalls als moderner Staat mit Bildern von Aufbauleistungen und »fortschrittlichen Errungenschaften« in Szene. Dazu gehörten immer wieder Memoriale, die Distanz zu korrumpierten Traditionen markierten. Bis dann mit viel Eifer zur 750-Jahrfeier in der Hauptstadt der DDR das mehr als vernachlässigte, ja geradezu heftig zurückgewiesene »preußische Erbe« endgültig rehabilitiert wurde – Bauten und Standbilder inbegriffen.

Andere Akzente hat die fotografische Stadterkundung jenseits journalistischer Abrufbarkeit und ohne Auftrag gesetzt. West-Berlin, das war die Stadt mit einem medial vermittelten offiziellen Image, aber auch mit einer inzwischen ebenso prominent gewordenen Subkultur. Diese hat immer die Enklave verherrlicht, das eng umschriebene Territorium, wie um den Kalten Krieg und seine Versuche der Anbindung an die westliche Welt zu strafen mit einem Blick auf das Hier und Jetzt: den Kiez, die Straße, die Eroberung der Nacht – mit den dazugehörenden Stilisierungen von »Gefühl und Härte«. Wohingegen im Osten seit den 70er Jahren eine erzählerische Fotografie nicht nur den abgeschlossenen Innenraum ausleuchtete, sondern auch nach draußen auf Wirklichkeitssuche ging, als wollte sie sich Gewißheit verschaffen, daß – sobald sich das Objektiv auf ungeschönte Ecken fokussierte – im Bild anderes auftaucht als in offiziellen Ansichten.

Doch es waren Fernsehkameras, die zu Zeiten des Kalten Krieges und verstärkt seit 1989 in kaum variierten

tive aux côtés des documents montrant la ville bombardée, comme autant de représentations de la fin d'une époque; punition bien méritée pour les uns, indemnisation de la culpabilité pour les autres, mais aussi possibilité, avec ce qu'on appela la «Stunde Null», de tout reprendre à zéro. Et c'est exactement à cela que veut prétendre cette soi-disant fin: elle implique un dénouement, de sorte que chacun peut alors, selon ses exigences, se défaire des événements passés ou en faire abstraction et chercher la continuité déchargée du poids de l'histoire récente. Une fois de plus, la «fin de la RDA» accentue cette tendance; d'où la puissante polémique autour des nouvelles démolitions ou des reconstructions, que ce soit le «Palais de la République» ou le «Château de Berlin». Isolé par le mur, le centre historique de Berlin provoqua une attirance d'autant plus grande qu'il semblait offrir, de par sa substance architecturale encore intacte, une possibilité de passerelle vers le passé – même s'il ne s'agissait là que d'une pure construction mentale. Devant une telle accumulation de motifs historiques, la vie urbaine finit toujours par s'estomper.

Après la deuxième guerre mondiale, la séparation du monde en deux puissances antagonistes provoqua dans le camp occidental un surplus d'images venues de l'Ouest de la ville séparée. Il ne pouvait plus s'agir des manifestations d'une capitale, car Berlin-Ouest avait perdu l'ensemble de ses fonctions officielles. C'est bien plus dans sa condition de symbole et de chef-lieu de la guerre froide que la ville fit l'objet d'une observation constante et son caractère insulaire ravitaillé de l'extérieur augmenta encore sa nature exhibitionniste. Ainsi cette ville, au front de la guerre froide, finit par devenir la vitrine du monde occidental, une vitrine dans laquelle on exposait, avec un esprit démonstratif, croissance, prospérité et consommation – autant de signes distinctifs de l'appartenance occidentale. Cette nouvelle définition était si fascinante qu'on ne trouva que peu de temps et d'espace pour sonder les vestiges d'une appartenance historique qui auraient su illustrer la continuité et les bouleversements, qu'on décida souvent de raser ce qui restait du passé, même là où la guerre n'avait pas laissé de dommages substantiels derrière elle. Ce n'est qu'avec le mouvement d'opposition qui, dans les années 70, s'éleva contre des planifications d'axes routiers démesurés, que naquit la conscience populaire pour les qualités urbaines fondées sur une approche historique.

La partie orientale de la ville ne sut apporter une vision radicalement différente de l'histoire urbaine; au contraire, comme pour faire la nique au fait que l'ancien plan d'urbanisme demeurait reconnaissable, on construisit beaucoup de bâtiments nouveaux; pour en arriver finalement à affubler ces nouveautés d'une gaine pseudo-historique, lorsque fut déclarée une fois pour toutes la distinction idéologique par rapport à la modernité occidentale. Pourtant «l'autre Allemagne» se proclama elle aussi état moderne en produisant des images qui présentaient les exploits de la reconstruction et du «progrès architectonique». S'y ajoutaient des mémoriaux censés marquer la distance par rapport aux traditions corrompues. Jusqu'à ce que, à l'occasion de la

many, often emotional, associations with great historical themes predominate, urban life is bound to slip out of view.

After the Second World War, west-facing prospects of the divided city were over-emphasised in the Western World, a perspective fostered by Berlin's division between two antagonistic spheres of influence. These could no longer be manifestations of the capital, for West Berlin had lost all of its central functions. As a symbol and outpost of the Cold War it was under observation and its existence as an island propped up from the exterior increased its self-representational drive. Thus this »city in the front line« became a »showcase of the Western world«, which pointedly displayed growth, prosperity and consumption, the insignia of ties to the West. This new definition was so compelling that there was no time and little space to plumb the depths of historical references, continuities and caesurae, and buildings had to be torn down even where the war had not left any substantial damage. A growing awareness of the urban qualities that had evolved through history only began to emerge through opposition to plans for large-scale transport projects in the seventies.

Nor did the socialist East introduce any counter-views. Rather, as if in defiance of the old plan of the city that could still be recognised, it brought into play much that was new, although clad in historical garb, once the ideological lines dividing the state from Western Modernism had been drawn. And thus the »other Germany« was playing to the gallery as a modern state with images of the reconstruction carried out and of »progressive achievements«. This also always involved memorials marking the distance from the corrupt tradition. Then at last, when the celebrations of 750 years of Berlin came around in the capital of the GDR, »Prussian heritage«, which had been not merely neglected but energetically rejected, was finally rehabilitated – including buildings and statues.

Photographic explorations of the city undertaken independently of journalistic motives or agendas placed different emphases. West Berlin was a city that conveyed an official image through the media yet had developed an equally pronounced sub-culture. This alternative culture always glorified the enclave, the narrowly defined territory. It was as if it sought to punish the Cold War and its attempts to tie the city into the western sphere with a gaze fixed on the here and now: on the neighbourhood, the street, conquering the night – along with the stylised »feeling and toughness« this entailed. In contrast, in the East from the seventies on, narrative photography did more than illuminate interior closed spaces. It also set off in search of truth outside, as if seeking a certainty that the lens had only to focus on some unadorned corner for the images it produced to show a different reality from the official views.

However, both during the Cold War and increasingly since 1989, it was the television cameras that perpetually recorded virtually the same images of Berlin in shots that hardly varied at all. Around the world these pictures

Ansichten stets dieselben Bilder von Berlin festhielten. Sie vermittelten weltweit eine vorrangig politische Topographie der Stadt, und das auf denkbar eindrückliche und nachhaltige Weise. Wie sonst ließe sich erklären, daß so viele Menschen, die die einst geteilte Stadt seither besuchen, die Mauer sehen wollen, ihre Reste, ihren Verlauf, ihr wenn schon nicht folgenloses, so doch endlich gefahrlos gewordenes Vorhandensein. Wie sonst ließe sich erklären, daß die völlige Entsorgung dieses Bauwerks immer wieder ungläubige Fassungslosigkeit hervorruft? Die so zügig betriebene Ummodellierung und Neugestaltung der ehemals »heißen Zonen« gleicht früheren Neudefinitionen; leicht als Abwehr zu deuten, als Zwang zum Aufräumen, das dann mit einem behaupteten oder deutlich gesetzten Neuanfang abgeschlossen sein soll. Wegräumen und Neuanfangen ist nämlich eine Berliner Spezialität, und das nicht erst in der jüngeren Geschichte mit den so maßlosen Eingriffen des Nationalsozialismus. Die größenwahnsinnige Vision einer künftigen »Welthauptstadt Germania«, von Adolf Hitler entworfen und von Albert Speer planerisch ausgearbeitet, hat Spuren im Stadtbild hinterlassen: mit der Ost-West-Achse ebenso wie durch zahlreiche Zweck- und Funktionsbauten, die den Krieg fast unversehrt überlebt haben und weiterhin unterhalten und genutzt werden, während exponierte Orte des Terrors wie zum Beispiel das Prinz-Albrecht-Palais als ehemaliges Gestapo-Hauptquartier gesprengt wurden.

Seit Berlin Hauptstadt und Regierungssitz der Bundesrepublik Deutschland geworden ist, trägt der Rückgriff auf die Metropole, die immer schon war, erneut sein soll oder ganz selbstverständlich wieder sein wird, deutlich die Färbung der 20er Jahre. Insofern gleichen sich auch Vorbehalte und Widerstände. Am Topos der Metropole, wie er nach dem Zweiten Weltkrieg und heute erst recht die Debatten bestimmt, läßt sich, glaubt man den jüngeren Forschungen zur vergleichenden Stadtgeschichte, eine auf die 20er Jahre zurückgehende Schräglage in der Selbstwahrnehmung beobachten. Innerhalb des deutschen Städtesystems hatte Berlin niemals eine ähnlich herausgehobene Stellung wie etwa London oder Paris, zu denen heute besonders gerne konkurrierende Vergleichslinien gezogen werden. Weitaus weniger historisch verankert als die beiden letztgenannten, war Berlin erst 1871 von der preußischen Residenz zur Hauptstadt des Deutschen Reiches aufgestiegen – für nicht länger als insgesamt 74 Jahre. Und es scheint, als hätten das nationalsozialistische und das staatssozialistische Machtzentrum das Renommee der ehemaligen preußischen Kapitale vollends aufgezehrt.

Im eigentlichen Sinn ist Berlin keine historische Stadt, die ihre Wurzeln in der mittelalterlichen Hochkultur oder in der Renaissance hat. Madame de Staël erschien Berlin nach ihrem Besuch 1804 als vollkommen modern »und diese neu gestaltete Stadt wird in keiner Weise durch die alte gestört oder beengt. (...) Ich fühle, daß ich in Amerika die neuen Städte und die neuen Gesetze lieben würde: dort sprechen Natur und Freiheit genug

commémoration du 750ème anniversaire de la ville, la capitale de la RDA réhabilite définitivement l'«héritage prussien», jusque là négligé voire même rejeté avec détermination – à commencer par les édifices et les statues qu'il lui avait légués.

Quand elle n'était pas à la disposition du journalisme et n'avait pas de mandataire précis, l'étude photographique accentuait des aspects différents de la ville. Berlin-Ouest se présentait comme une ville à l'image officielle médiatisée, alors que parallèlement se développait une culture alternative dont la renommée mondiale était tout aussi grande. Celle-ci rendait hommage à la situation d'enclave de la ville, ce territoire étroitement encerclé, comme pour punir la guerre froide et ses tentatives de rattachement au monde occidental, en leur opposant un rattachement au «hic et nunc»: le quartier, la rue, la conquête de la nuit – avec tout ce que cela comprend de stylisation «des émotions et de la résistance». Pendant ce temps apparaissait dans le Berlin-Est des années 70 une photographie narrative qui ne se bornait pas à exposer les espaces intérieurs, mais qui allait chercher à l'extérieur les traces de la réalité, comme pour se prouver que – pour peu qu'on oriente les objectifs sur des recoins exempts d'enjolivements – l'image obtenue donnerait une autre vision que celle propagée par les avis officiels.

Ce sont pourtant les caméras de télévision qui, du temps de la guerre froide et encore plus depuis 1989, ont répertorié une seule et même image de Berlin dans des documentaires qui variaient à peine les uns des autres. Ces images montraient au monde une topographie avant tout politique de la ville, laissant aux téléspectateurs une impression forte et durable. Comment pourrait-on expliquer sinon que tant de gens qui viennent visiter la ville réunifiée demandent à voir le mur, ou du moins ce qu'il en reste, les endroits où il passait, les vestiges de son existence non sans conséquence mais enfin sans danger? Comment pourrait-on expliquer sinon que l'évacuation complète de cet ouvrage humain provoque régulièrement l'incompréhension et l'incrédulité des visiteurs? La rapidité avec laquelle les anciennes «zones chaudes» furent remodelées et réorganisées n'est pas sans rappeler d'anciennes redéfinitions; il est facile de les interpréter comme un mécanisme de défense, comme un besoin de mettre de l'ordre qui devrait se terminer par un renouveau, prétendu ou avéré.

Remettre en ordre et recommencer à zéro, voilà une véritable spécialité berlinoise qui n'a pas vu le jour aussi récemment qu'on pourrait le penser, avec les remaniements démesurés opérés par le National-socialisme. La vision mégalomaniaque d'une future «Capitale Germania», conçue par Adolf Hitler et esquissée par Albert Speer, n'a pas été sans laisser des cicatrices dans la ville: l'axe Est-Ouest tout comme de nombreux bâtiments fonctionnels sont autant de vestiges de cette folie des grandeurs à avoir survécu à la guerre et à continuer à être entretenus et utilisés, alors qu'on en fit sauter d'autres qui furent le théâtre de la terreur, comme par exemple le Palais du Prince Albrecht, utilisé à l'époque comme quartier général de la Gestapo.

conveyed an extremely impressive and lasting notion of what was first and foremost a political topography of the city. How else can one explain that so many people who visit the formerly divided city want to see the Wall, the remaining sections of it, the course it took and to sense its presence, which, although not without consequences, has at last become harmless? What other explanation could be given for the incredulity triggered again and again by this structure being cleared away completely? The former »hot zones« have been rapidly re-modelled and given a new design, just as new definitions were devised in the past. It is easy to interpret this as a defensive reaction, the compulsion to clear up, with the process then being concluded through an alleged new beginning, or something clearly set up as such. Clearing away and beginning again is one of Berlin's specialities, not just in the course of recent history and the immoderate interventions of National Socialism. Traces remain in the cityscape of the megalomaniac vision of a future »World Capital, Germania«, conceived by Adolf Hitler and given shape in Albert Speer's plans. These include the east-west axis and numerous buildings constructed to fulfil a particular purpose. Having survived the war virtually unscathed, these edifices are still maintained and in use, whilst exposed sites associated with terror, such as the former Gestapo headquarters in the Prinz Albrecht Palais, were blown sky high.

Since Berlin became the capital and seat of government of the Federal Republic of Germany, comments harking back to the metropolis, which is seen as having always existed, as something to be renewed or which will obviously come into being again, have a marked flavour of the twenties about them. In this respect the reservations and forms of resistance expressed are very similar. The more recent research into comparative urban history, using the metropolis topos that shaped debates after the Second World War and still does so with a vengeance, leads one to believe that nowadays one can observe an oblique slant on the city's perception of itself dating back to the twenties. Berlin, when viewed in terms of interactions between German cities, never enjoyed an elevated position comparable to that of London or Paris, which currently serve as particularly popular points of comparison, seen as being in competition with Berlin. It was not until 1871 that Berlin, which was much less rooted in history than the two aforementioned cities, was promoted from the seat of the Prussian monarchs to capital of the German Reich – for a mere 74 years. And it seems as if all the renown of the former Prussian capital had been burned out by being the centre of power for National Socialism and for the Socialist state.

Berlin is not, in the true sense of the term, a historical city rooted in the advanced civilisation of the Middle Ages or in the Renaissance. After her visit in 1804, Madame de Staël felt that Berlin was entirely modern »and this newly formed city is not in any way disrupted or constrained by the old town (...) I think I would like the new cities and the new laws of America; there

[1] Madame de Staël: De l'Allemagne
 (Titel der Orig. Ausgabe, 1810); dt. Übersetzung
 in: Berlin in alten und neuen Reisebeschreibungen,
 ausgewählt von Georg Holmsten,
 Düsseldorf 1989, S. 93ff.

[2] Jules Laforgue: Berlin, La Cour et la Ville
 (Titel der Orig. Ausgabe, 1887);
 dt. Übersetzung in: Jules Laforgue:
 Der Hof und die Stadt 1887,
 Frankfurt a.M. 1970, S. 70.

[3] Stephen Spender: Berlin,
 in: European Witness, New York 1946, S. 234f.
 (dt. Übersetzung: B. Wahlster).

[1] Madame de Staël: De l'Allemagne
 (édition originale, 1810), Paris 1968, p. 133–136.

[2] Jules Laforgue: Berlin, La Cour et la Ville
 (édition originale, 1887), Paris 1922, p. 87.

[1] Madame de Staël: De l'Allemagne
 (original edition, 1810);
 (English translation: H. Ferguson)

[2] Jules Laforgue: Berlin, La Cour et la Ville
 (original edition, 1887);
 (English translation: H. Ferguson)

[3] Stephen Spender: Berlin,
 in: European Witness, New York 1946, S. 234f.

zum Gemüte, so daß es keiner Erinnerung bedarf – auf unserem alten Erdteil jedoch bedarf es der Vergangenheit. Berlin, diese ganz moderne Stadt, macht, so schön sie ist, keinen wirklichen Eindruck: man spürt hier weder das Gepräge der Geschichte des Landes noch des Charakters der Einwohner, und diese prächtigen, neu errichteten Gebäude scheinen nur für bequeme Vereinigungen zum Vergnügen und zur Arbeit bestimmt.«[1] Dessen ungeachtet gestand sie der preußischen Residenz den Ehrentitel zu, »Hauptstadt des neuen Deutschlands, des Deutschlands der Aufklärung« zu sein, eine Würdigung die angesichts des verlorenen Ansehens alles Preußischen leicht vergessen wird.

Der Eindruck einer geschichtslosen Anhäufung, wo ganz im Zeichen der jeweiligen Zeit Neues aus dem Boden gestampft und mit den Resten der Vergangenheit rigoros umgegangen wird, wiederholt sich auch später. Als Neuling unter Europas Hauptstädten mußte Berlin kompensieren – und übertreibt bis heute. Wo überdies die gestalterischen Leitlinien von oben durchgesetzt werden, geht das mit einer gewissen Einfallslosigkeit einher. »Keine interessanten Straßennamen. Immer nur Augustastraße, Wilhelmstraße, Friedrichstraße, Karl- und Charlotten-, Dorotheenstraße, die Moltke-, Bismarck-, Goethe-, Schillerstraßen. Kein einziger bildlicher Name, außer Unter den Linden.«[2] Aber auch dort entdeckte der Franzose Jules Laforgue in seiner Zeit als Vorleser von Kaiserin Augusta in den 80er Jahren des 19. Jahrhunderts nur sich ähnlich sehende Monumente, aufgereiht im Spalier, keinen Stadtraum, sondern einen Aufmarschplatz für vierschrötige Statuen.

Wie hätte sich Stilsicherheit herausbilden sollen bei so viel Stilwillen um jeden Preis? Elektrizitätswerke und Wasserpumpstationen erhalten die Würde von Sakralbauten und sind von diesen häufig nicht zu unterscheiden. Der Innenaufgang eines Gerichtsgebäudes wird zum barocken Bühnenraum theatralisiert. Selbst in den 30er Jahren noch stieß der englische Literat Stephen Spender auf dieses Phänomen, obwohl er Berlin mochte und »zeitgenössischer« fand als andere Städte: »Alles an Berlin schien angestrengt und falsch, und manchmal schwappte es schon ins Phantastische. (...) Nie werde ich die Schwere der Berliner Säulenvorbauten vergessen, die Wuchtigkeit der Eingangshallen, die Nachdrücklichkeit, mit der noch die Gestaltung eines Zimmerofens verriet, wie hier dem Vorwurf der Hochgestochenheit durch die Flucht ins Wuchtige ausgewichen werden sollte.«[3] Groß, beeindruckend sollte auf jeden Fall alles sein.

Bei den Superlativen ist es geblieben: Als »größte Baustelle Europas« reklamiert die Stadt eine neue Gründerzeit und den Bau der »modernsten Architektur«. Und es ist keineswegs ausgemacht, ob nicht eines Tages die Ergebnisse dieser Bauanstrengungen das Schicksal zahlreicher Berliner Kolosse aus früheren Zeiten teilen werden und wie ausgespuckt von einem noch größeren Ungeheuer auf dem märkischen Sand gestrandet liegen: gleichgültig, verwechselbar, ohne erinnernswerten Charme.

Depuis que Berlin est devenue capitale et siège du gouvernement de la République Fédérale d'Allemagne, le recours à l'image de métropole, qui n'a jamais cessé d'exister, se doit de prendre un élan nouveau à l'avenir assuré, lequel n'est pas sans rappeler ostensiblement les années vingt. En cela, les réserves et les oppositions se ressemblent. Le concept de métropole tel qu'il détermine le débat depuis la fin de la deuxième guerre et jusqu'à nos jours permet, si l'on en croit les recherches les plus récentes sur l'urbanisme comparé, d'observer un certain déséquilibre dans la perception de soi qui semble remonter aux années vingt. Dans le système des villes allemandes, Berlin n'a jamais eu une position aussi prépondérante que Londres et Paris par exemple, avec lesquelles on n'hésite pas aujourd'hui à la mettre en concurrence. Berlin est beaucoup moins ancrée dans l'Histoire que ces deux villes; ce n'est qu'en 1871 qu'elle passa du statut de Résidence prussienne à celui de capitale de l'Empire allemand – rôle que la ville n'exerça que pendant 74 années au total. Et comment ne pas croire aujourd'hui que son rôle de centre de l'autorité nazi, puis communiste, n'a pas fini de réduire à néant la renommée dont jouissait à l'époque la Capitale prussienne ?

Berlin n'est pas une ville historique à proprement parler, une ville qui trouverait ses racines dans la culture moyenâgeuse ou pendant la Renaissance. A la suite de sa visite en 1804, Madame de Staël décrivait Berlin comme tout à fait moderne «et ce pays nouvellement formé n'est gêné par l'ancien en aucun genre. (...) Je sens que j'aimerais en Amérique les nouvelles villes et les nouvelles lois: la nature et la liberté y parlent assez à l'âme pour qu'on n'y ait pas besoin de souvenirs; mais sur notre vieille terre il faut du passé. Berlin, cette ville toute moderne, quelque belle qu'elle soit, ne fait pas une impression assez sérieuse; on n'y aperçoit point l'empreinte de l'histoire du pays, ni du caractère des habitants, et ces magnifiques demeures nouvellement construites ne semblent destinées qu'aux rassemblements commodes des plaisirs et de l'industrie.»[1] Cela mis à part, elle accordait à la Résidence prussienne le titre honorifique de «capitale de la nouvelle Allemagne, de l'Allemagne des Lumières», un hommage qui, vue la perte de prestige de la Prusse, est souvent méconnu.

L'impression de se trouver devant un assemblage urbain sans histoire, dans lequel sortent de terre de nouvelles constructions dans le style de leur époque, et qu'en même temps on traite sans respect les vestiges du passé, se répète plus tard. Nouvelle arrivée parmi les capitales européennes, Berlin s'est de tout temps senti obligée de compenser son retard – et cela l'amène, aujourd'hui encore, à exagérer. Là où, en plus, les directives sont dictées par des commissions supérieures, cette exagération s'accompagne toujours d'un certain manque d'originalité. «Pas de noms de rue intéressants: c'est toujours la rue Augusta, la rue Guillaume, la rue Frédéric, les rues Charles et Charlotte, la rue Dorothée, les rues Moltke, Bismarck, Goethe, Schiller, – aucun nom imagé, sauf *Sous les Tilleus*.»[2] Mais là aussi, le Français Jules Laforgue, rapporteur de l'Impératrice Augusta dans les années 80 du 19ème siècle, ne découvre que

nature and liberty speak sufficiently to our inner being, and thus there is no need for remembrance – on our old continent however we need the past. Beautiful as it is, Berlin, this thoroughly modern city, does not really leave an impression; here one senses neither the traces left by the country's history nor any mark of the character of its inhabitants and these splendid, newly erected buildings seem to have been built only for work and leisure pursuits of comfortable associations«.[1] Irrespective of this she awarded the Prussian capital the honorary title of »capital of the new Germany, the Germany of the Enlightenment«. Given the loss of status of all things Prussian this appraisal is readily forgotten.

The sense of the city as an ahistorical accumulation of elements recurs later; here something new is pounded out of the ground in tune with the spirit of the age and the residues of the past are adamantly by-passed. As a newcomer amongst Europe's capitals Berlin had to compensate, and is still overdoing things today. Moreover, where planning guidelines are imposed from above, all this coincides with a certain paucity of ideas. »No interesting street names. Always only Augustastraße, Wilhelmstraße, Friedrichstraße, Karl- and Charlotten-, Dorotheenstraße, Moltke-, Bismarck-, Goethe- or Schillerstraße. Not one figurative name, with the exception of Unter den Linden«.[2] But there too the Frenchman, Jules Laforgue, during his time as reader to the Empress Augusta in the 1880's, discovered only monuments all looking pretty much the same, lined up in a guard of honour, a marching ground for burly statues rather than an urban space.

How could stylistic assurance possibly emerge with so much desire for style at any price? Electricity plants and pumping stations were endowed with the dignity of sacral buildings and often cannot be distinguished from them. The foyer of a court building takes on the theatrical garb of a Baroque stage set. Even in the thirties the English writer, Stephen Spender, ran up against this phenomenon, although he liked Berlin and found it more »contemporary« than other cities: »Everything about Berlin seemed strained and false, and at times, it plunged wildly into the fantastic. (...) I shall never forget the heaviness of Berlin porticoes, the massiveness of the entrance halls, the insistence even in the design of a stove in a room on a style which seeks an alibi from the charge of pretentiousness in massiveness«.[3] Everything was at any rate to be larger and more impressive.

The superlatives are still in evidence: as the »biggest building site in Europe« Berlin proclaims a new age of reconstruction like the 19th century Gründerzeit, with »the most modern architecture« being constructed. And it is by no means certain that one day the upshot of these construction efforts will not share the fate of numerous Berlin giants from earlier times that landed up stranded on the Brandenburg sand as if they had been spat out by a still more enormous monster; equally valid, interchangeable, without any memorable charm.

Views of cities depend on your point of view. Berlin advertises itself around the globe as the »building site of the future«, making immoderate use of visual media

[3] Stephen Spender: Berlin,
en: European Witness, New York 1946, p. 234f.
(traduction française: C. Zürn).

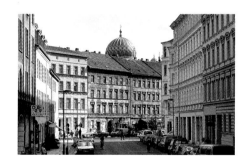

Stadtansichten sind Ansichtssache. Die »Baustelle der Zukunft«, als die Berlin mit exzessiven Einsatz von Bildmedien weltweit für sich wirbt, fordert andere Sichtweisen geradezu heraus. Sie belichten zumeist bizarre Ausschnitte auf unzugängliches, vages Terrain, dem Verkehr ausgesetzt oder der Verwilderung und zeigen eher, wie Berlin sich gegen die neuerliche Hauptstadtwerdung stemmt, wie es klein bleibt im überdimensionierten Großraum, wo die Brache immer noch und immer wieder aufs Neue den Gestaltungsversuchen widersteht, wie das Leben an der Peripherie sich seine Bahnen sucht – weitab von hauptstädtischem Selbstdarstellungsdrang und Glamour.

Die Konzentration dieses Bandes auf historische Stadtbilder scheint auf den ersten Blick jeden Bezug zum aktuellen Zustand der Stadt auszublenden. Und doch ist all dieses – und noch viel mehr, so man der schieren Vollständigkeit huldigte – im Berliner Stadtraum vorhanden; manches an anderer als der ursprünglich vorgesehenen Stelle, etliches wurde nach Kriegsverlusten wieder aufgebaut.

Zunächst zog der Fotograf Florian Profitlich seine Kreise vor allem im alten Zentrum der Stadt. Das städtische Leben selbst bleibt bewußt aus seinen Arbeiten verbannt. Sie machen keinen Hehl daraus, daß sie hergestellte, nicht vorgefundene Ansichten präsentieren, so daß das Nebeneinander von Zeiten, von einst und jetzt, zu verschwinden scheint. Jedenfalls verzichtet der Fotograf auf Momente des Transitorischen, auf den Bezug zur Umwelt und die daraus entstehende Ablenkung durch Anekdotisches. Deswegen ist er häufig nachts unterwegs und übernimmt die den Gebäuden zugedachte städtische Beleuchtungssituation. Wie auf einer Bühne verhilft sie den Bauten jeweils zu ihrem Auftritt: manchmal ein dramatisches oder abruptes Auftauchen aus der Nacht – wie das einer Erscheinung, manchmal ein romantisches Schweben. Zuweilen ergeben sich aus überbetonten Hell-Dunkel-Kontrasten äußerst bewegte Verhältnisse. Die Lichtregie der Stadt sowie der Ausschluß gegenwärtiger Straßenverhältnisse, aber auch die perspektivischen Konstruktionen erlauben andere Sichten auf die Bauten, als sie sich dem Passantenblick je darböten. Das gibt diesen Arbeiten, weil sie mit den Bildern im Kopf so wenig übereinstimmen, etwas Denaturiertes, eine ähnliche Künstlichkeit, wie sie auch durch die Mittel des »Neuen Sehens« erzielt worden ist. So rückt der Fotograf den Statuen erstaunlich nahe, blickt ihnen sozusagen ins Auge und entdeckt an den Skulpturen, wie sehr sie »Figur machen« mußten bei den Versuchen, bedeutungsgeladene Bildprogramme zur Herstellung von Erhabenheit zu erfinden.

Der Kamera als dem Instrument des Ausschnitts entgehen Zusammenhänge und Perspektiven im Raum. Dieses Manko läßt sich durch einen Trick unterlaufen, mit der Panoramakamera, die filmische Mittel imitiert, ohne dabei allerdings die Geschwindigkeit der Drehbewegung sichtbar zu machen. Und wie bei Tricks häufig, sieht einen der Illusionismus des Ergebnisses seltsam grotesk an. Florian Profitlich steigert das ins

des monuments semblables, en rang l'un à côté de l'autre, et au lieu d'espaces urbains une place d'appel pour statues.

De quelle façon aurait-il pu naître un style sûr devant des efforts si volontaires de faire du style à tout prix? Les usines d'électricité et les stations hydrauliques avaient le caractère de monuments sacrés et il est souvent difficile de les en différencier. L'escalier intérieur d'un palais de justice est disposé comme un véritable théâtre baroque. Dans les années trente encore, l'homme de lettres anglais Stephen Spender critiquait ce phénomène, bien qu'il trouvât Berlin plus «contemporaine» que bien d'autres villes: «Tout à Berlin semblait prémédité et faux. (...) Jamais je n'oublierai la lourdeur des colonnades berlinoises, la pesanteur des halls d'entrée et que le style d'un fourneau trahissait une envie d'esquiver le reproche de maniérisme en se réfugiant dans un style surchargé.»[3] Tout se devait d'être grand et impressionnant.

On en est d'ailleurs resté aux superlatifs. C'est en tant que «plus grand chantier d'Europe» que la ville se réclame aujourd'hui d'un nouvel âge, tout en ventant son architecture comme «la plus moderne du moment». Il n'a pas encore été décidé si un jour les résultats de ces efforts architecturaux ne partageront pas le sort de nombreux colosses berlinois issus de temps plus anciens qui, épaves de pierre, paraissent échoués sur le sable brandebourgeois: impassibles, interchangeables, sans charme, peu dignes qu'on s'en souvienne.

Capter une ville dépend du regard que l'on porte sur elle. Le «chantier du futur» – qualificatif avec lequel Berlin fait sa propre publicité dans le monde entier à grand renfort de médiatisation – provoque avec raison des points de vue différents. En général, ceux-ci mettent en lumière les fragments insolites d'un terrain confus et inaccessible, livré au trafic ou à l'abandon, et montrent comment Berlin fait des efforts pour résister à son nouveau statut de capitale, comment la ville s'obstine à demeurer petite dans un espace démesuré, de quelle manière une terre en friche n'arrête pas, malgré les tentatives répétées d'aménagement, de se retrouver envahie à nouveau par la nature sauvage, comment la vie en périphérie en est encore à chercher ses marques – loin de la médiatisation et du glamour de la capitale.

Le présent recueil se concentre sur des vues historiques de Berlin. Cela peut paraître, au premier abord, comme une abstraction de toute cohérence avec l'état actuel de la ville. Et pourtant, tout cela – et bien d'autres choses encore si l'on voulait être exhaustif – est présent dans l'espace urbain berlinois; certains édifices à une autre place que celle qui leur était destinée, d'autres reconstruits suite aux ravages de la guerre.

Pour commencer, le photographe Florian Profitlich flâne dans l'ancien centre de la ville. La vie urbaine semble volontairement bannie de ses études. Celles-ci n'essayent aucunement de dissimuler le fait qu'elles ne présentent qu'une vision fabriquée et non existante, de sorte que la présence parallèle de deux époques distinctes, du passé et du présent, semble s'estomper peu à peu. Le photographe choisit de renoncer aux moments de

and this calls explicitly for different ways of looking. These images are mostly exposures of bizarre excerpts from inaccessible, vague terrain, abandoned to traffic or left to become overgrown. In such shots we see how Berlin is bracing itself against having recently become the capital, how it remains small within the oversize dimensions of the agglomeration, where derelict land again and again still resists attempts to shape the city with a planner's hand and how life on the periphery seeks the right path to follow. All of this is a far cry from the capital's self-representational drive and from its glamour.

This volume's concentration on historical images of the city seems at first sight to fade out any reference to the city's current state. And yet all of this – and indeed still more, if one were to subscribe to the idea of sheer completeness – is present in the Berlin urban area; some things are in different spots than was originally planned, much was rebuilt after the losses of the war.

Florian Profitlich began his project around the old city centre. Urban life as such seems to have been consciously exiled from his works. These do not seek to conceal the fact that the views presented were not simply found as such but have rather been manufactured, so that the juxtaposition of various eras, of the past and the present, seems to vanish. However, the photographer renounces transitory elements, and does not tie his work in with the environment, thus steering clear of anecdotal distractions arising from this. That is the reason why he often photographs at night, adopting the lighting in the city as conceived for the buildings. This lighting underpins the dramatic entrances made by the buildings, which seem to emerge onto a stage: sometimes the structures surface dramatically or abruptly out of the night, like an apparition, sometimes they appear to float romantically. At times an extremely dynamic scene arises from over-emphatic contrasts between light and shadow. The city's lighting effects offer a different perspective on the buildings, which would never have been revealed to the idle gaze of passers-by, as seen in photos that cut the contemporary street set-up out of the frame, and employ constructions with particular perspectives. These works thus seem somewhat denatured, for they hardly overlap at all with our mental images, and display an artificiality similar to that the »New Way of Seeing« sought to attain. The photographer moves in astonishingly close to the statues, as if to look them straight in the eye and thus discovers how attempts to convey a sense of illustriousness by inventing visual schemata laden with meaning meant that sculptures had to »cut a good figure«.

Connections and perspectives within a space elude the camera, an instrument to extract a scene. This flaw can be overcome by a trick with a panorama camera, which imitates means used in cinema, yet does not show how fast the camera is rotating. And as is often the case with tricks, the illusionism tingeing the outcome looks strangely grotesque. Florian Profitlich heightens this effect to render it eerie by showing a virtual space in which images are joined together and turn in different

Gespenstische, wenn er einen virtuellen Raum gestaffelt aus gegenläufigen Fügungen vorführt. Das ist mehr als summarische Umrundung. Da entfaltet der ausgeräumte Säulenvorbau des von Schinkel erbauten Alten Museums seine Sogwirkung, wird abgelenkt vom bombastischen Schwulst des 1905 eingeweihten protestantischen Petersdom-Imitats. Vorne rechts sprengt die Statue des Speerwerfers davon in die flache unbestimmte Leere eines Platzes. Sie findet ihre Fortsetzung jenseits der Straße, in der undimensionierten Aussparung vor dem Palast der Republik, dem ehemaligen Standort des Berliner Schlosses. Dessen Portal wird aufgehoben in der Fassade des Staatsratsgebäudes, das sich quer in den Bildhintergrund schiebt. Das ist mehr als ein Spiel mit Perspektiven: Da tun sich Berliner Dimensionen auf und mithin Denkräume! ■

transition, à l'intégration du sujet dans un cadre donné et à ce qui pourrait en découler comme une distraction provoquée par l'anecdotique. C'est pour cela qu'il aime à sortir la nuit pour exploiter la luminosité de la ville qui sied tant aux édifices urbains. Comme sur les planches d'un théâtre, elle permet aux bâtiments de se mettre en scène: c'est parfois une éruption dramatique ou abrupte hors de la nuit – comme une apparition, parfois un flottement romantique. Parfois les clairs-obscurs trop contrastés font place à des contextes plus mouvementés. Ce sont la régie des lumières de la ville, l'absence de trafic dans les rues, mais aussi une certaine façon de construire les perspectives qui permettent d'autres regards que ceux qui pourraient jamais s'offrir au passant. Parce qu'elles coïncident si peu avec les images que nous avons en tête, ces études ont quelque chose de dénaturé, un caractère aussi artificiel que celui provoqué par les moyens de la «nouvelle vision». Le photographe est étonnamment proche des statues, comme s'il les regardait directement dans les yeux et découvre à quel point les sculptures durent faire «bonne figure» face aux tentatives d'inscrire le sublime dans des programmes illustrés et saturés de signification.

L'appareil photographique est un instrument qui sert à la fragmentation. Les contextes et les perspectives lui échappent. On peut remédier à cette défaillance en ayant recours à un subterfuge: l'appareil panoramique. Celui-ci imite les moyens propres au cinéma sans en trahir la rapidité des mouvements. Et comme c'est souvent le cas avec les subterfuges, le résultat nous apparaît étonnamment grotesque. Florian Profitlich pousse cette technique jusqu'au fantomatique lorsqu'il présente un espace virtuel. Il s'agit là de bien plus que d'une approche sommaire. Cette technique permet à la colonnade de l'Ancien Musée construit par Schinkel d'exercer entièrement sa fascination, alors qu'à ses côtés l'énorme boursouflure du dôme protestant inauguré en 1905 – imitation de St. Paul à Rome – s'obstine à attirer les regards. Au premier plan à droite, la statue du lanceur de javelot se perd dans le néant d'une place. Le vide trouve son prolongement de l'autre côté de la route sur la brèche qui s'ouvre devant le Palais de la République, sur l'ancien emplacement du château de Berlin. Le porche de ce dernier a été conservé, encastré dans la façade du bâtiment du Conseil, lui-même en arrière-plan. C'est là bien plus qu'un jeu avec les perspectives: ce sont les dimensions berlinoises qui s'offrent au regard, et avec elles, des espaces de réflexion. ■

directions. This is more than just a summary rounding. We can sense there how the undertow going out from the emptied portico of Schinkel's Altes Museum can develop its full force. The sole distraction is the bombastic ornateness of the Protestant copy of St Peter's consecrated in 1905. In the foreground on the right, the statue of the spear-thrower hurls itself out into the flat, indeterminate void of a square. This enters into a continuum with the blank and unstructured space in front of the Palast der Republik, the former site of Berlin's Stadtschloß. The portal of that palace is taken up into the façade of the Staatratsgebäude, which projects obliquely into the background of the picture. This is more than simply playing with perspectives; it uncovers dimensions that are truly of Berlin and thus too spaces within which to reflect. ■

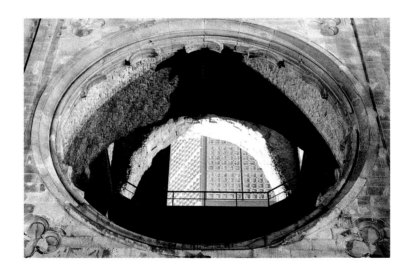

Bilder

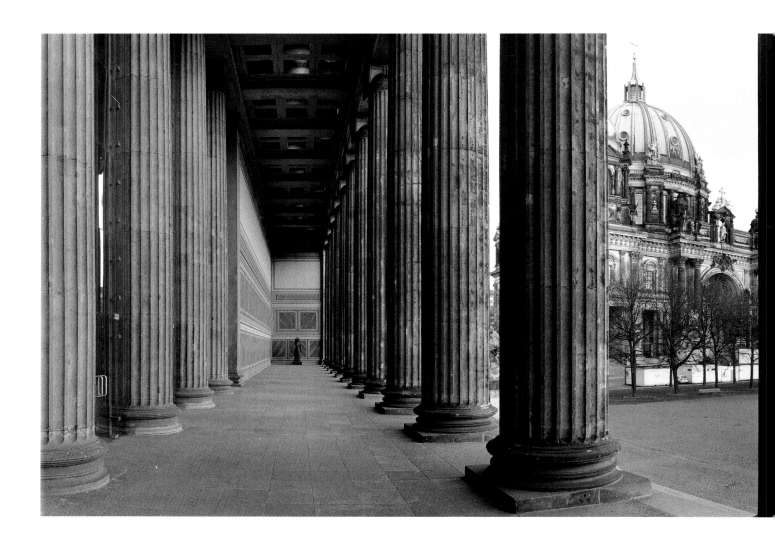

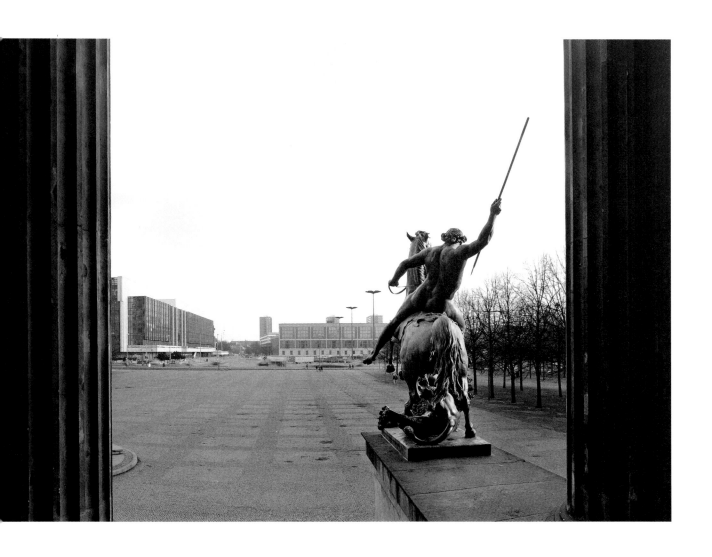

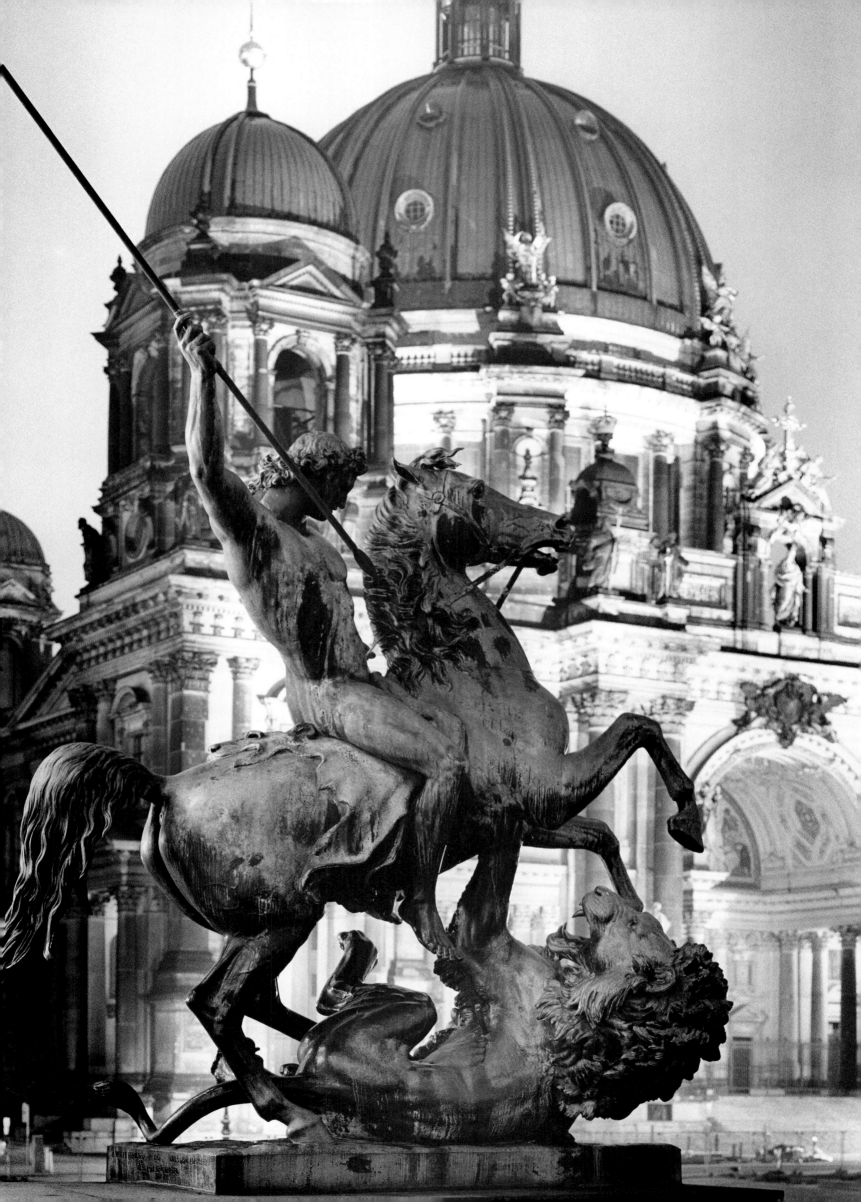

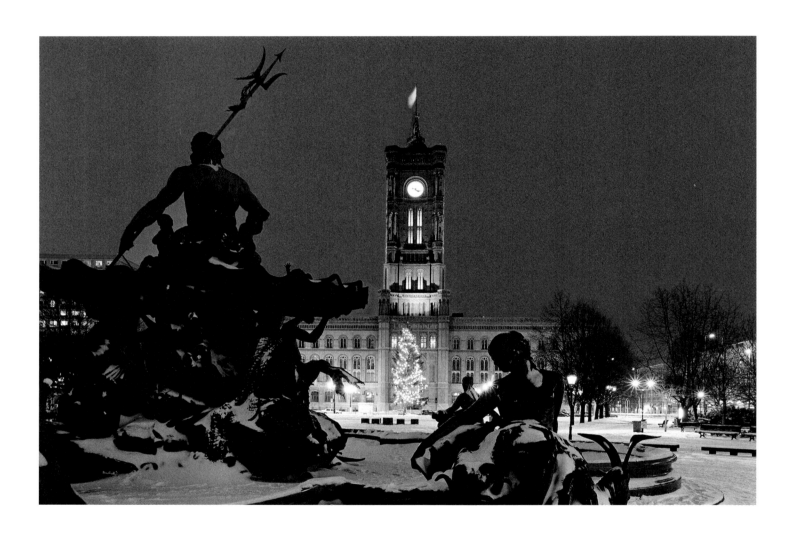

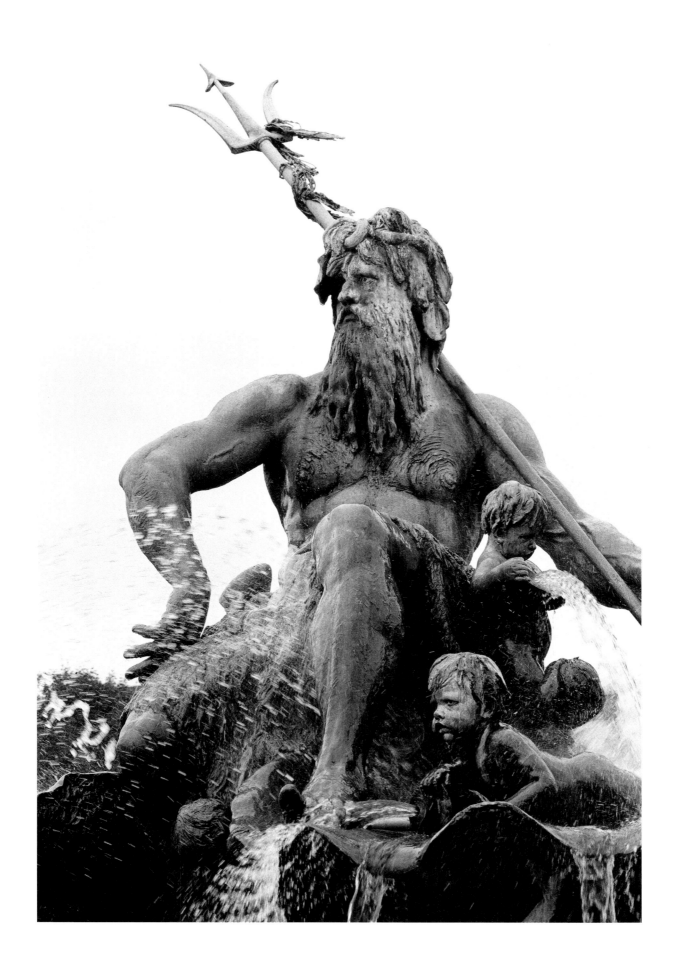

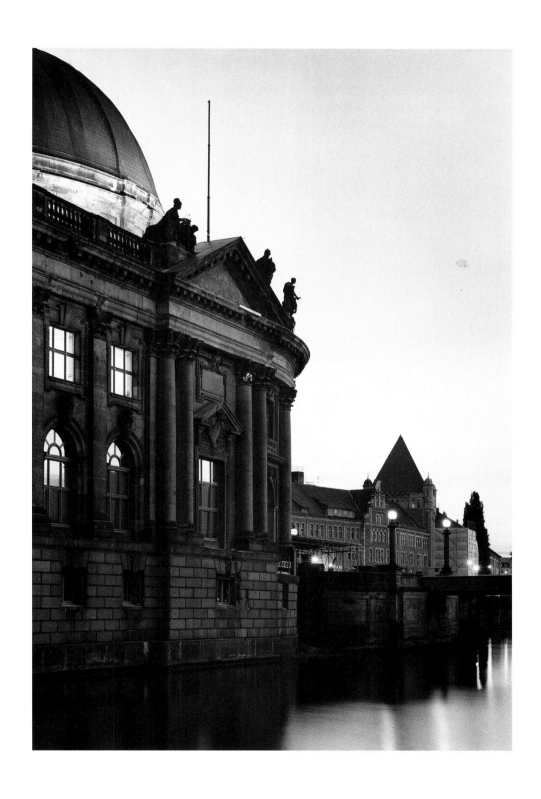

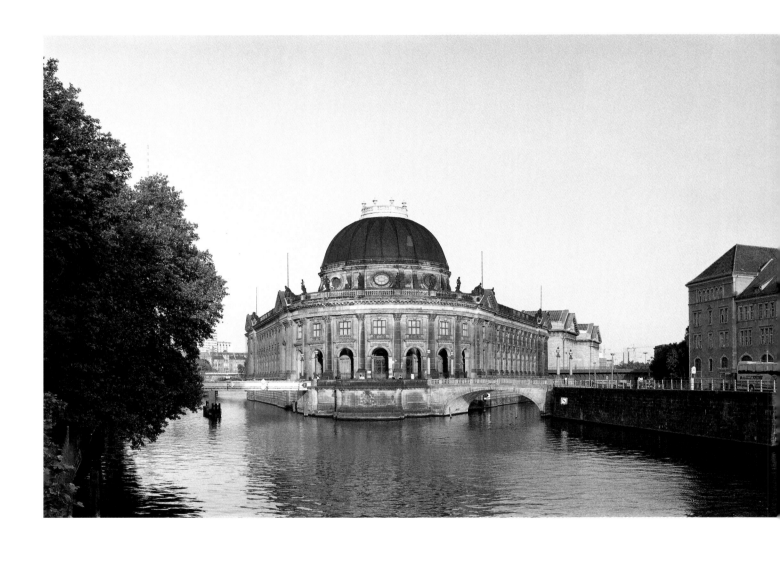

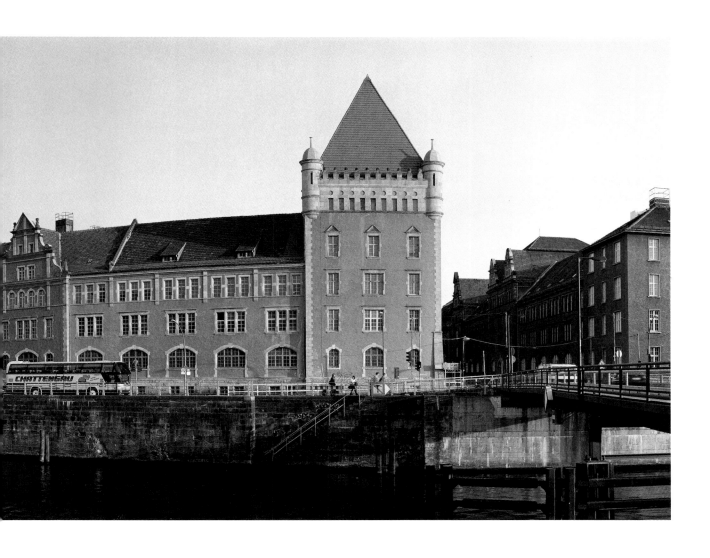

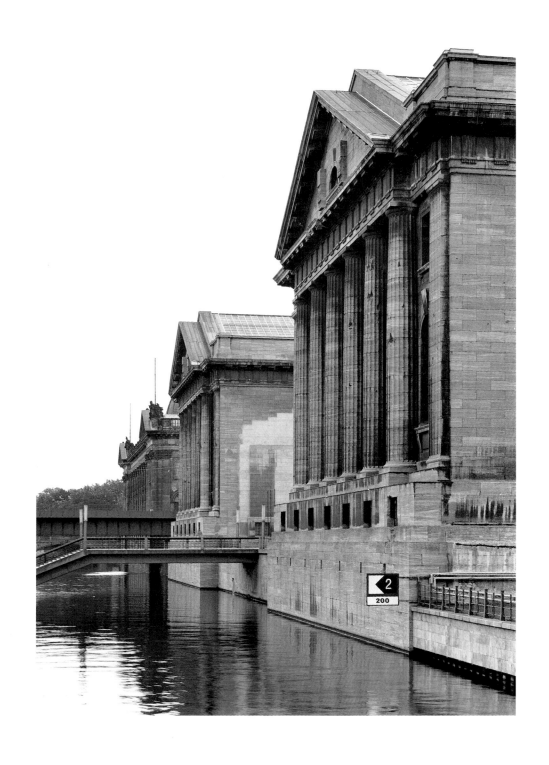

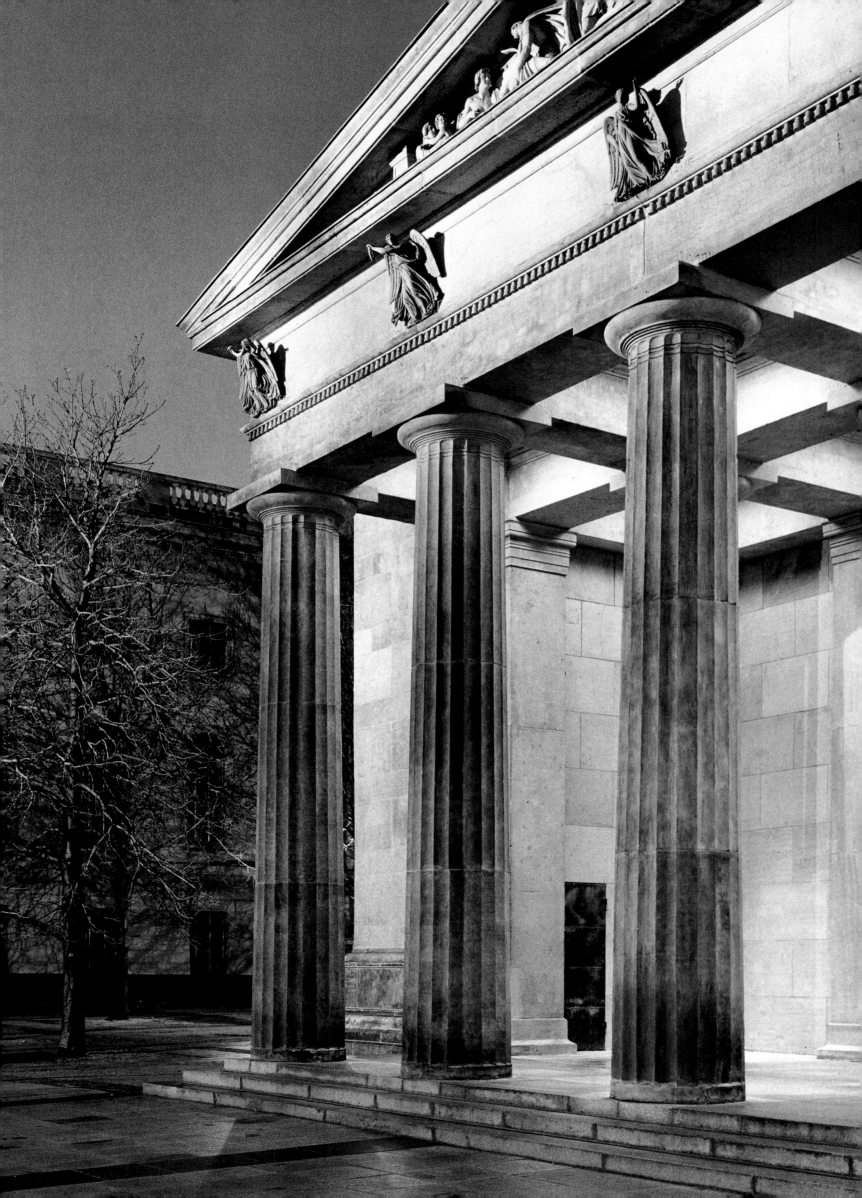

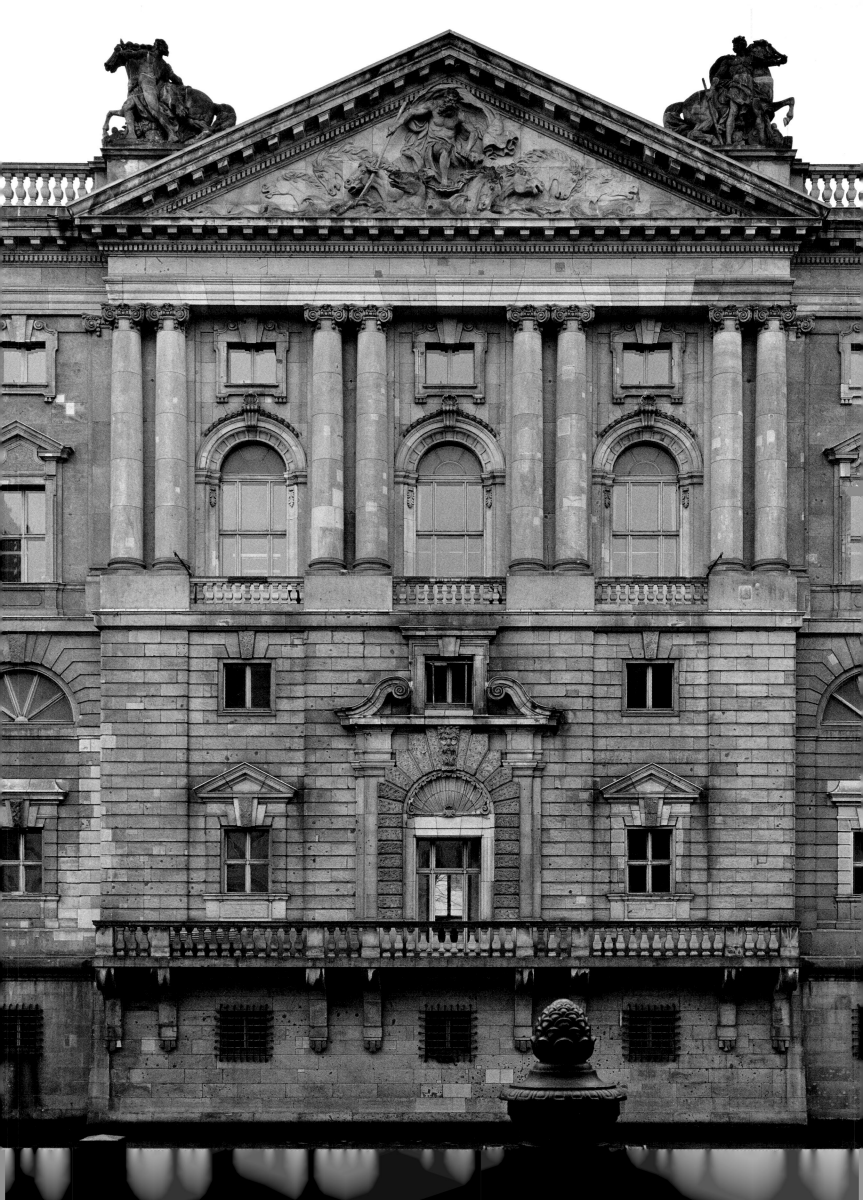

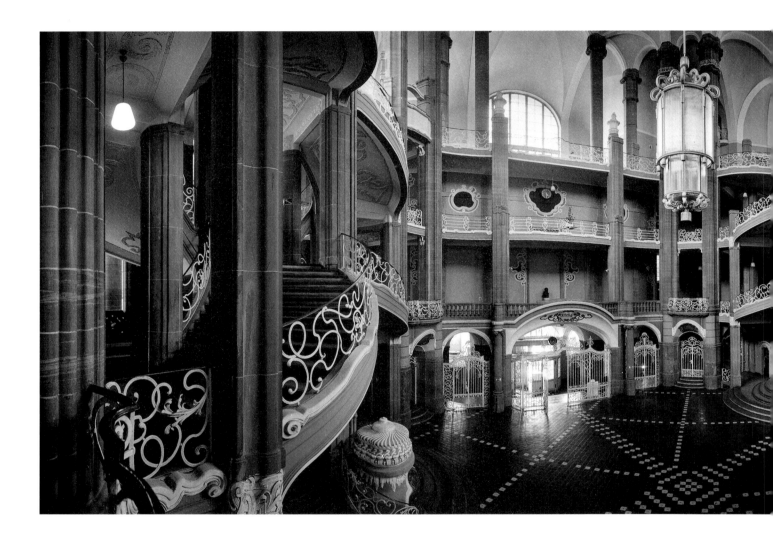

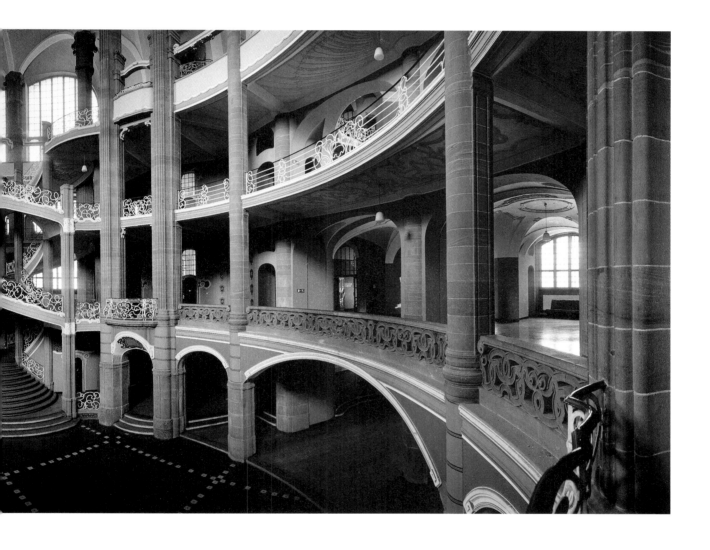

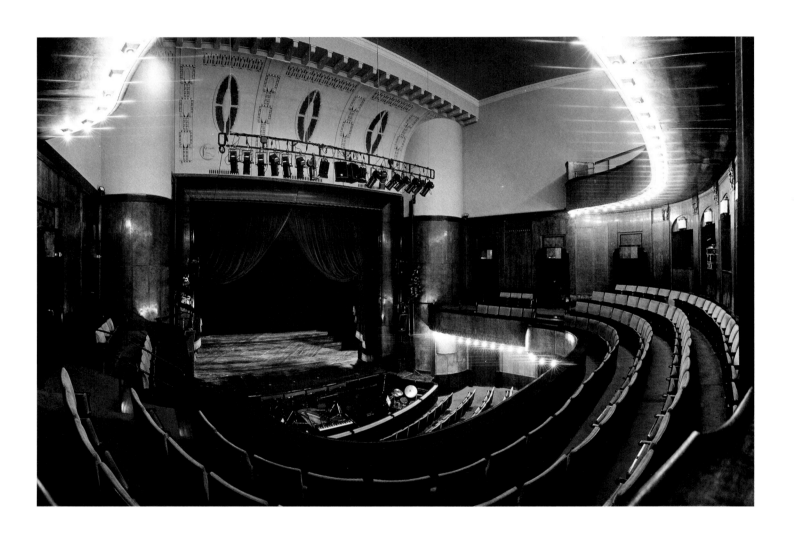

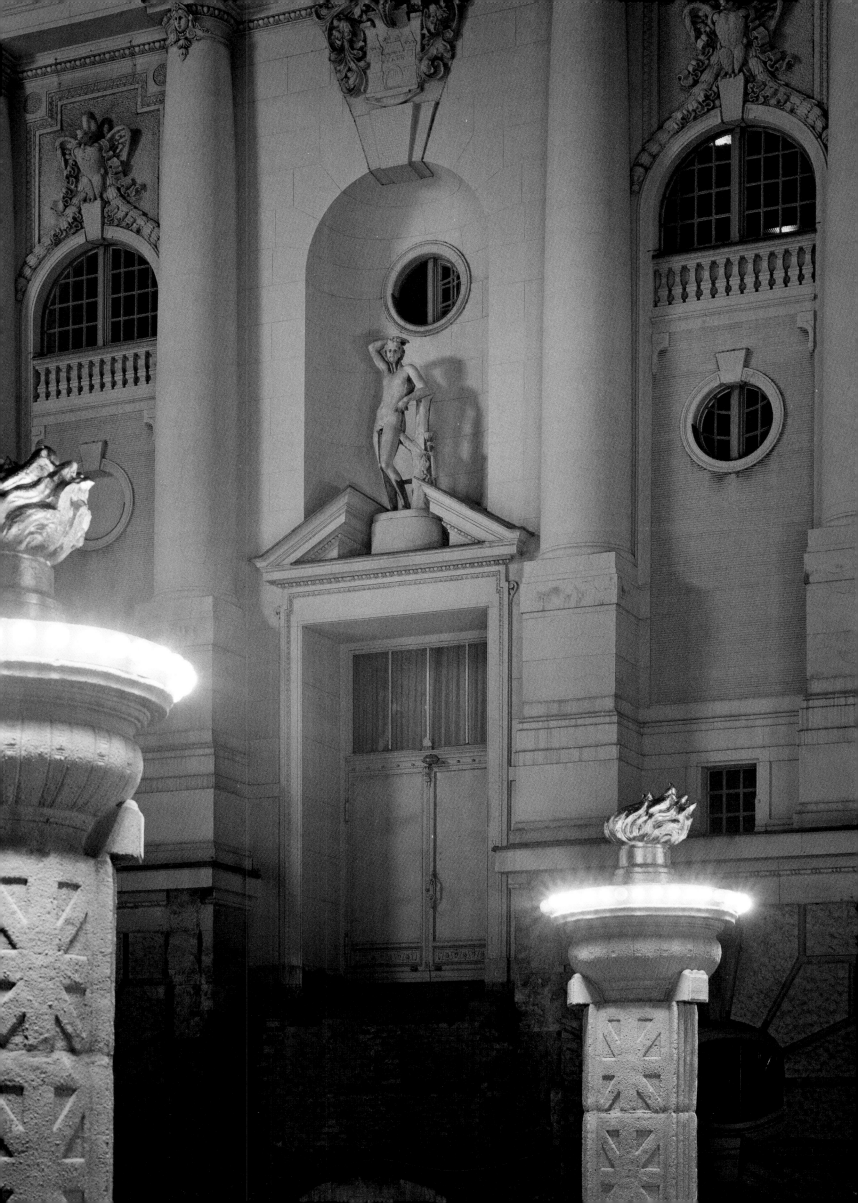

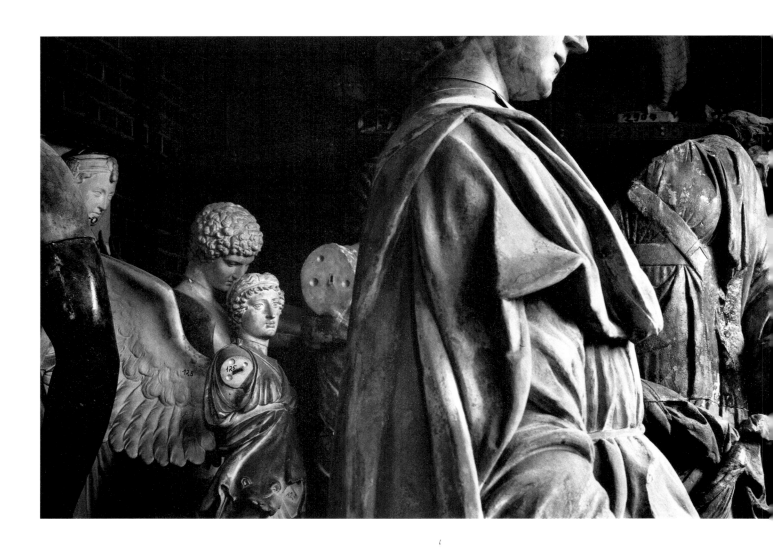

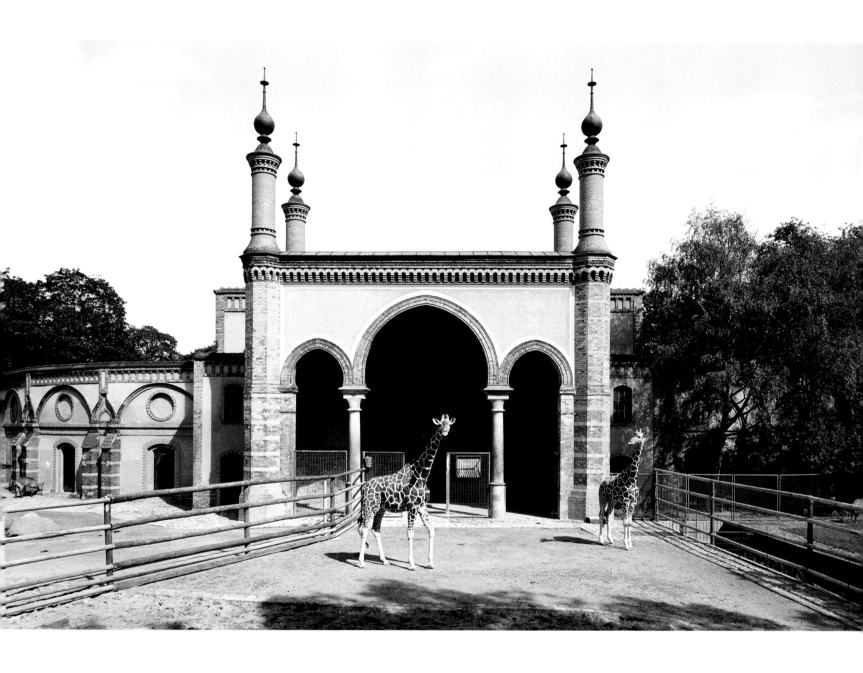

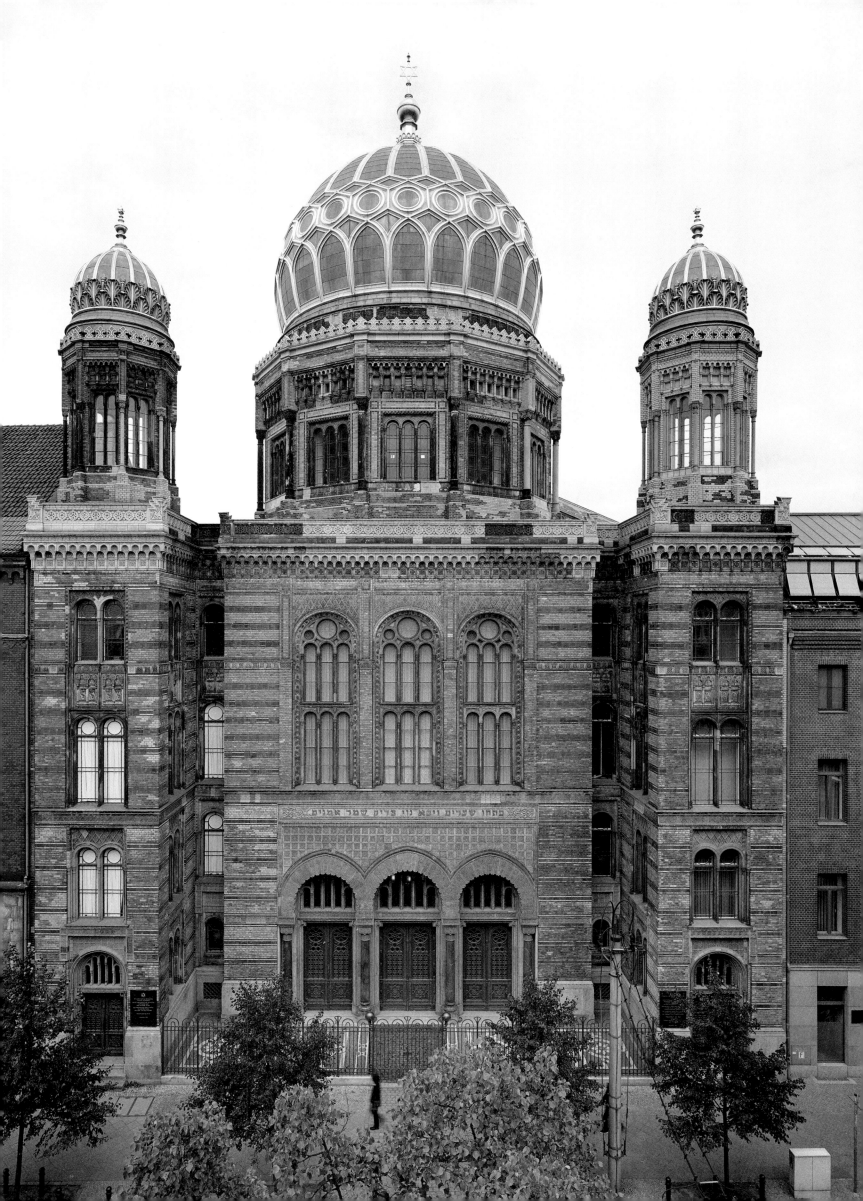

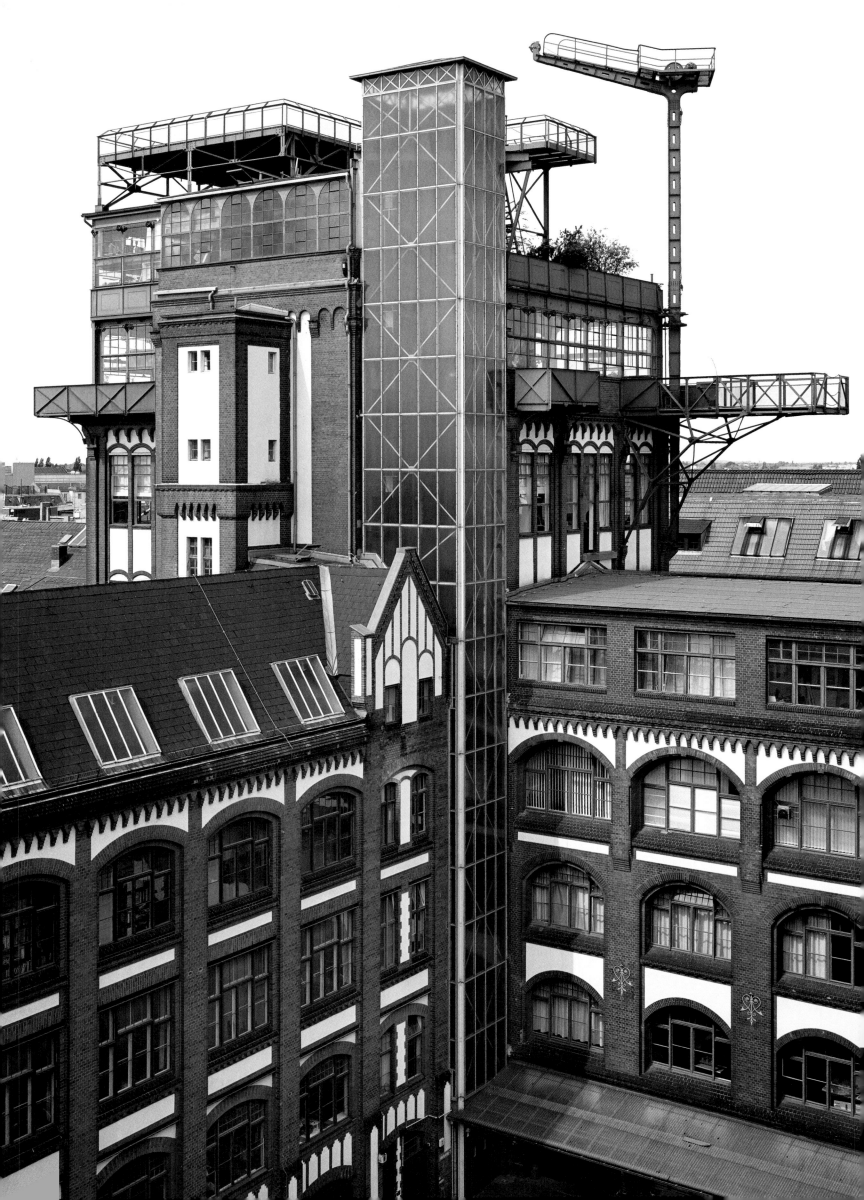

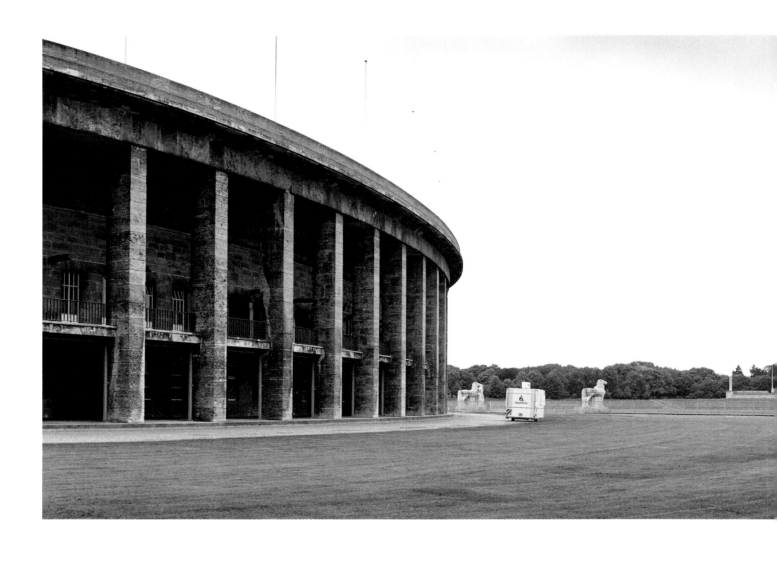

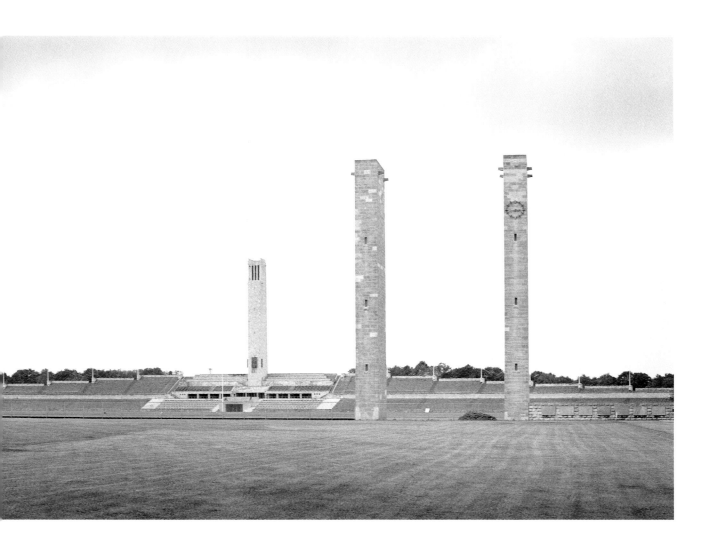

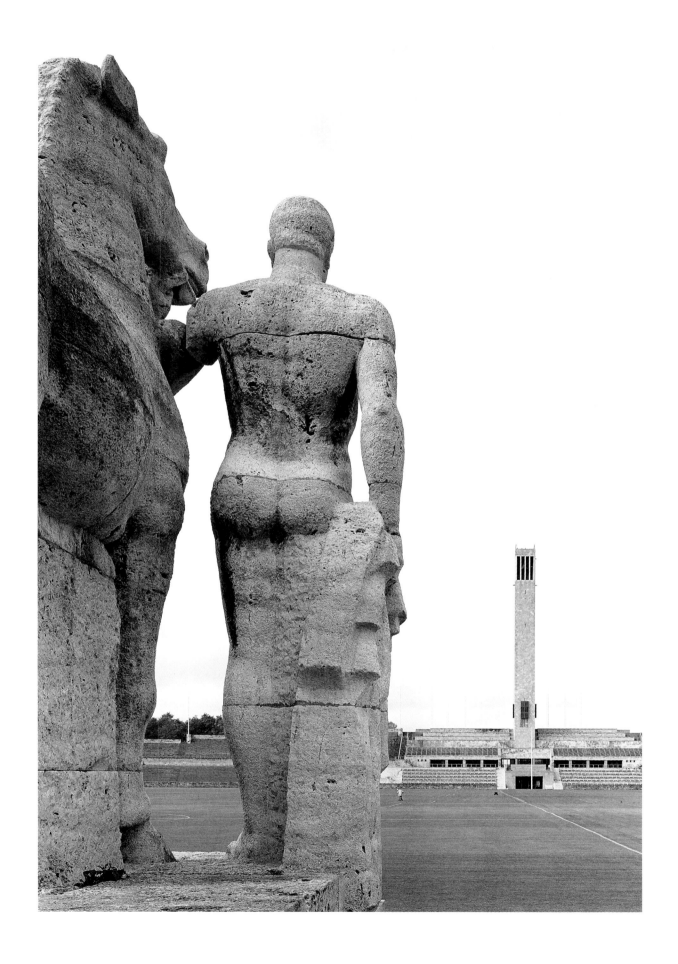

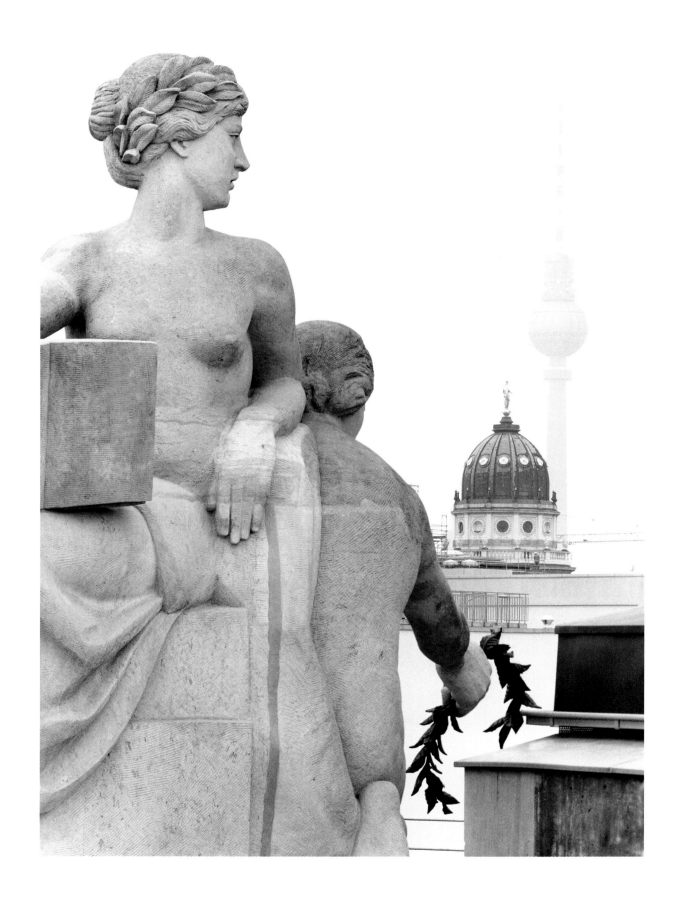

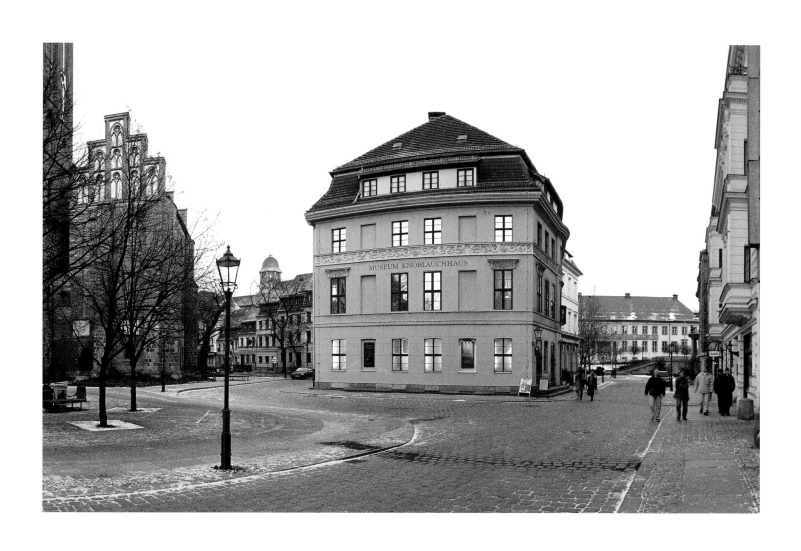

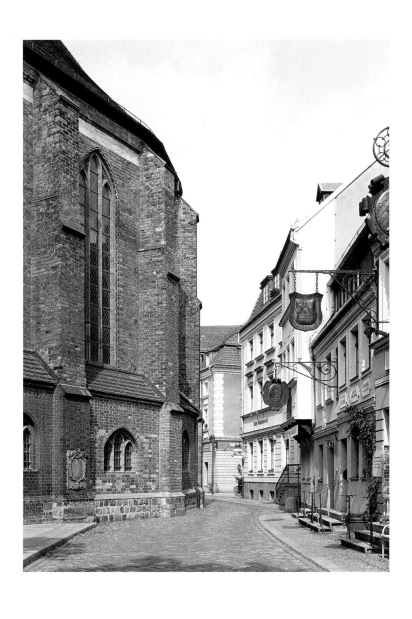

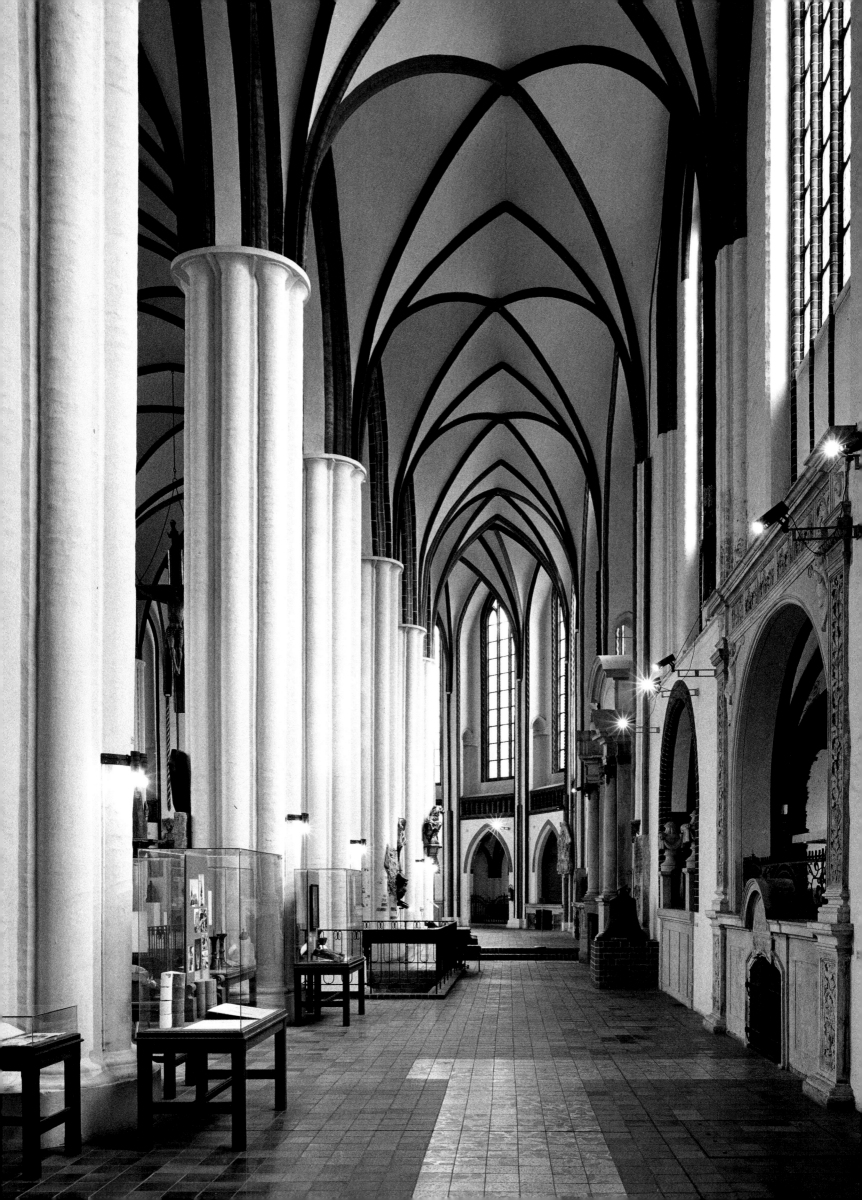

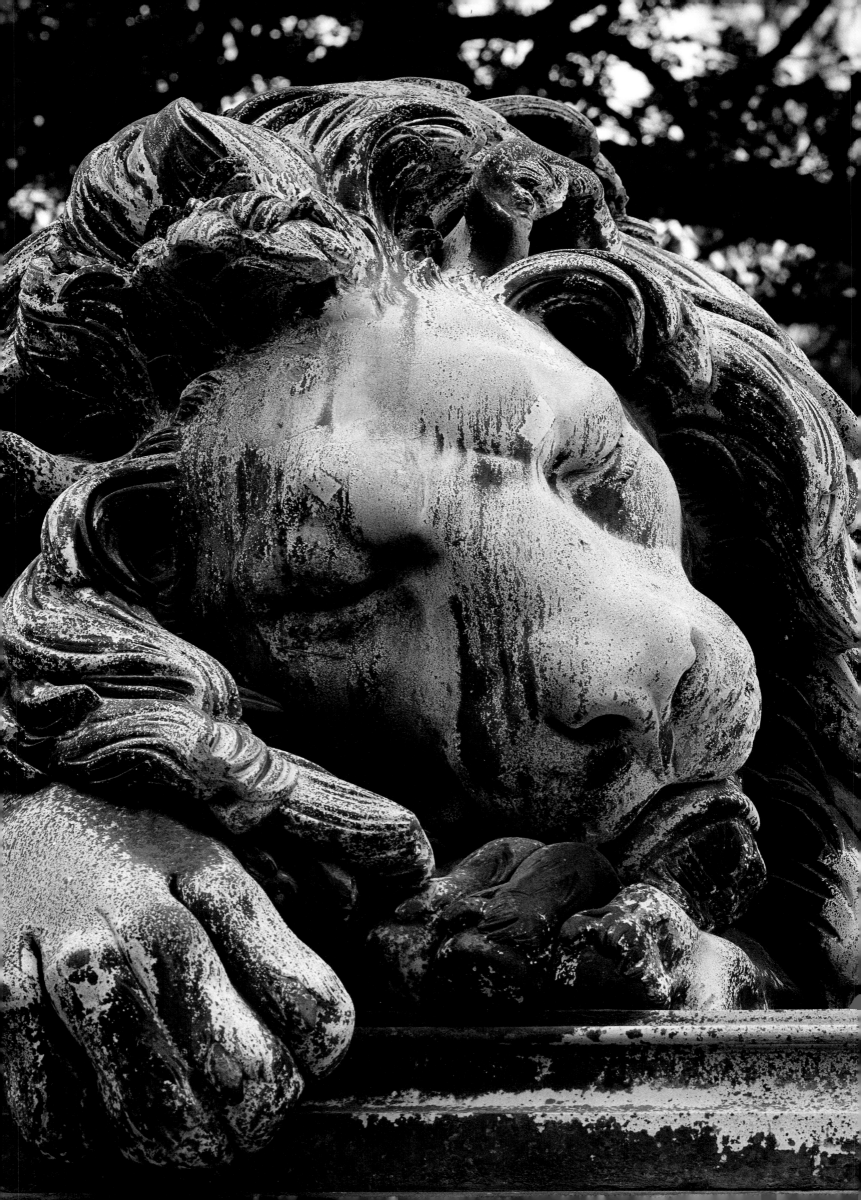

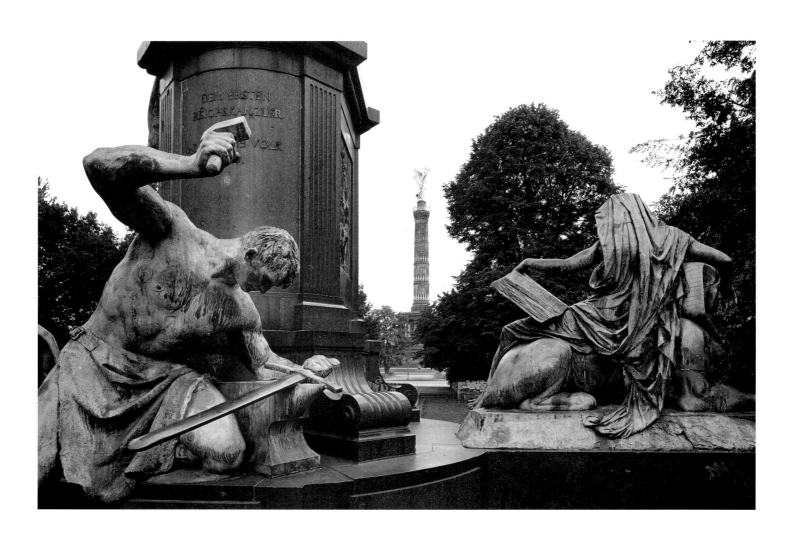

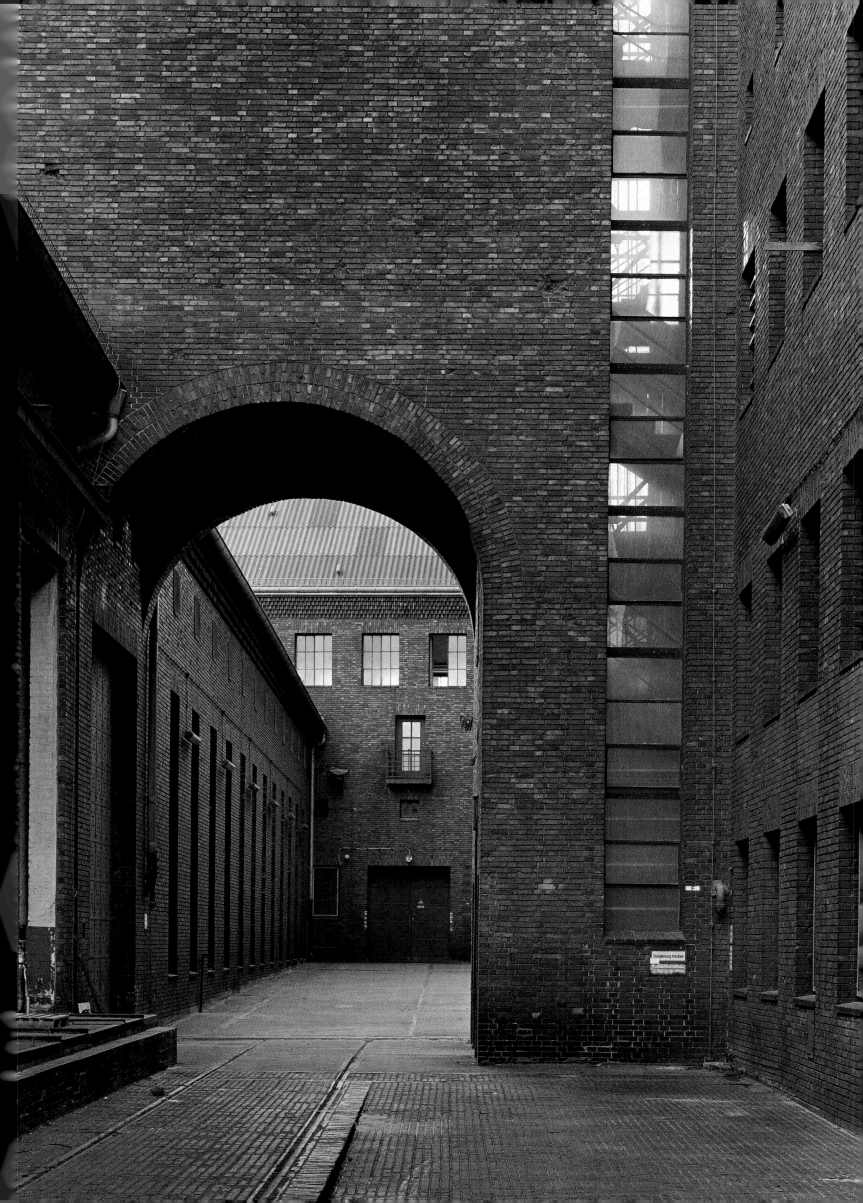

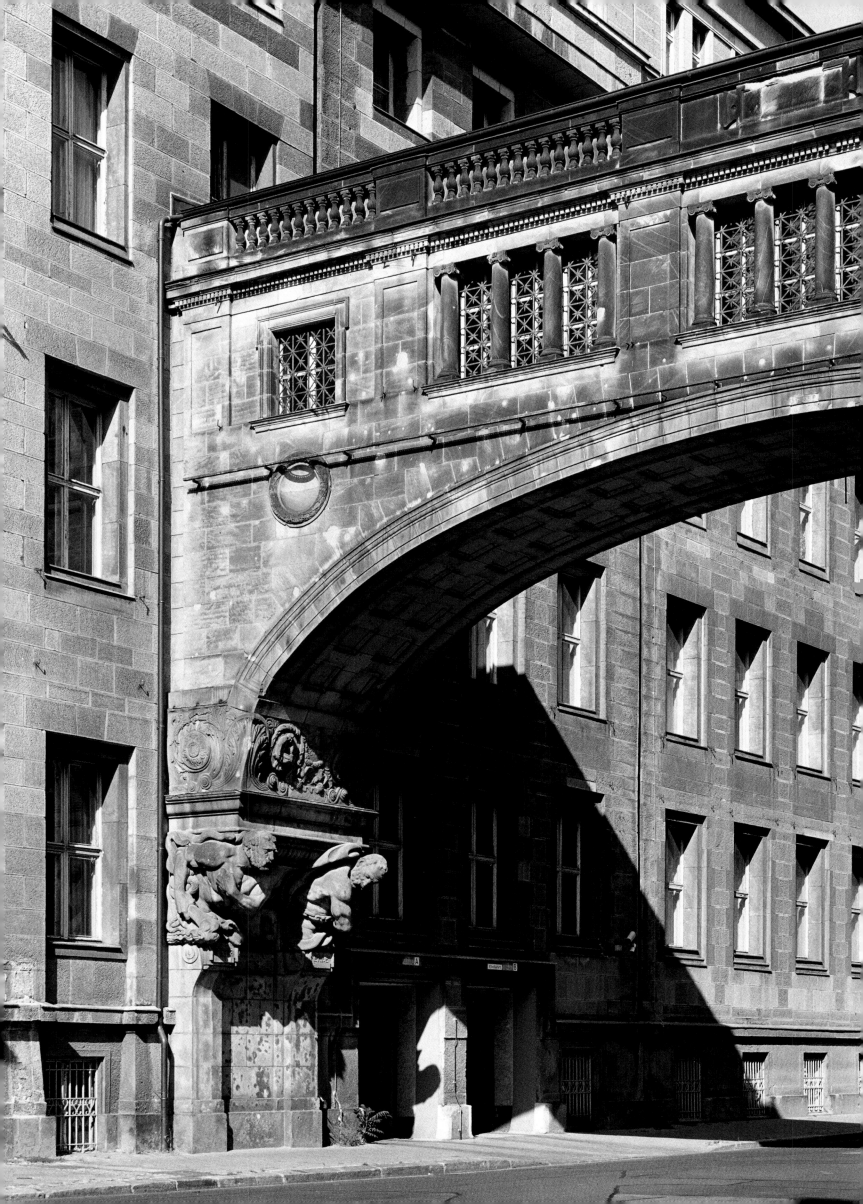

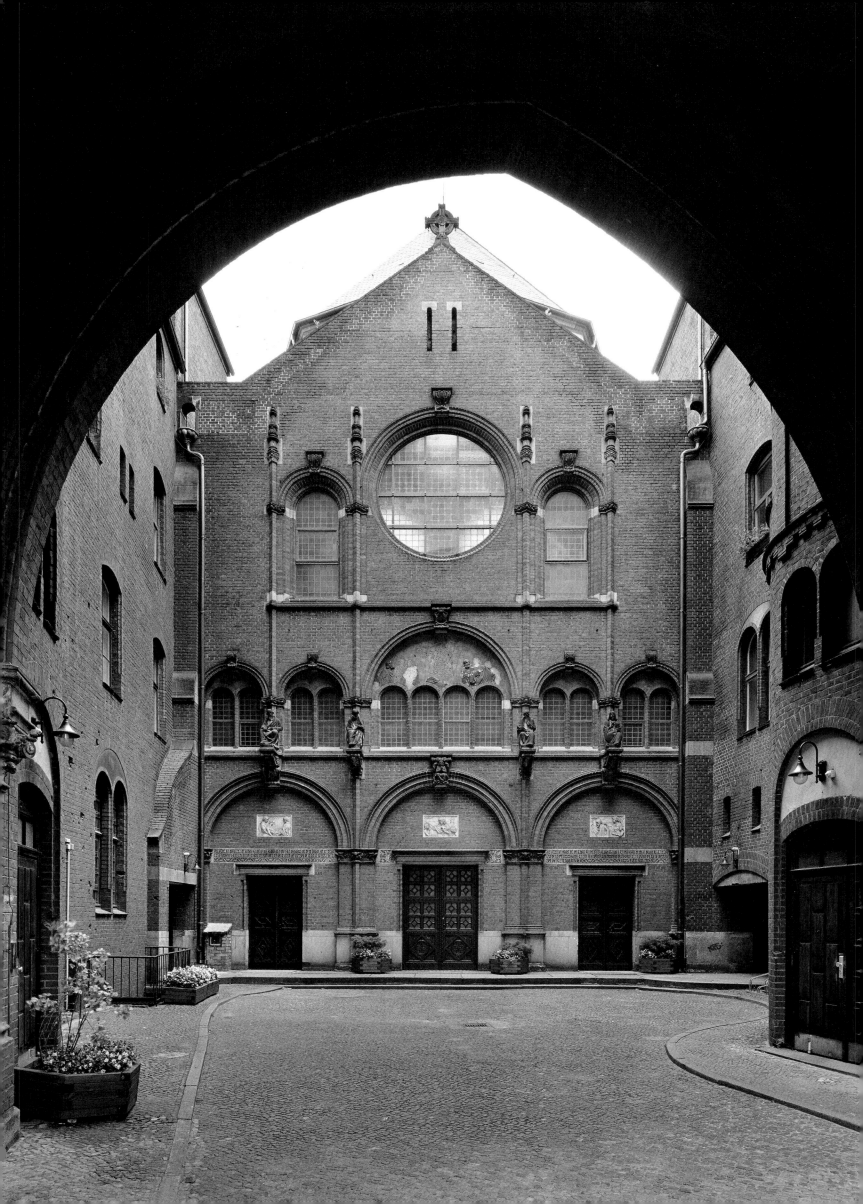

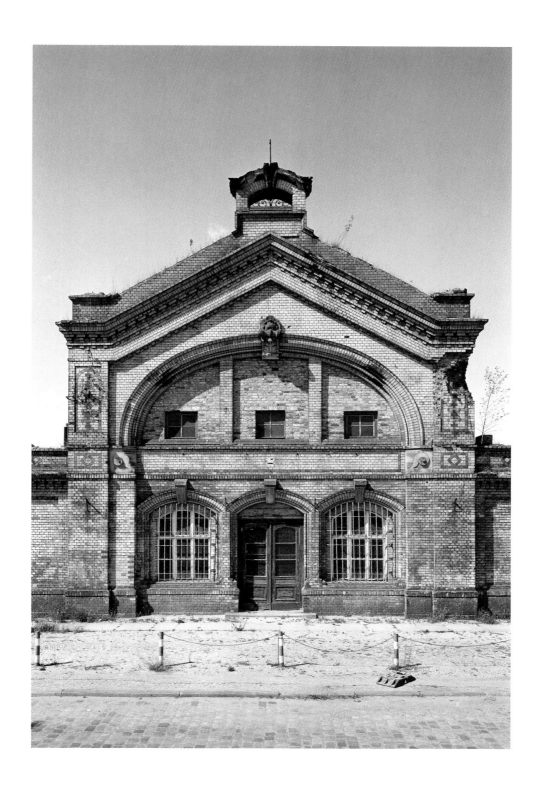

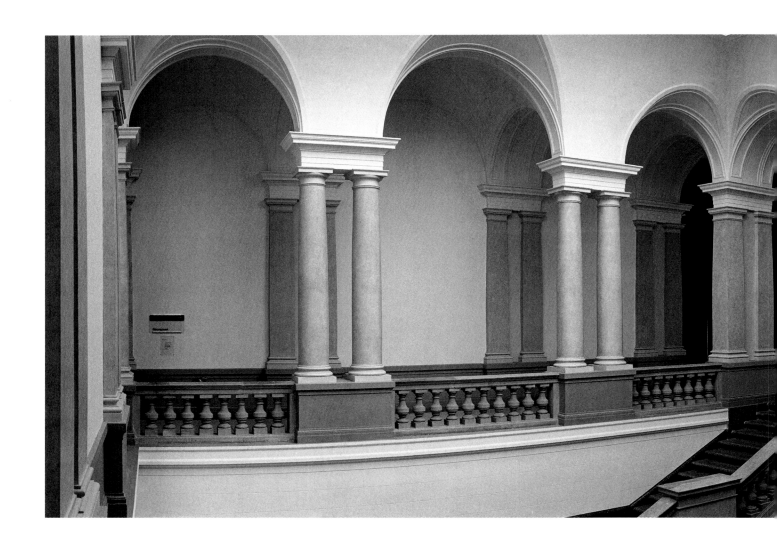

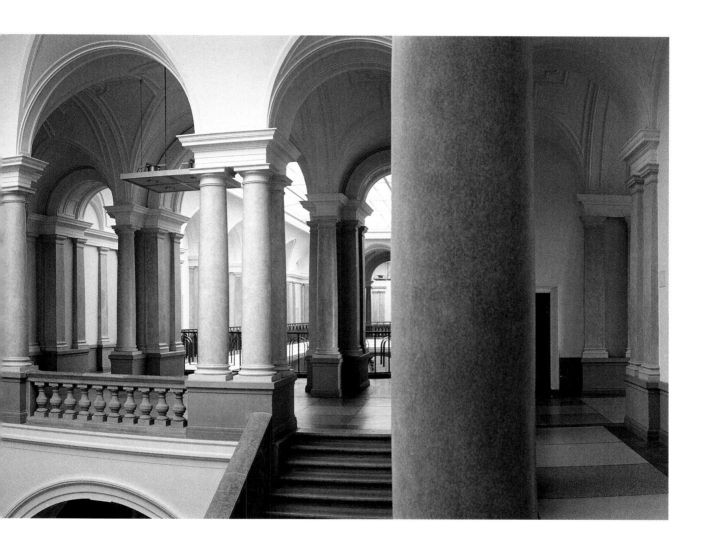

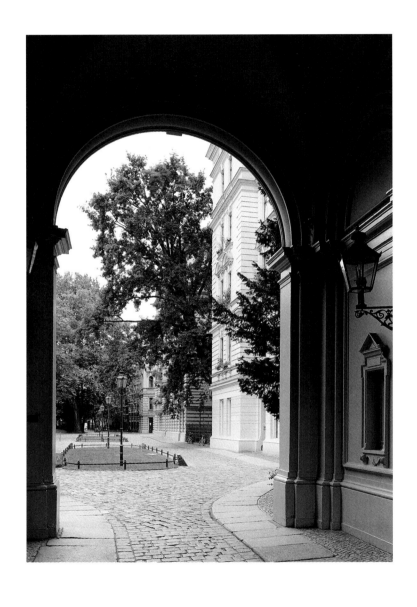

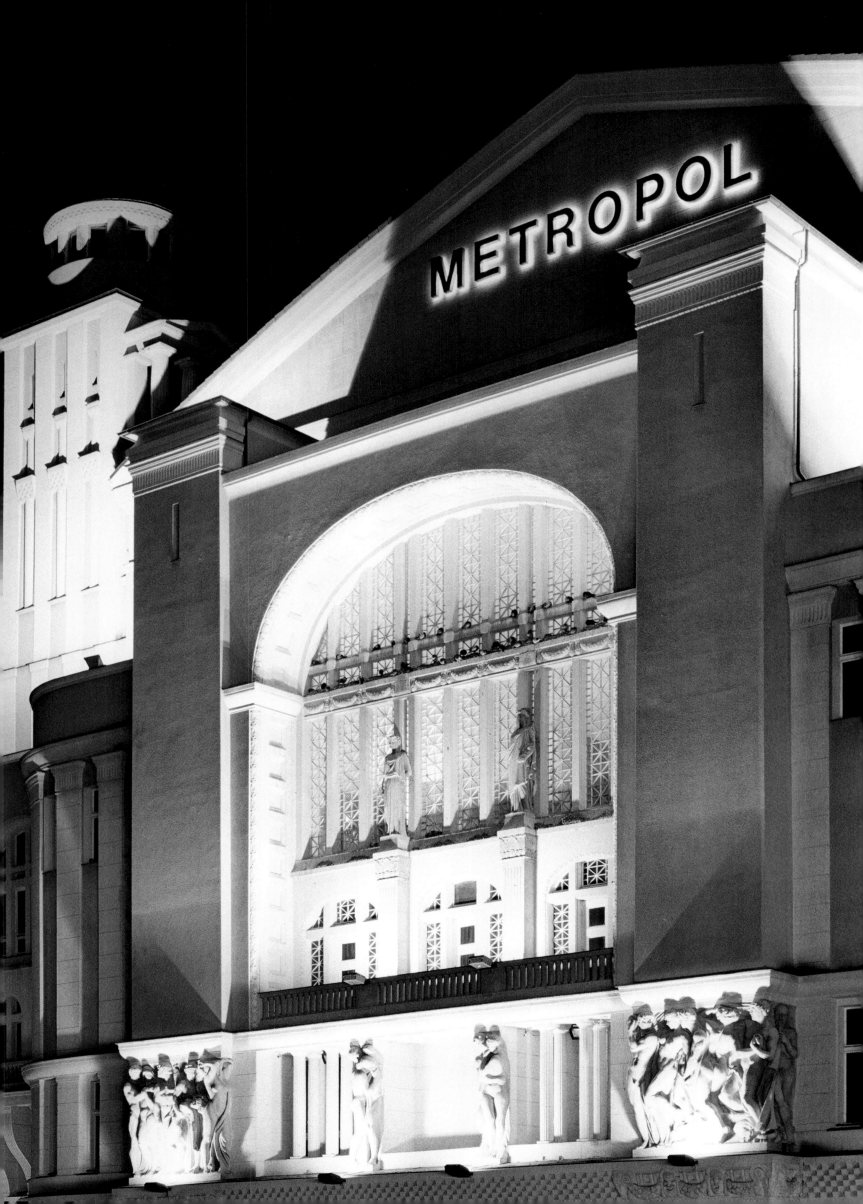

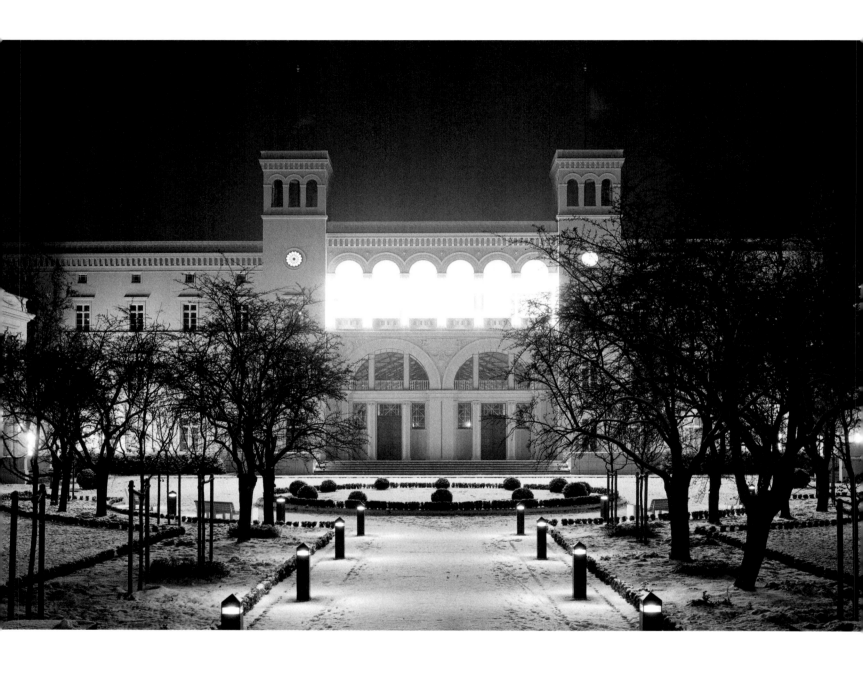

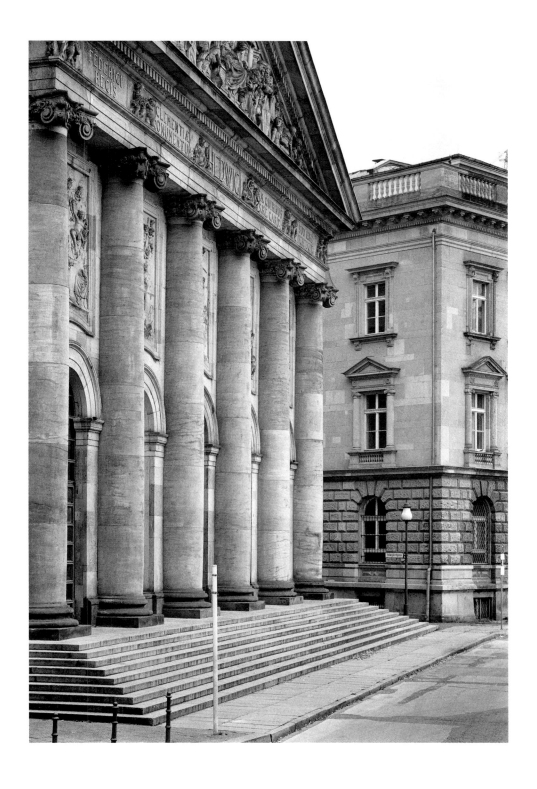

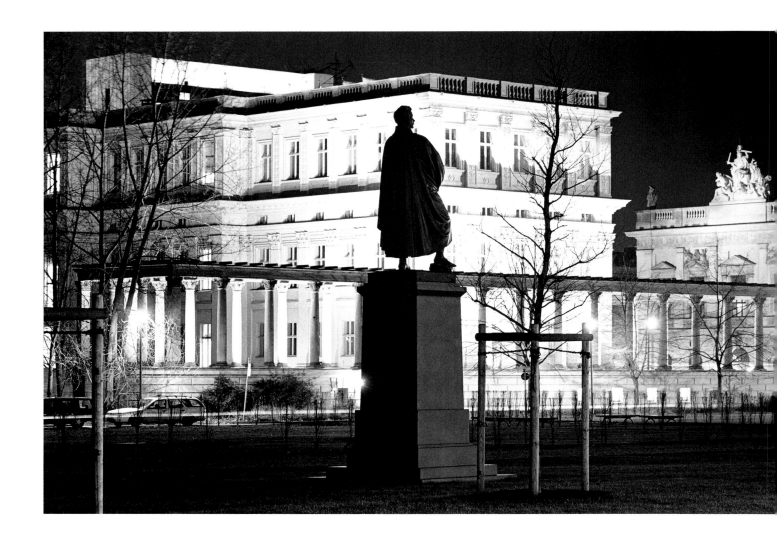

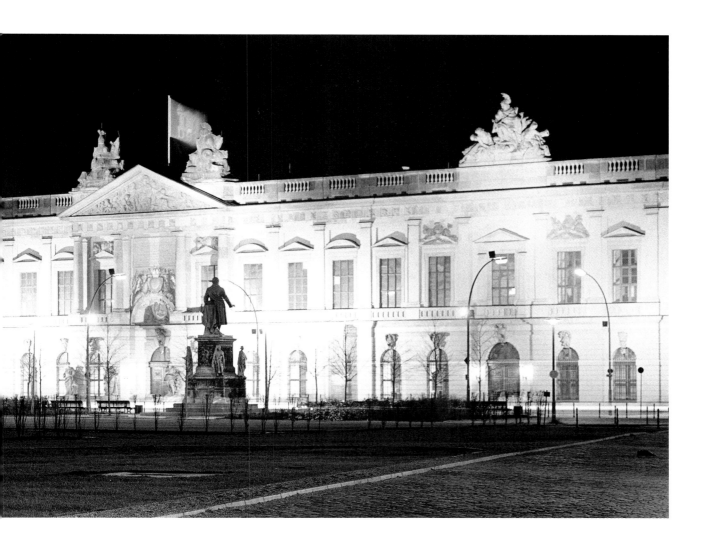

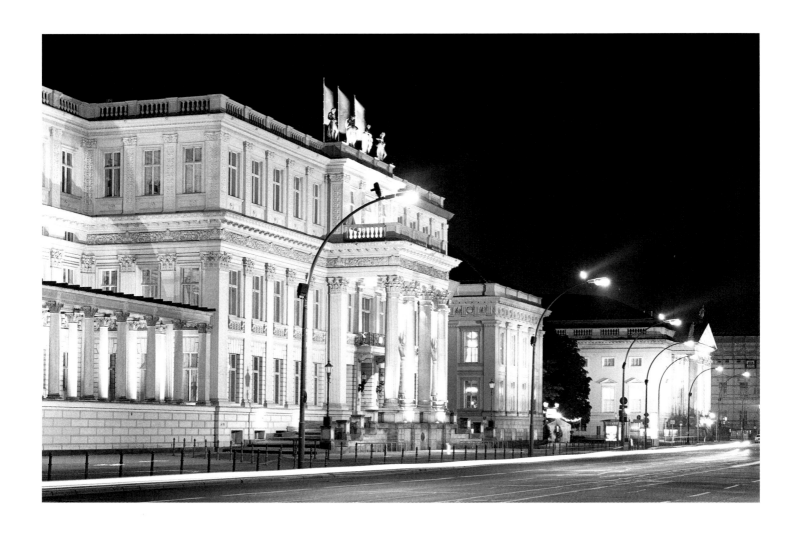

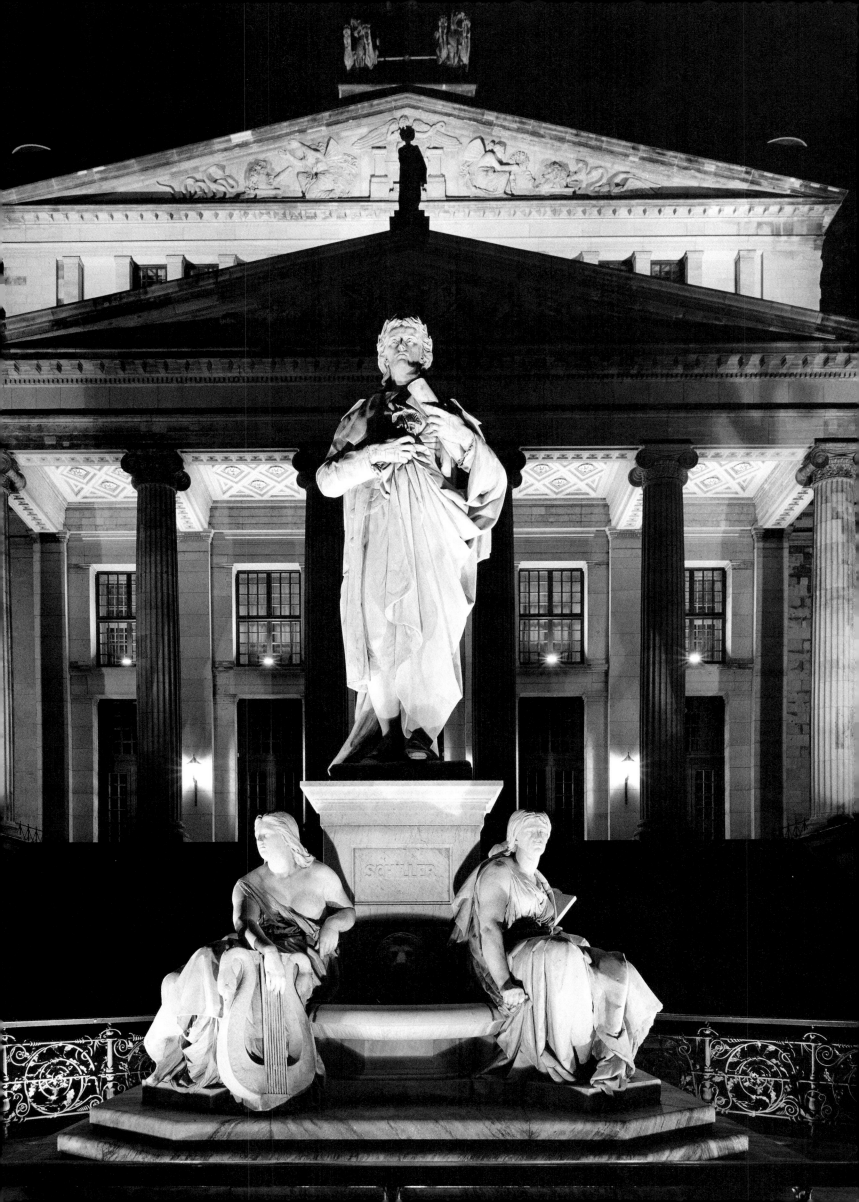

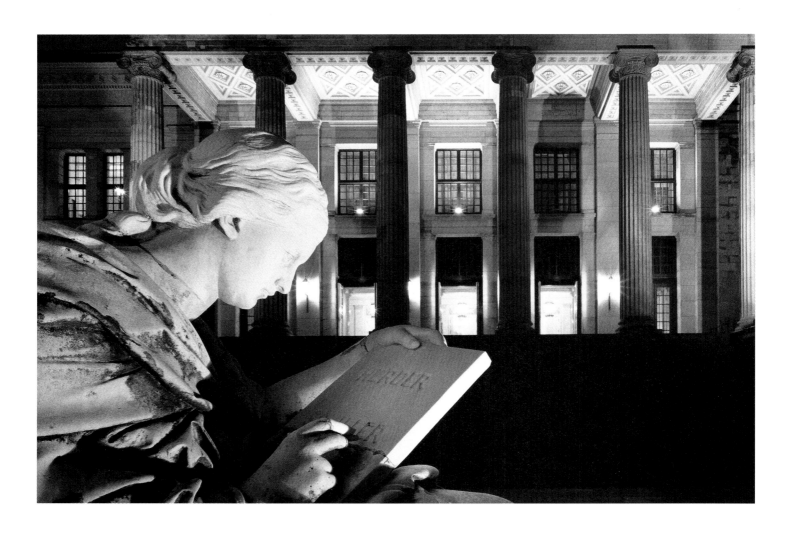

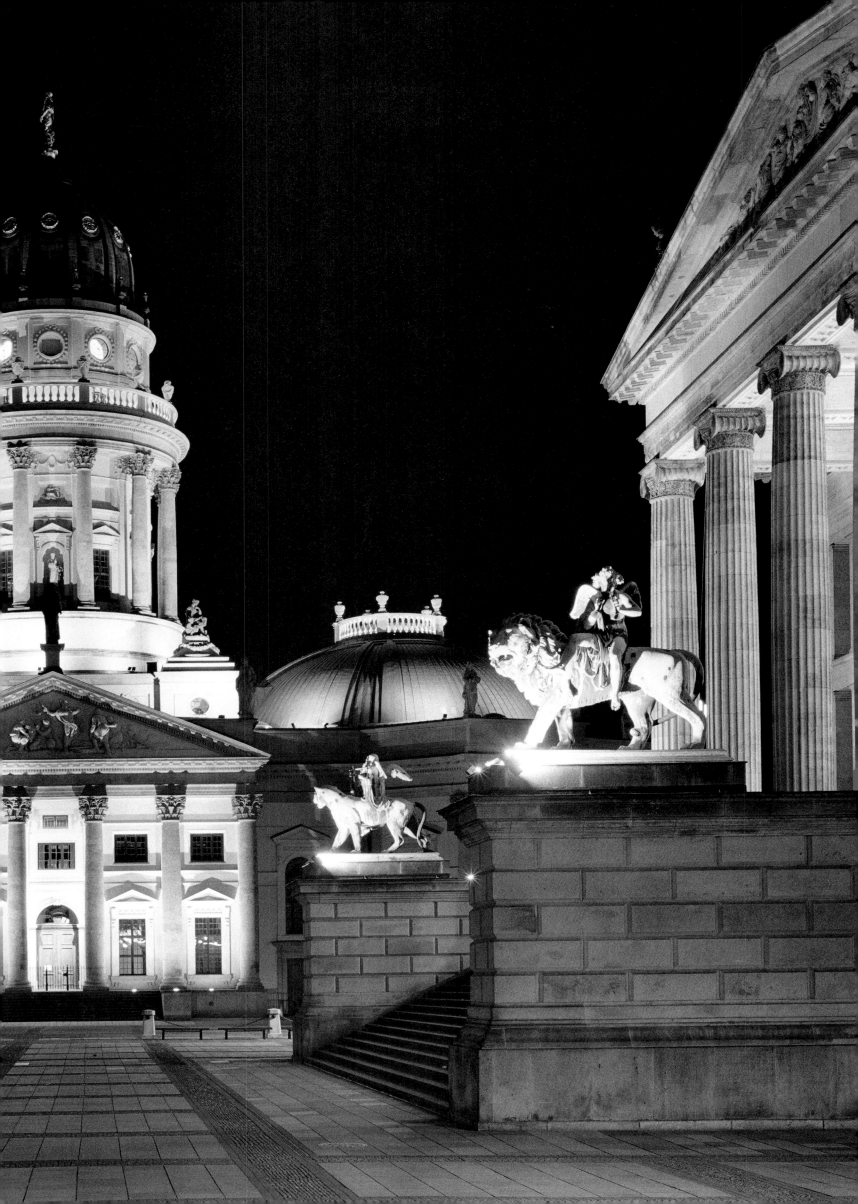

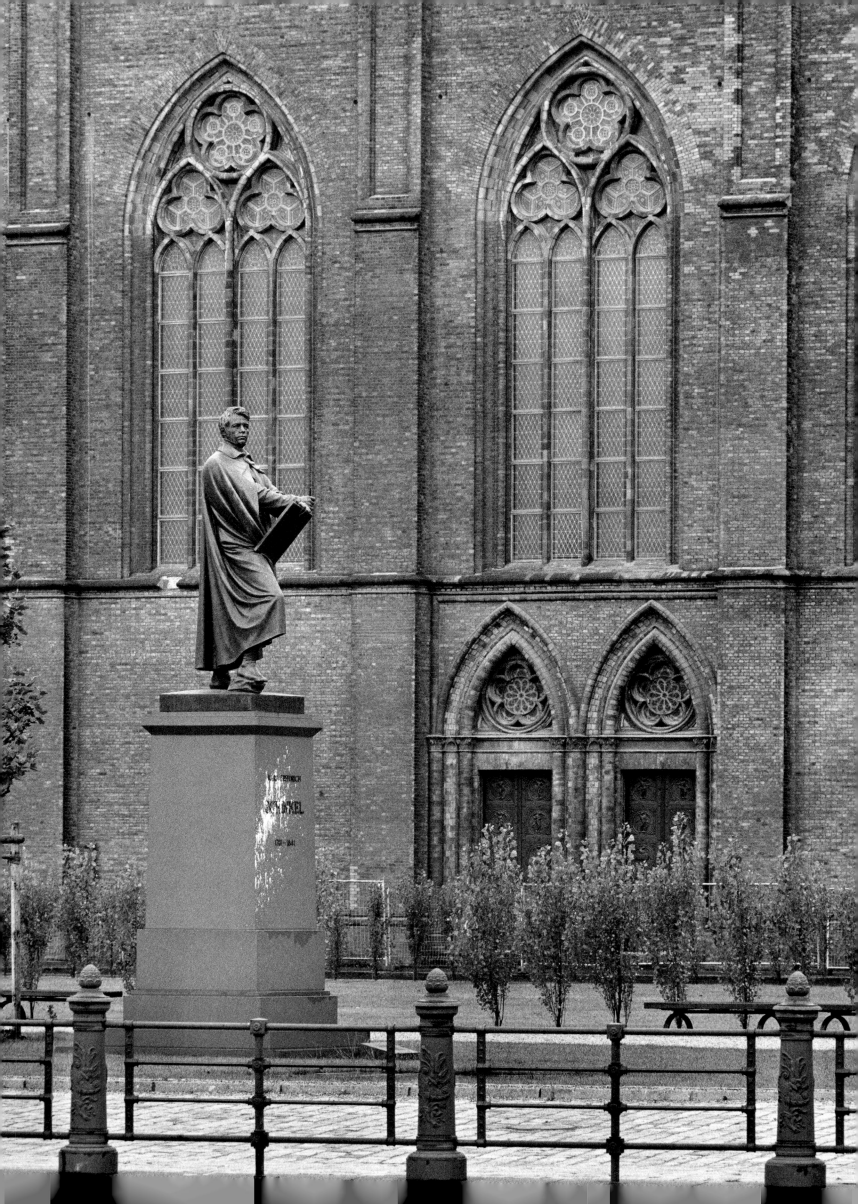

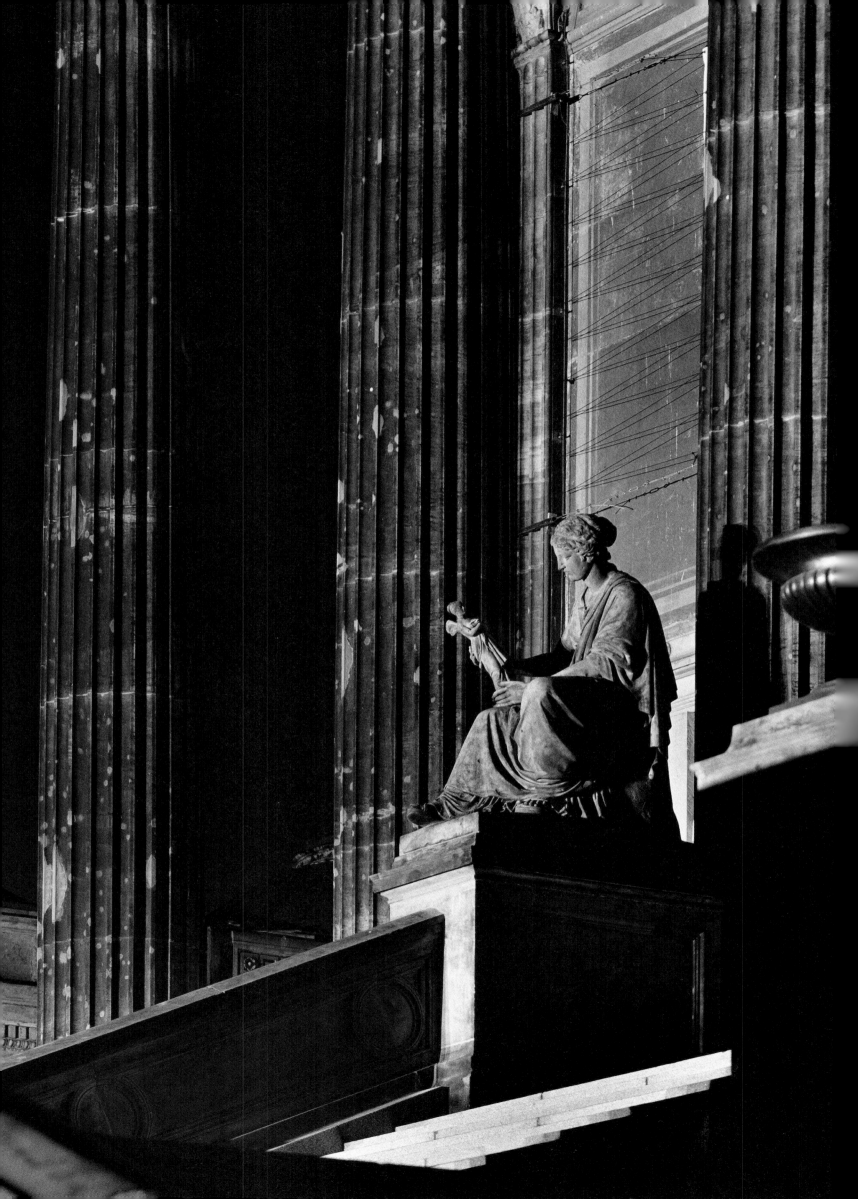

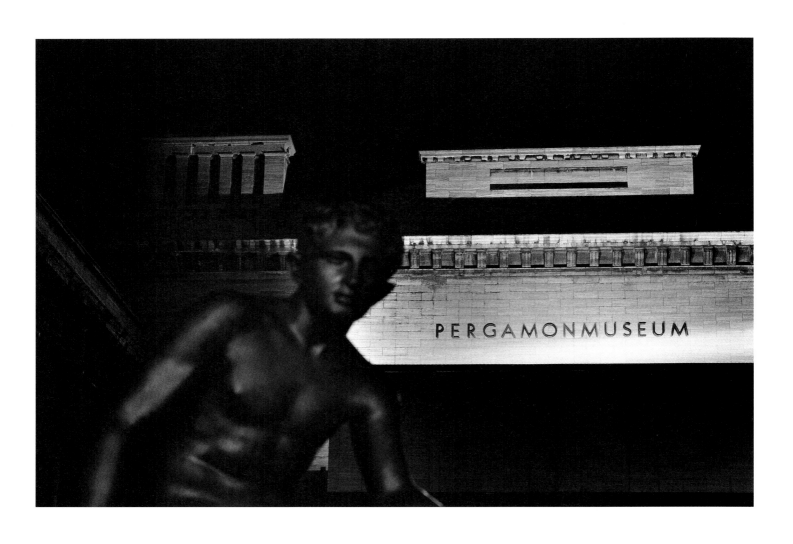

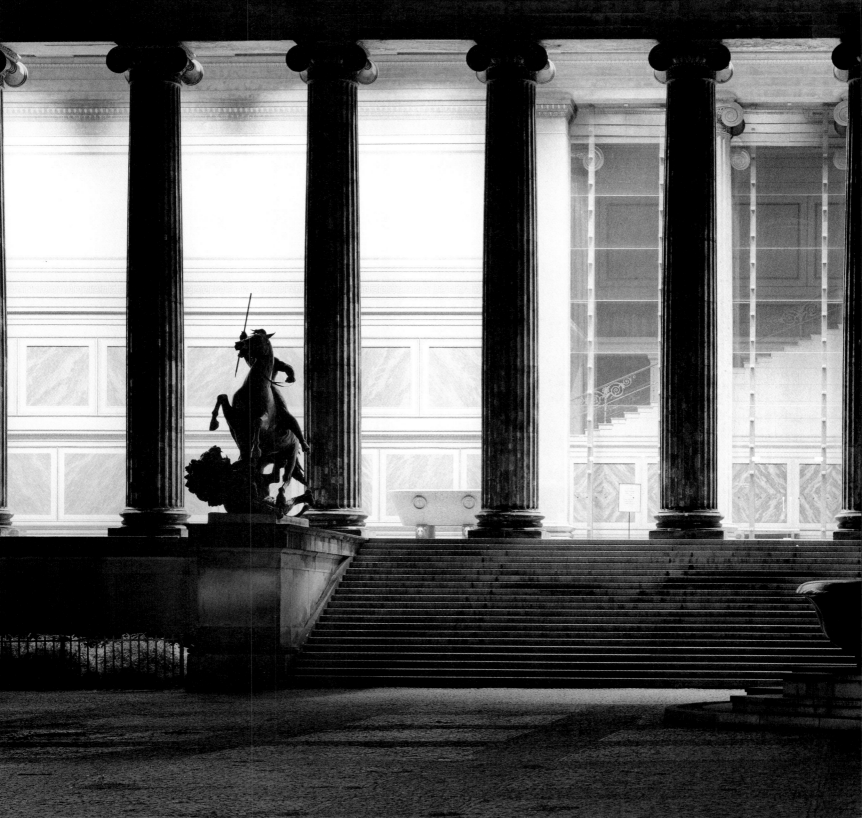

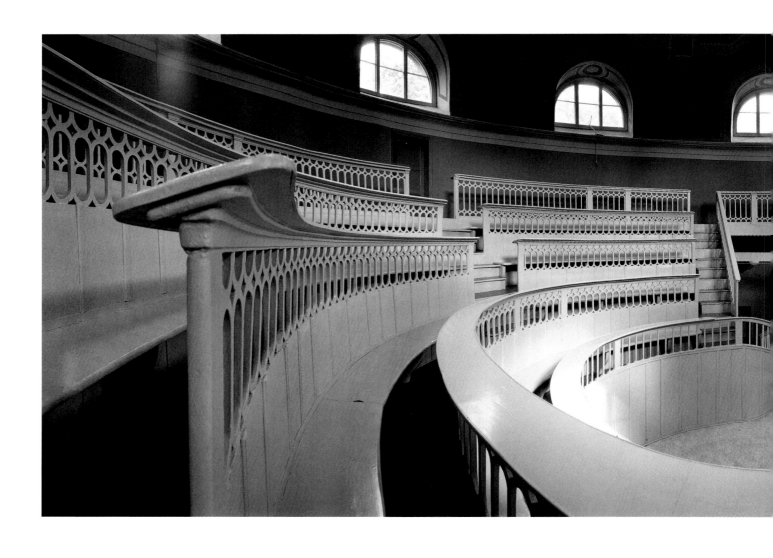

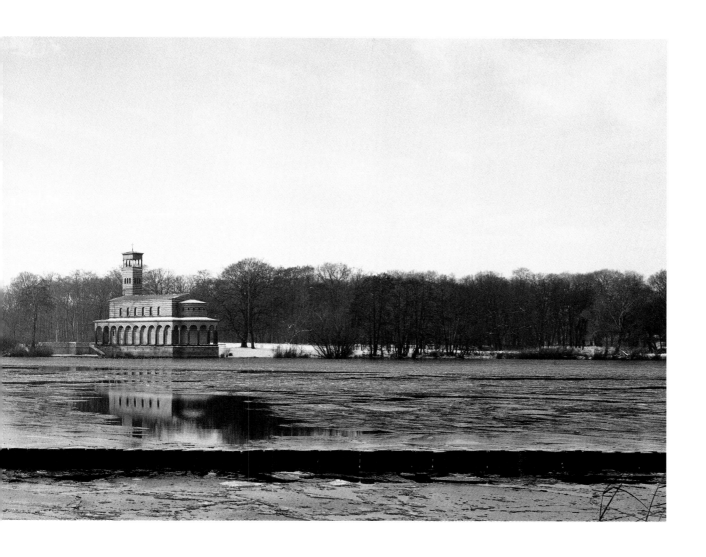

légendes des photos
photo captions

Bild*Texte*

Wolfgang Gottschalk

5 Das als Wahrzeichen Berlins bekanntgewordene Brandenburger Tor wird gekrönt von einer Quadriga – einem Viergespann mit Friedensgöttin, von Johann Gottfried Schadow 1789 modelliert und von Emanuel Jury 1790-1793 in Kupfer getrieben. Die Quadriga wurde 1807 von Napoleon als Kriegsbeute nach Paris entführt, aber in den Befreiungskriegen 1814 nach Preußen zurückgeholt und mit Eisernem Kreuz und Adler (nach Entwurf von Schinkel) geschmückt. Im II. Weltkrieg schwer beschädigt, wurde das Monument in West-Berlin neu getrieben und 1958 wiederaufgestellt, aber erst 1992 um Eisernes Kreuz und Adler ergänzt.

34 Blick von Westen durch die kriegszerstörte Turmruine der Kaiser-Wilhelm-Gedächtnis-Kirche auf den Neubau von Egon Eiermann (vgl. S. 88).

36 | 37 Blick von der Säulenhalle des Alten Museums über Lustgarten und Schloßplatz. Der Bronzeguß des Löwenkämpfers auf der Treppenwange des Museums entstand 1854 nach Modell von Albert Wolff. Im Hintergrund (von links nach rechts): Der Berliner Dom, der Palast der Republik – 1973-1976 auf einem Teilareal des nach dem II. Weltkrieg gesprengten Schlosses errichtet, bis 1990 Sitz der DDR-Volkskammer – und das ehemalige DDR-Staatsratsgebäude.

38 Blick vom Alten Museum zum ehemaligen DDR-Staatsratsgebäude. In die Fassade des 1962-1964 errichteten Gebäudes wurde das Portal IV des Berliner Schlosses eingefügt. Dieses hatte Johann Friedrich Eosander von Göthe zwischen 1706 und 1713 als Replik des 1698-1706 entstandenen Portals V von Andreas Schlüter geschaffen. Das Gebäude ist seit 1998 Amtssitz des Bundeskanzlers – bis zur Fertigstellung des Bundeskanzleramtes im neuen Regierungsviertel.

5 La Porte de Brandebourg, célèbre symbole de Berlin, est couronnée d'un quadrige – char de quatre chevaux conduit par la déesse de la paix, cuivre repoussé réalisé en 1790–1793 par Emanuel Jury d'après un modèle de Johann Gottfried Schadow de 1789. Démonté par Napoléon en 1807, et transporté à Paris comme trésor de guerre, le quadrige fut rapatrié en Prusse lors des guerres de Libération de 1814, et orné de la Croix de fer et de l'aigle (selon des plans de Schinkel). Gravement endommagé lors de la seconde guerre mondiale, restauré à Berlin-Ouest et remis en place en 1958, le monument ne fut complété de la Croix de guerre et de l'aigle qu'en 1992.

34 Vu de l'ouest, le nouveau babtistère d'Egon Eiermann, à travers la tour demeurant en ruine de l'église à la memoire du Kaiser Guillaume (cf. p. 88).

36 | 37 Vue sud-est – depuis le portique de l'Ancien Musée – du Lustgarten et de la Place du Palais. La statue en bronze du Lutteur au lion sur le limon de l'escalier du Musée, a été réalisée en 1854 d'après un modèle d'Albert Wolff. En arrière-plan, (de gauche à droite): le Dôme de Berlin, l'autrefois Palais de la République, siège de la Chambre du Peuple de la RDA jusqu'en 1990 (construit de 1973 à 1976 sur une partie du terrain jadis occupé par le Palais Royal, dynamité après la seconde guerre mondiale) et l'ancien bâtiment du Conseil d'État de la RDA.

38 Vue sud-est depuis l'Ancien Musée du bâtiment du Conseil d'État de l'ex-RDA. Le portail baroque N°IV du Palais de Berlin a été intégré à la façade du bâtiment érigé entre 1962 et 1964. Ce portail, créé par Johann Friedrich Eosander von Göthe entre 1706 et 1713, était une réplique du portail N°V réalisé par Andreas Schlüter entre 1698 et 1706. C'est depuis le balcon que Karl Liebknecht aurait proclamé la République Socialiste le 9 novembre

5 The Brandenburger Tor, which has become famous as a landmark of Berlin, is crowned with the Quadriga – a set of four horses with a goddess of peace. It was modelled by Johann Gottfried Schadow in 1789 and beaten in copper by Emanuel Jury in 1790-1793. Napoleon took the Quadriga to Paris as a war trophy. During the Wars of Liberation it was brought back to Prussia in 1814 and Schinkel added the Iron Cross and the Eagle as decoration. The monument was severely damaged in the Second World War and re-erected in 1958 after being beaten anew in Berlin (West). However, the Iron Cross and the Eagle were not added again until 1992.

34 View from the west through the wardamaged tower ruin of the Kaiser-Wilhelm-Gedächtnis-Kirche to the new building by Egon Eiermann (see p. 88).

36 | 37 View from the portico of the Altes Museum over the Lustgarten and the Schloßplatz looking south-east. The Battle with a Lion sculpture on the string in front of the museum, based on a model by Albert Wolff, was cast in bronze in 1854. In the background (left to right): Berliner Dom, former Palast der Republik, built in 1973-1976 partly on the area of the palace blown up after the Second World War and which was the seat of the Volkskammer (GDR parliament) until 1990. On the far right the former GDR Staatsratsgebäude (State Council building).

38 View from the Altes Museum of the former GDR Staatsratsgebäude. The State Council building was erected in 1962-1964 and the portal IV of the Berliner Schloß was integrated into its façade. It was created between 1706 and 1713 by Johann Friedrich Eosander von Göthe as a copy of Andreas Schlüter's portal V dating from

39 Blick vom Alten Museum zum Berliner Dom, im Vordergrund der Löwenkämpfer von Albert Wolff. Der Dom entstand 1894-1905 nach Plänen von Julius Carl und Otto Raschdorff am Lustgarten anstelle eines barocken und später von Schinkel klassizistisch umgestalteten Vorgängerbaues. Nach dem Willen Kaiser Wilhelms II. sollte er Hauptkirche des deutschen Protestantismus sein. Nach schwerer Kriegsbeschädigung wird dieses monumentale Zeugnis historistischer Baukunst im Stil der italienischen Hochrenaissance seit 1975 wiederhergestellt, im Äußeren zum Teil vereinfacht.

40 Blick über die nach Kriegszerstörung und Abriß entstandene Freifläche zwischen Karl-Liebknecht-, Spandauer- und Rathausstraße zum Berliner Rathaus; im Vordergrund der Neptunbrunnen. Das Rathaus wurde in Formen der italienischen Frührenaissance nach Entwürfen von Hermann Friedrich Waesemann 1861-1869 anstelle eines Vorgängerbaues errichtet. Der Baukomplex mit drei Innenhöfen und 97 m hohem Turm wurde im II. Weltkrieg schwer beschädigt, 1953/54 wiederaufgebaut und innen neugestaltet. Seit 1993 ist das Rote Rathaus – wegen seiner Backsteinverkleidung so genannt – Amtssitz des Regierenden Bürgermeisters von Berlin.

41 Den Schloßplatz schmückte seit 1891 der von Reinhold Begas geschaffene, von den römischen *Fontana Dei Fiumi* Berninis inspirierte Neptunbrunnen. Während der römische Meeresgott auf einem Felsen thront, sitzen auf dem Rand des roten Granitbeckens Rhein, Elbe, Oder und Weichsel als Flußgöttinnen. Dieses Hauptwerk von Begas und des wilhelminischen Neobarocks, entstanden nach Entwürfen von 1886, wurde 1888 Kaiser Wilhelm II. von der Stadt Berlin geschenkt. Seit 1969 ist der Brunnen auf der Freifläche zwischen Rathaus und Marienkirche aufgestellt.

42 Stadtbahnbrücke über den Kupfergraben, im Hintergrund Fassadendetail des Bodemuseums. Die gleichzeitig von Eisenbahn und S-Bahn genutzte viergleisige Viaduktstrecke mit elf Bahnhöfen wurde 1875-1882 gebaut. Diese 12 km lange Stammstrecke der Stadtbahn reicht vom Ostbahnhof am Stralauer Platz bis zum Bahnhof Charlottenburg am Stuttgarter Platz. Sie folgt zwischen den Stationen Jannowitzbrücke und Hackescher Markt dem Verlauf des ehemaligen Festungsgrabens des 17. Jahrhunderts.

43 Blick vom Monbijoupark über den Kupfergraben in westliche Richtung, im Vordergrund links das Bodemuseum, rechts die Monbijoubrücke, dahinter die ehemalige Kaserne des Kaiser-Alexander-Garde-Grenadier-Regiments. Das Museum wurde 1897-1903 auf der Nordwest-Spitze der Museumsinsel nach Plänen von Eberhard Ernst von Ihne erbaut und 1904 als Kaiser-Friedrich-Museum eröffnet. Der repräsentative Bau im Neobarockstil gruppiert sich um fünf Innenhöfe; den Figurenschmuck schufen August Vogel

1918. Le bâtiment, siège du Chancelier de la République Fédérale depuis 1998, le restera jusqu'à l'achèvement de la Chancellerie Fédérale dans le nouveau quartier du gouvernement.

39 Vue de l'Ancien Musée sur le Dôme de Berlin, avec au premier plan le Lutteur au lion d'Albert Wolff. Le Dôme a été construit dans le Lustgarten entre 1894 et 1905, sur des plans de Julius Carl et Otto Raschdorff, à la place d'un édifice baroque modifié par la suite dans le style classique par Friedrich von Schinkel. L'Empereur Guillaume II avait souhaité en faire l'église principale du protestantisme en Allemagne. Après de graves dégâts consécutifs aux guerres, ce monumental témoignage de l'architecture historisante, dans le style de la haute Renaissance italienne, est en cours de restauration depuis 1975; son extérieur sera partiellement simplifié.

40 Vue de la Mairie de Berlin au-delà du terrain non-reconstruit depuis les bombardements et la démolition entre les Karl-Liebknechtstraße, Spandauerstraße et Rathausstraße; au premier plan, la fontaine de Neptune. La Mairie fut édifiée dans le style de la Renaissance italienne précoce entre 1861 et 1869, d'après des maquettes de Hermann Friedrich Waesemann à la place d'un bâtiment antérieur. L'ensemble architectural, comportant trois cours intérieures et une tour de 97 m de hauteur, fut reconstruit en 1953/54 à la suite des graves dommages subis lors de la deuxième guerre mondiale, son intérieur ayant été aussi complètement réaménagé. Depuis 1993, la «Mairie Rouge» – ainsi surnommée en raison de son revêtement en briques cuites – est le siège du Maire élu de Berlin.

41 La Place du Palais était ornée depuis 1891 de la fontaine de Neptune, œuvre de Reinhold Begas, inspirée des *Fontana Dei Fiumi* du Bernini. Le Dieu romain de la mer trône sur le haut du rocher, entouré de quatre déesses fluviales assises sur les bords du bassin de granit, symboles du Rhin, de l'Elbe, de l'Oder et de la Vistule. Cette œuvre majeure de Begas et du style néo-baroque wilhelminien, réalisée d'après des modèles de 1886, fut offerte à l'Empereur Guillaume II par la ville de Berlin en 1888. La fontaine a été transportée sur cet emplacement devenu publique entre la Mairie et la Marienkirche en 1969.

42 Le pont de la ligne du train urbain (S-Bahn) au-dessus du Kupfergraben; à l'arrière-plan, un détail de la façade du Bodemuseum. La ligne aérienne à quatre voies et pourvue de 11 gares, utilisée à la fois par le chemin de fer et le RER (S-Bahn), fut construite de 1875 à 1882. Cette ligne parcourt 12 km de la gare Ostbahnhof, située sur la Place Stralauer, jusqu'à la gare de Charlottenburg, sur la Place de Stuttgart. Entre les stations Jannowitzbrücke et Hackescher Markt, elle longe les fossés des fortifications du 17e siècle.

43 Vue depuis le Parc Monbijou du Kupfergraben vers l'ouest; au premier plan à gauche le Bodemuseum, à droite le Pont Monbijou, derrière, l'ancienne caserne du

1698-1706. Since 1998 this building has been the official seat of the Federal Chancellor, pending completion of the Bundeskanzleramt in the new government district.

39 View from the Altes Museum of the Berliner Dom, in the foreground the Battle with a Lion sculpture by Albert Wolff. The cathedral, designed by Julius Carl and Otto Raschdorff was built in 1894-1905 in the Lustgarten and replaced a Baroque building later rebuilt by Schinkel in the Classical style. Kaiser William II intended the cathedral to be the main church of German Protestantism. It was severely damaged in the Second World War. Since 1975 work has been done to reconstruct this monumental example of historicising architecture in Italian High Renaissance style, partly modified on the outside.

40 View of the Berliner Rathaus looking over the open space between Karl-Liebknecht-Straße, Spandauer Straße and Rathausstraße created by war damage and demolition. The Neptunbrunnen is visible in the foreground. Hermann Friedrich Waesemann designed the early Italian Renaissance-style Rathaus (Town Hall), which was built in 1861-1869 on the site of a previous building. The ensemble, with three courtyards and a 97-m-high tower, was severely damaged in the Second World War. It was reconstructed in 1953-1954 and the interior was remodelled. The Rotes Rathaus, so-called because of its red brick facing, has been the official seat of the Governing Mayor of Berlin since 1993.

41 Since 1891 the Neptunbrunnen has adorned Schloßplatz. It was inspired by Bernini's *Fontana Dei Fiumi* in Rome and designed by Reinhold Begas. The god of the sea is shown enthroned on a rock, and the Rhine, the Elbe, the Oder and the Vistula, depicted as river goddesses, are seated at the edge of a red granite basin. The city of Berlin donated this major work of Wilhelminian neo-Baroque, based on Begas' sketches from 1886, to Kaiser William II in 1888. It was moved to the open space between the Town Hall and the Marienkirche in 1969.

42 A bridge carrying the urban railway system as it crosses the Kupfergraben, in the background a detail of the Bodemuseum's façade. The viaduct, with its eleven stations, was built in 1875-1882 and its four tracks are used by both long distance and urban mass transit trains. This original section of the urban railway system between Ostbahnhof at Stralauerplatz and Bahnhof Charlottenburg at Stuttgarterplatz is 12 km long. Between the Jannowitzbrücke and Hackescher Markt stations it follows the course formerly taken by the 17th century system of defensive moats.

43 View from Monbijoupark over the Kupfergraben looking west, in the foreground the Bodemuseum on the left, the Monbijoubrücke on the right, behind it the barracks of the Kaiser Alexander Grenadier Guard

und Wilhelm Widemann. Seit 1998 erfolgt eine grundlegende Restaurierung des Museums, das seit 1958 den Namen des Kunsthistorikers Wilhelm von Bode trägt.

44 | 45 Blick über die Spree in östliche Richtung zu Monbijoubrücke, Bodemuseum und Kaserne des Kaiser-Alexander-Garde-Grenadier-Regiments an der Straße Am Kupfergraben. Der Name des als Kupfergraben bezeichneten Spreearmes geht wahrscheinlich auf das damals nahegelegene Gießhaus zurück. Die heute teilweise von Humboldt-Universität und Deutschem Historischen Museum genutzten Kasernenbauten entstanden 1898-1901 nach Plänen von Johannes Wieczorek im Neorenaissancestil.

46 Blick über den Kupfergraben zum Pergamonmuseum, im Hintergrund die Stadtbahnbrücke und das Bodemuseum. Der Museumsbau wurde 1907-1909 von Alfred Messel entworfen und nach dessen Tod 1912-1930 durch Ludwig Hoffmann vollendet. Der neoklassizistische Gebäudekomplex wurde vor allem für den sich seit 1886 in Berlin befindlichen Pergamonaltar und die bedeutende Antikensammlung, das Vorderasiatische und das Islamische Museum sowie ursprünglich auch für das Deutsche Museum gebaut. Nach Kriegsbeschädigung erfolgte 1959 die Wiedereröffnung. Die Brücke über den Kupfergraben wurde 1980/81 neugeschaffen.

47 Teil der Stahlkonstruktion der Weidendammer Brücke über die Spree. Die Brücke – eine von rund 590 Straßenbrücken in Berlin – wurde 1895 bis 1897 durch Otto Stahn errichtet, im Jahre 1922 erfolgte im Zusammenhang mit dem U-Bahnbau eine Fahrbahnverbreiterung, 1992/93 eine grundlegende Sanierung. Die Brückenkonstruktion im Zuge der Friedrichstraße, deren ältester Vorläufer eine hölzerne Zugbrücke von 1685 war, ruht auf zwei Strompfeilern. Das Geländer ist mit reichen Kunstschmiedearbeiten – stilisierten Pflanzen, Laternenmasten und zwei Wappenadlern – geschmückt.

48 Kopf vom Denkmal Friedrichs des Großen auf der Mittelpromenade der Straße Unter den Linden. Das Reiterdenkmal des Preußenkönigs, 1840-1851 entstanden, ist das größte und wohl bedeutendste Werk von Christian Daniel Rauch: der »Alte Fritz« hoch zu Roß in Uniform mit Krönungsmantel sowie Dreispitz. Auf den Sockelreliefs sind Taten und Zeitgenossen Friedrichs dargestellt. Das 13,50 m hohe Bronzedenkmal wurde 1951 nach Potsdam gebracht, seit 1981 steht es wieder Unter den Linden; von 1997 bis 2000 restauriert.

49 Hauptfront der Neuen Wache zur Straße Unter den Linden. Das Gebäude entstand 1816-1818 nach Entwürfen von Karl Friedrich Schinkel. Die Siegesgöttinnen im Gebälk wurden nach Modell Johann Gottfried Schadows 1818 in Zinkguß ausgeführt, ebenso wie

Régiment de grenadiers de la Garde de l'Empereur Alexandre. Le musée fut bâti entre 1897 et 1903 sur la pointe nord-ouest de l'Ile des Musées, d'après des plans de Eberhard Ernst von Ihne, et inauguré en 1904 sous le nom de Kaiser-Friedrich-Museum. Ce bâtiment représentatif de style baroque s'articule autour de cinq cours intérieures; les statues qui le décorent sont des œuvres de August Vogel et Wilhelm Widemann. Une restauration complète du musée, rebaptisé en 1958 du nom de l'historien de l'art Wilhelm von Bode, est en cours depuis 1998.

44 | 45 Au-delà de la Sprée, vers l'est, vue du Pont Monbijou, du Bodemuseum et de la caserne du Régiment de grenadiers de la Garde de l'Empereur Alexandre, dans la rue bordant le Kupfergraben. Le nom de ce bras de la Sprée renvouie probablement à la fonderie qui se trouvait jadis à proximité. Les bâtiments de la caserne, aujourd'hui partiellement occupés par l'Université Humboldt et le Musée de l'histoire allemande (Deutsches Historisches Museum), ont été construits entre 1898 et 1901 sur des plans de Johannes Wieczorek, dans un style néo-renaissance.

46 Vue depuis le Kupfergraben sur le Musée de Pergame; à l'arrière plan, le pont ferroviaire et le Bodemuseum. Conçu par Alfred Messel en 1907-1909, le musée de Pergame fut achevé après sa mort par Ludwig Hoffmann, entre 1912 et 1930. Le complexe architectural de style néo-classique fut tout spécialement érigé pour accueillir l'autel de Pergame, rapporté à Berlin en 1886, la célèbre collection d'art antique, le département des collections d'art islamique et du Proche-Orient, ainsi que le Musée Allemand (Deutsches Museum) à son origine. Endommagé pendant la guerre, le musée fut réouvert en 1959. Le pont qui enjambe le Kupfergraben fut reconstruit en 1980/81.

47 Détail de la structure en acier du Pont Weidendammer au-dessus de la Sprée. Ce pont – l'un des 590 ponts routiers de Berlin – construit entre 1895 et 1897 par Otto Stahn, fut élargi d'une voie en 1922, dans le cadre des travaux du métro (U-Bahn), et fut soumis à une révision complète en 1992/93. Deux piles de ponts supportent cette construction dans l'alignement de la Friedrichstraße, dont l'ancêtre était un pont-levis bois bâti en 1685. Le parapet est richement orné de motifs fer forgé – piliers de lanternes, aigles héraldiques et plantes stylisées.

48 Tête du monument de Frédéric le Grand dans l'allée centrale de Unter den Linden. La statue équestre du Roi de Prusse, réalisée entre 1840 et 1851, est la plus monumentale, et sans doute la plus significative des œuvres de Christian Daniel Rauch: le «Vieux Fritz», est en uniforme sur sa monture, et arbore le manteau du couronnement et le tricorne. Le bas-relief qui orne le socle représente des exploits de Frédéric, et quelques-uns de ses contemporains. Ce monument bronze de 13,50 m de hauteur, transféré à Potsdam en 1951, et rendu à sa place d'origine sur Unter den Linden en 1981, a été démonté en 1997 pour une restauration qui durera jusqu'à l'an 2000 environ.

Regiment. The museum, designed by Eberhard Ernst von Ihne, was built in 1897-1903 at the north-western end of the Museumsinsel. In 1904 it was renamed the Kaiser-Friedrich-Museum. The imposing neo-Baroque building is grouped round five courtyards. The sculptural figures were designed by August Vogel and Wilhelm Widemann. The museum, which was renamed after the art historian Wilhelm von Bode in 1958, has been undergoing far-reaching restoration work since 1998.

44 | 45 View over the Spree looking east to the Monbijoubrücke, the Bodemuseum and the barracks of the Kaiser Alexander Grenadier Guard Regiment in Straße am Kupfergraben. This branch of the Spree is called Kupfergraben (copper ditch). This name is probably related to the foundry that used to stand nearby. The neo-Renaissance barracks designed by Johannes Wieczorek were built in 1898-1901 and are now shared by the Humboldt University and the Deutsches Historisches Museum.

46 View over the Kupfergraben of the Pergamon Museum. The Bodemuseum and a bridge carrying the urban railway are visible in the background. The museum building was designed by Alfred Messel in 1907-1909. After his death, it was completed by Ludwig Hoffmann in 1912-1930. The neo-Classical complex of buildings was built primarily for the Pergamon Altar, which has been in Berlin since 1886, for a prominent collection of antiquities, for the Museum of Western Asian Art and the Museum of Islamic Art. The Deutsches Museum was also originally to be sited here. After suffering war damage the museum was re-opened in 1959. The bridge over the Kupfergraben was rebuilt in 1980-1981.

47 Fragment of the steel construction of the Weidendammer Brücke across the Spree. It was built in 1895-1897 by Otto Stahn and is one of 590 road bridges in Berlin. The road lanes were widened in 1922 when the subway system was extended along this section, and the bridge was given a thorough overhaul in 1992/93. The earliest construction to cross this point in the Spree was a wooden railway bridge dating from 1685. The Weidendammer Brücke, which forms part of the Friedrichstraße, rests on two river piers and the railings and the bases of the lampposts are adorned with decorative iron work, such as coats of arms with eagles and stylised plants.

48 Head of the Frederick the Great monument on the central promenade of Unter den Linden. The equestrian statue of the Prussian king, erected in 1840-1851, is the largest and probably the most important work by Christian Daniel Rauch. »Old Fritz« sits astride his mount in uniform, mantle and cocked hat. The relief on the pedestal depicts Frederick's deeds and some of his contemporaries. In 1951 the 13.5-m-high monument was transferred to Potsdam and in 1981 it was returned to its original location on Unter den Linden.

1842-1846 das Giebelrelief mit Kampfesdarstellungen durch August Kiß. 1931 durch Heinrich Tessenow zum »Ehrenmal für die Gefallenen des Krieges« umgestaltet, von 1960 an DDR-Mahnmal für die Opfer des Faschismus und Militarismus, ist die Neue Wache seit 1993 Zentrale Gedenkstätte der Bundesrepublik Deutschland für die Opfer von Krieg und Gewaltherrschaft.

50 Blick von der Neuen Wache zur Staatsoper Unter den Linden. Das Opernhaus wurde 1741-1743 als erster repräsentativer Bau Friedrichs des Großen für das Forum Fridericianum durch Georg Wenzeslaus von Knobelsdorff errichtet. Der Giebelportikus mit seitlichen Aufgängen zeigt sich von Palladio beeinflußt. Der plastische Schmuck stammt von Johann August Nahl und Friedrich Christian Glume, das Giebelrelief schuf Ernst Rietschel 1844. 1843/44 und 1926/28 umgebaut, 1941 ausgebrannt, nach Wiederherstellung 1945 erneut zerstört, erfolgte schließlich 1952-1955 unter Richard Paulick der Wiederaufbau.

51 Seitenfront der Neuen Wache zum Kastanienwäldchen. Schinkel gab dem als Königswache zwischen Universität und Zeughaus errichteten Bauwerk mit den vier vorspringenden Eckrisaliten annähernd die Form eines römischen Kastells – es gilt als eines der Hauptwerke des deutschen Klassizismus. In dem ursprünglich zweistöckigen Gebäude – erkennbar an den zugemauerten Fenstern – war bis 1918 die königliche Garde untergebracht. Hauptfront und Ecktürme wurden in Sandstein ausgeführt, Seiten- und Rückfront in Ziegelmauerwerk.

52 Spreefront des ehemaligen Neuen Königlichen Marstalls. Er wurde unter Einbeziehung älterer Gebäude 1897-1900 durch Eberhard Ernst von Ihne im Neobarockstil errichtet. Den reichen plastischen Schmuck – so auch die Rossebändiger auf der Attika – schuf Otto Lessing. In zwei Geschossen waren bis 1918 300 Pferde und die dazugehörigen Wagen untergebracht.

53 Blick in das Haupttreppenhaus der Staatsbibliothek Unter den Linden. Der mächtige, bis zur Dorotheenstraße reichende Bau wurde nach Entwürfen Eberhard Ernst von Ihnes 1903-1914 im Neobarockstil für die 1661 durch den Großen Kurfürsten begründete Preußische Staatsbibliothek errichtet. Der dreigeschossige Gebäudekomplex ist um sechs Innenhöfe gelagert. Der imposante, 38 m hohe Kuppellesesaal, zu dem die Haupttreppe führt, ist nach Zerstörung im Zweiten Weltkrieg noch nicht wieder aufgebaut.

54 | 55 Blick ins Haupttreppenhaus des ehemaligen Landgerichts I und Amtsgerichts Berlin-Mitte. Das heutige Amtsgericht Mitte in der Littenstaße 13-17 wurde 1896-1904 nach Plänen von Paul Thoemer, Rudolf Mönnich und Otto Schmalz in einer phantasievollen Verbindung von süddeutschen Barockformen und Jugendstilelementen errichtet. Mit 220 m Frontlänge

49 Façade principale de la Neue Wache (Nouvelle Garde) sur l'avenue Unter den Linden. Le bâtiment a été construit entre 1816 et 1818 selon des plans de Karl Friedrich Schinkel. Les Victoires qui ornent l'entablement ont été conçues par Johann Gottfried Schadow, et réalisées en 1818 en zinc repoussé, comme le fut entre 1842 et 1846 le relief du chapiteau représentant des scènes de combat dues à August Kiss. Transformé en 1931 par Heinrich Tessenow en Monument aux victimes de la guerre, puis déclaré par le gouvernement de la RDA Monument aux victimes du fascisme et du militarisme en 1960, la Neue Wache est depuis 1993 le Monument commémoratif de la République Fédérale d'Allemagne pour les victimes de la guerre et de la dictature.

50 Vue depuis la Neue Wache de l'Opéra National Unter den Linden. L'opéra, premier édifice représentatif du règne de Frédéric le Grand, fut construit entre 1741 et 1743 pour le Forum Fridericianum par Georg Wenzeslaus von Knobelsdorff. Le portique à fronton avec ses rampes latérales est inspiré de Palladio. Les ornements sculptés sont de Johann August Nahl et Friedrich Christian Glume, et le bas-relief du fronton est une œuvre de Ernst Rietschel, datée de 1844. Remanié en 1843/44 et 1926/28, détruit par un incendie en 1941, le bâtiment restauré fut à nouveau endommagé en 1945, puis reconstruit entre 1952 et 1955 sous la direction de Richard Paulick.

51 Façade latérale de la Neue Wache du côté du petit bois de marronniers. Pour cet édifice doté de quatre avant-corps d'angles, destiné à la garde royale, et situé entre l'université et la Zeughaus, Schinkel s'inspira d'une petite forteresse romaine. Il est considéré comme l'une des œuvres majeures du classicisme. Le bâtiment, comportant à l'origine deux étages – reconnaissables aux fenêtres murées – abrita la Garde royale jusqu'en 1918. La façade principale et les tours d'angles sont en pierre de grès, les façades latérales et arrière en brique.

52 Façade des anciennes Nouvelles Écuries Royales (Marstall) donnant sur la Sprée. Elles furent construites entre 1897 et 1900 dans un style néo-baroque par Eberhard Ernst von Ihne, lequel y intégra des bâtiments plus anciens. Le riche décor sculpté et les dompteurs de chevaux sur l'attique – sont de Otto Lessing. Jusqu'en 1918, les deux étages hébergeaient 300 chevaux et leurs équipages.

53 Vue de l'escalier principal de la Bibliothèque Nationale (Staatsbibliothek) sise Unter den Linden. Cet immense complexe de style néo-baroque, qui s'étend jusqu'à la Dorotheenstraße, a été construit sur les plans de Eberhard Ernst von Ihne entre 1903 et 1914, pour accueillir la Bibliothèque Nationale de Prusse, fondée en 1661 par le Grand Duc. L'ensemble architectural comportant trois étages est réparti autour de six cours intérieures. L'imposante salle dite de la Coupole, d'une hauteur de 38 m, à laquelle conduisait l'escalier principal, fut détruite pendant la deuxième guerre mondiale et n'a pas été encore reconstruite.

In 1997 it was dismantled for restoration, which is expected to last till 2000.

49 The main façade of the Neue Wache looking towards Unter den Linden. Karl Friedrich Schinkel designed the guardhouse, which was built in 1816-1818. The goddesses of victory in the entablature were cast in zinc in 1818 and are based on a model by Johann Gottfried Schadow. The pediment relief by August Kiß showing battle scenes was also cast in zinc between 1842 and 1846. In 1931 the guardhouse was redesigned by Heinrich Tessenow as a Memorial to the Military War Dead. In the GDR it served as a Memorial to the Victims of Fascism and Militarism. Since 1993 the Neue Wache has been the Central Memorial of the Federal Republic of Germany to the Victims of War and Tyranny.

50 View from the Neue Wache of the Staatsoper Unter den Linden. The opera house was erected by Georg Wenzeslaus Knobelsdorff as the first representative edifice for Frederick the Great's Forum Fridericianum. The portico with lateral stairways clearly shows Palladio's influence. The sculptural decoration was designed by Johann August Nahl and Friedrich Christian Glume. Ernst Rietschel created the tympanum relief in 1844. The opera house was rebuilt in 1843-1844 and in 1926-1928. It burned down in 1941, was restored in 1945 and then destroyed again. Richard Paulick carried out the reconstruction in 1952-1955.

51 The side façade of the Neue Wache looking towards the chestnut grove. The building with »risalito« projections on the four corners was originally known as the Königswache (Royal Guard House) and is situated between the University and the Zeughaus. It was designed by Schinkel in the form of a Roman castle and is regarded as one of the major works of German classicism. The originally two-storey edifice, which can still be recognised by the bricked-up windows, housed the Royal Guard until 1918. The main facade and the corner towers are made of sandstone, whilst the side walls and the back wall are in brick.

52 The former Neuer Königlicher Marstall (New Royal Stables), seen from the side facing the Spree. The neo-Baroque edifice was erected by Eberhardt Ernst von Ihne and includes several older buildings. The sculptural decoration and the figure of the horse-tamer on the attic storey were designed by Otto Lessing. Until 1918 300 hundred horses were stabled in the two-storey building along with their carriages. Nowadays, this ensemble of buildings houses various institutions, including the Stadtbibliothek (municipal library) of Berlin.

53 View into the staircase of the Staatsbibliothek Unter den Linden. The powerful neo-Baroque edifice extending to Dorotheenstraße was erected in 1903-1914 and was designed by Eberhard Ernst von Ihne for the Prussian State Library, founded by the Great Elector in 1661. The imposing 38-m-high reading room with copula

war es nicht nur das größte deutsche Amtsgericht, sondern ist zugleich eine der beeindruckendsten Raumschöpfungen der Jahrhundertwende in Berlin. 1968/69 wurden ein Gebäudeflügel sowie zwei Seitentürme der Verbreiterung der Grunerstraße geopfert.

56 Der Zuschauerraum des Hebbeltheaters, Stresemannstraße 26, mit Blick zur Bühne. 1907/08 nach Plänen von Oskar Kaufmann als »Theater an der Königgrätzer Straße« erbaut, ist es heute das einzige aus der Vorkriegszeit erhaltene Kreuzberger Theater. Die repräsentative – reduziert überkommene – Innenausstattung, u.a. mit Holzvertäfelung und Seidenbespannung, erfolgte im Stil der Jahrhundertwende. Der Zuschauerraum ist traditionell in Parkett und zwei Ränge aufgeteilt. Auch die mit Muschelkalksteinplatten verkleidete wuchtige Fassade zeigt sich mit ihren kubischen Formen vom Wiener Jugendstil beeinflußt. Dieser erste Theaterbau Kaufmanns in Berlin wurde 1987 nach grundlegender Restaurierung wiedereröffnet.

57 Fassadendetail des Theaters des Westens an der Kantstraße 9-12. Dieses älteste erhaltene Theatergebäude Charlottenburgs, das heute als Musicaltheater dient, wurde 1895-1896 nach Entwürfen von Bernhard Sehring unter Verwendung verschiedenster Stilformen – von Gotik und Renaissance über Barock und Empire bis zum Jugendstil – errichtet. Es ist ein bemerkenswertes und qualitätsvolles Beispiel historistischer Theaterarchitektur. Der reiche bildhauerische Schmuck des Außenbaus stammt u.a. von Ludwig Manzel – so die Figurengruppe »Berlin und Charlottenburg« in der Nische der Hauptfront – und Gustav Eberlein. 1978-1984 wurde das Gebäude – einschließlich des ursprünglich 1650 Plätze bietenden, neobarock ausgestatteten Zuschauerraumes – restauriert.

58 | 59 Blick ins Depot der Gipsformerei, Sophie-Charlotte-Straße 17. Die Gipsformerei gehört seit 1830 als »wissenschaftliches Hilfsinstitut« zum Verband der Königlich Preußischen Museen. Sie besitzt mehr als 6000 Formen von plastischen Bildwerken, vor allem der griechisch-römischen Antike und der europäischen Kunst aller Epochen. Die Gipsformerei entstand, als die Museen im 19. Jahrhundert Abgüsse anderer Sammlungen ausstellten. Zunächst auf der Museumsinsel im Keller des Alten Museums, später in der Neuen Münze untergebracht, zog sie endgültig nach Charlottenburg in den 1889-1891 errichteten vierstöckigen Bau.

60 Blick in den Lichthof des Museums für Naturkunde, Invalidenstraße 43. Das dreigeschossige, natursteinverkleidete Gebäude wurde 1883-1889 nach Entwürfen von August Tiede im Stil der Neorenaissance errichtet. Im Zentrum beeindruckt die weitgespannte Glas-Eisen-Konstruktion des großen Lichthofes, in dem u.a. die Saurierskelette aufgestellt sind. Nach teilweiser Zerstörung im Zweiten Weltkrieg ist das Gebäude bis auf einen Seitenflügel wiederhergestellt.

54 | 55 Vue dans le grand escalier de l'ancien Palais de justice
du Land, aujourd'hui Tribunal de première instance du
quartier Berlin-Mitte, situé Littenstraße 13-17. Il fut con-
struit entre 1896 et 1904 sur des plans de Paul Thoemer,
Rudolf Mönnich et Otto Schmalz, dans un style éclec-
tique et fantaisiste, nêlangeant des formes baroques de
l'Allemagne du sud à des éléments d'art nouveau. Avec
sa façade de 220 m de long, ce bâtiment n'était pas seule-
ment le plus grand tribunal de canton, mais également
l'une des créations architecturales les plus impression-
nantes de la fin du siècle à Berlin. En 1968/69, une aile
et deux tours latérales du bâtiment furent sacrifiées pour
l'élargissement de la Grunerstraße.

56 Salle du Hebbeltheater, Stresemannstraße 26, avec vue
sur la scène. Construit en 1907/08 d'après plans d' Oskar
Kaufmann sous le nom de «Theater an der Königgrätzer
Straße», il est aujourd'hui le seul théâtre d'avant-guerre
conservé au quartier de Kreuzberg. Le décor intérieur très
représentatif – aujourd'hui simplifié –, avec ses murs gar-
nis de panneaux de bois et soies tendues, est de style fin
de siècle. Selon un plan traditionnel, la salle est divisée en
un orchestre et deux galeries. La lourde façade revêtue de
plaques de coquillart, avec ses formes cubiques, semble
avoir été inspirée par l'Art-Nouveau viennois. Ce théâtre,
qui fut le premier réalisé par Kaufmann à Berlin, a été rou-
vert en 1987 après avoir été complètement restauré.

57 Détail de la façade du Theater des Westens (Théâtre de
l'ouest) au N° 9-12 de la Kantstraße. Ce théâtre – le plus
ancien de Charlottenburg – qui fait aujourd'hui fonction
de Music-Hall , fut édifié en 1895-1896 d'après des plans
de Bernhard Sehring qui empruntent à plusieurs styles,
du Gothique et de la Renaissance, en passant par le Baro-
que et l'Empire, jusqu'à l'Art Nouveau. Il constitue un
exemple remarquable de la qualité de l'architecture
historique pour le théâtre. La riche décoration sculptée
extérieure est l'oeuvre de plusieurs artistes, dont Ludwig
Manzel par exemple – le groupe figurant «Berlin et Char-
lottenburg» dans la niche de la façade principale –, et
sous Gustav Eberlein. L'ensemble du bâtiment, incluant
cette salle de style néo-baroque comptant à l'origine
1650 places, fut restauré entre 1978 et 1984.

58 | 59 Dépôt de l'atelier de moulage, Sophie-Charlotte-Straße
17. Depuis 1830, cet atelier appartient, à titre d'«Institut
scientifique annexe», à l'Union des Musées Royaux Prus-
siens. Il possède plus de 6000 formes d'œuvres sculptées,
d'art antique gréco-romain notamment, ainsi que d'art
européen de toutes les époques. L'atelier a été créé au 19è
siècle, à l'époque où les musées exposaient des moula-
ges d'autres collections. Installé d'abord dans les caves
de l'Ancien Musée sur l'Ile des musées (Museumsinsel),
puis à la Nouvelle Monnaie (Neue Münze), il fut défini-
tivement transféré à Charlottenburg, dans l'actuel bâti-
ment de quatre étages construit en 1889-1891.

60 Vue dans la cour vitrée du Musée d'Histoire Naturelle,
Invalidenstraße 43. Le bâtiment de trois étages, revêtu
en pierre de taille, a été édifié entre 1883 et 1889 dans

was destroyed in the Second World War and has not
yet been rebuilt.

54 | 55 View into the main staircase of the former Regional
Court I and Berlin-Mitte District Court. The building in
Littenstraße 13-17, which is now known as the Mitte
District Court, was designed by Paul Thoemer, Rudolf
Mönnich and Otto Schmalz as an imaginative combin-
ation of southern German Baroque and Art Nouveau.
With its 220-m façade it was not only the largest
district court in Germany, but is also one of the most
impressive turn-of-the-century works of architecture
in Berlin. A wing and two side towers were sacrificed
when Grunerstraße was widened in 1968-1969.

56 The Hebbeltheater in Stresemannstraße 26, looking
from the auditorium to the stage. The building was de-
signed by Oskar Kaufmann and when it was first built
in 1907-1908 was known as the »Theater an der König-
grätzer Straße«. It is the only pre-war theatre still stand-
ing in Kreuzberg. The imposing turn-of-the-century
interior fittings are restrained but sumptuous and in-
clude wood panelling and silk coverings. The auditor-
ium follows a traditional division into the front stalls
and two circles. The cube-like forms of the opulent
façade, which is clad in shell limestone, are clearly
influenced by the Viennese Jugendstil movement. This
was Kaufmann's first theatre building in Berlin and was
reopened in 1987 after extensive renovation.

57 Detail of the façade of the Theater des Westens in Kant-
straße 9-12. This is the oldest theatre building still
standing in Charlottenburg and is now used for music-
als. The design by Bernhard Scheling blends a variety
of styles, incorporating Gothic, Renaissance, Baroque
and Art Nouveau elements. It is a striking and import-
ant example of historicising theatre architecture. The
rich sculptural decoration on the exterior of the build-
ing includes works by Ludwig Manzel, such as the
group of figures in the niche on the main façade »Ber-
lin and Charlottenburg«, and by Gustav Eberlein.
Renovation work from 1978-1984 also included the
neo-Baroque auditorium, which can seat 1650 persons.

58 | 59 View into the plaster-moulding depository Sophie-
Charlotte-Straße 17. Since 1830 the plaster-moulding
unit has been affiliated to the Association of Royal
Prussian Museums as an »institute providing scientific
assistance«. It owns more than 6000 moulds of sculp-
tural works, mostly of Greek and Roman antiquity and
European art of all periods. The plaster-moulding unit
was established in the 19th century, when museums
exhibited plaster copies of sculptures from other collec-
tions. Originally located in the basement of the Altes
Museum on the Museumsinsel, it was later moved to
the Neue Münze (New Mint) and then finally to the four-
storey building in Charlottenburg built in 1889-1891.

60 View into the glass-covered atrium of the Museum of
Natural History, Invalidenstraße 43. The three-storey

Mit rund 60 Millionen Objekten der mineralogischen, geologischen, paläontologischen und zoologischen Sammlungen ist es eines der bedeutendsten naturkundlichen Museen der Welt.

61 Das Antilopenhaus im Zoologischen Garten entstand 1872 nach Entwurf der Architekten Ende & Böckmann im »siamesischen Stil«. Nach Zerstörung im II. Weltkrieg wurde der Außenbau als eines der größten Tierhäuser des Zoos 1952-1956 rekonstruiert, das Innere modern gestaltet. Der Zoologische Garten, 1841-1844 durch Peter Joseph Lenné auf dem Gelände der Fasanerie Friedrichs des Großen angelegt, ist heute einer der artenreichsten der Welt. Von den ursprünglichen Anlagen ist nichts erhalten, lediglich einige Gebäude in historisierenden oder exotischen Stilformen der 2. Hälfte des 19. Jahrhunderts – so wurden das Antilopenhaus, die Aquariumsfassade und das Elefantentor wiederhergestellt.

62 Ehemaliges Postfuhramt an der Ecke Oranienburger-/ Tucholskystraße, 1875-1881 durch Carl Schwatlo und Wilhelm Tuckermann in Formen der italienischen Renaissance errichtet. Die Fassaden des bis zur Auguststraße reichenden, dreistöckigen Gebäudekomplexes sowie die markante, kuppelbekrönte Ecke sind mit Klinkern und farbigen Terrakotten verkleidet. Die Hofgebäude dienten ursprünglich als Wagenremisen und Ställe für 200 Postpferde. Seit Anfang des 18. Jahrhunderts stand hier ein Vorgängerbau als »Postillonhaus« an der nach Oranienburg führenden Straße außerhalb des Berliner Festungsgürtels.

63 Fassade der Neuen Synagoge an der Oranienburger Straße 30. Die Hauptsynagoge der Jüdischen Gemeinde zu Berlin wurde 1859 von Eduard Knoblauch entworfen, von Friedrich August Stüler bis 1865 vollendet und in Anwesenheit Bismarcks eingeweiht. Der Hauptraum des eindrucksvollen, im maurisch-byzantinischen Stil errichteten Bauwerks bot 3000 Gläubigen Platz. Bei den Judenprogromen 1938 geschändet und geplündert, wurde das Gebäude 1943 schwer beschädigt und 1958 teilweise gesprengt. Der Kopfbau und das Vestibül wurden 1988-1995 für die Jüdische Gemeinde und das Centrum Judaicum mit Museum wiederhergestellt.

64 Blick von der Wallstraße auf die neogotischen Bauteile des Märkischen Museums. Der fünfteilige, um zwei Innenhöfe gelagerte Gebäudekomplex entstand 1899-1908 nach Entwürfen von Stadtbaurat Ludwig Hoffmann für die 1874 begründeten umfangreichen stadt- und kulturhistorischen Sammlungen des »Märkischen Provinzial-Museums«. Spreeufer und Köllnischer Park bilden den landschaftlichen Rahmen für das nach Motiven märkischer Backsteingotik – im Bild zum Beispiel eine Giebelkopie der Katharinenkirche zu Brandenburg – und Renaissance gestaltete malerische Bauwerk, das seit 1995 Stammhaus der Stiftung Stadtmuseum Berlin ist.

un style néo-renaissance, sur les plans de August Tiede. La construction de verre et de fer de cette grande cour intérieure, dans laquelle sont exposés des squelettes de sauriens, impressionne par ses dimensions. À la suite d'une destruction partielle lors de la Seconde guerre mondiale, le bâtiment a été reconstruit dans sa forme originale, à l'exception d'une aile latérale. Avec les près de 60 millions d'objets des collections de minéralogie, géologie, paléontologie et zoologie, il compte parmi les plus importants musées d'histoire naturelle du monde.

61 Le bâtiment des antilopes du jardin zoologique a été construit en 1872 d'après les plans des architectes Ende et Böckmann dans un style «siamois». Détruit pendant la deuxième guerre mondiale, l'extérieur de ce pavillon animalier comptant parmi les plus grands du zoo fut reconstruit de 1952 à 1956, tandis que l'intérieur fut remanié dans un style moderne. Le Parc zoologique, aménagé de 1841 à 1844 par Peter Joseph Lenné sur le site de la faisanderie de Frédéric le Grand, est aujourd'hui l'un des plus riches en espèces animales du monde. Du site d'origine, il n'est resté que quelques bâtiments de style historisant ou exotique de la 2e moitié du 19e siècle – qui furent reconstruits, tels le bâtiment des antilopes, la façade de l'aquarium, ou la porte aux éléphants.

62 L'ancien Centre des messageries (Postfuhramt), à l'angle des rues Oranienburger et Tucholsky, fut érigé de 1875 à 1881 par Carl Schwatlo et Wilhelm Tuckermann dans le style de la Renaissance italienne. Les façades de ce complexe de trois étages qui s'étend jusqu'à la Auguststraße, ainsi que l'angle saillant couronné d'une coupole, sont revêtus de briques vernissées et d'éléments de terre cuite. Les bâtiments annexes de la cour servirent jadis de remises et écuries pour les 200 chevaux et voitures des messageries. Depuis le début du 18è siècle se trouvait à cet emplacement l'ancienne «Maison du postillon», sur la route conduisant à Oranienburg, en dehors de la ceinture fortifiée de Berlin.

63 Façade de la Nouvelle Synagogue au N° 30 de la Oranienburger Straße. La synagogue principale de la communauté juive de Berlin fut conçue par Eduard Knoblauch en 1859, achevée en 1865 par Friedrich August Stüler, puis finalement inaugurée en présence du Chancelier Bismarck. La salle centrale de cet imposant édifice construit dans un style mauro-byzantin, pouvait accueillir 3000 fidèles. Profané et pillé lors des pogromes juifs de 1938, puis lourdement endommagé en 1943, le bâtiment fut encore partiellement dynamité en 1958. La partie frontale du bâtiment et le vestibule ont été reconstruits de 1988 à 1995 afin d'accueillir la Communauté juive et le Centrum Judaicum avec son musée.

64 Wallstraße; éléments néo-gothiques du Märkisches Museum. Cet ensemble, composé de cinq corps de bâtiments répartis autour de deux cours, fut construit entre 1899 et 1908 sur les plans du Conseiller municipal à la construction Ludwig Hoffmann, pour recevoir les riches collections du «Musée provincial de la Marche de Bran-

neo-Renaissance building clad in natural stone was erected in 1883-1889 according to a design by August Tiede. At the heart of the building, the dinosaur skeletons and various other exhibits are displayed under the broad span of an impressive iron and glass construction. After suffering damage in the Second World War the building was rebuilt, with the exception of one side wing. This is one of the most important museums of natural history in the world, with more than 60 million objects in its mineralogical, geological, palaeontological and zoological collections.

61 The architects Ende & Böckmann designed the Antelope House in the Zoological Garden, which was built in »Siamese style« in 1872. It was destroyed in the Second World War and only the exterior of the building was restored in 1952-1956, whilst the interior was completely reshaped. The Zoological Garden, which was established in 1841-1844 by Peter Joseph Lenné on the area of the Frederick the Great's former pheasant run, is now one of the best stocked zoos in the world. Nothing remains of its original layout except for a few houses in historicising or exotic styles from the second half of the 19th century, for example the Antelope House, the Elephant Gate and the façade of the aquarium.

62 The former Postfuhramt (Post Office Depot) on the corner of Oranienburger Straße and Tucholskystraße was built in 1875-1881 by Carl Schwatlo and Wilhelm Tuckermann in Italian Renaissance style. The striking corner crowned with a cupola and the façade of the three-storey complex of buildings, which extends to Auguststraße, are faced with clinkers and coloured terracotta tiles. The buildings in the courtyard were initially used as a wagon shed and a stable for 200 postal horses. The preceding construction on this site, which was known as the »Postillonshaus« (Postillion Building) and dated from the early 18th century, stood on the road to Oranienburg outside the fortifications that encircled Berlin.

63 Façade of the Neue Synagoge, Oranienburger Straße 30. Berlin's main synagogue was designed by Eduard Knoblauch in 1859, completed by Friedrich August Stüler in 1865 and consecrated in the presence of Bismarck. The main room of this imposing edifice built in Moorish Byzantine style seated 3000 believers. The building was desecrated and pillaged in the Kristallnacht pogroms in 1938, severely damaged in 1943 and partly demolished in 1958. The main building and the vestibule were reconstructed in 1988-95 for the Jewish congregation. It also houses the Centrum Judaicum with its museum.

64 View from Wallstraße of the neo-Gothic parts of the Märkisches Museum. The complex of five buildings grouped round two courtyards was built in 1899-1908. It was designed by the Chief Municipal Architect, Ludwig Hoffmann, to house the extensive collections on

65 Schöpfmaschinenhäuser des Wasserwerks Friedrichs-
hagen am Müggelseedamm. Die Gebäude des von dem
Engländer Henry Gill 1888 geplanten Werkes wurden
1889-1893 nach Entwürfen Richard Schultzes in neo-
gotischem Stil errichtet. Die klinkerverblendeten Bau-
ten auf einem 35 ha großen Areal am Müggelsee, des
größten Wasserlieferanten und zugleich ältesten noch
in Betrieb befindlichen Berliner Wasserwerks, sind
als technisches Denkmal geschützt. Im Schöpfhaus B
befindet sich seit 1987 ein Museum zur Geschichte
der Wasserversorgung von Berlin.

66 Fabrikgebäude mit dem sogenannten Goerz-Turm an
der Friedenauer Rheinstraße 44-46. Der Gebäudekom-
plex wurde für die 1886 gegründete Optische Anstalt
C.P. Goerz 1897-1901 durch Waldemar Wendt und
Paul Egeling begonnen und 1904-1910 bzw. 1912-
1919 erweitert. Die vier- bis sechsgeschossigen Ge-
bäude des Gewerbehofes überragt ein neungeschos-
siger, quadratischer, als Stahlkonstruktion errichteter
Turm. Dort waren ursprünglich Observatorien zur Prü-
fung der optischen Instrumente installiert.

67 Blick in die Halle des Hochbahnhofes Eberswalder
Straße (1950-1991 Dimitroffstraße, früher Danziger
Straße). Die als »Magistratsschirm« bezeichnete Hoch-
bahnanlage entstand 1911-1913 als Teil der U-Bahn-
strecke Alexanderplatz-Nordring nach Entwürfen von
Alfred Grenander und Johannes Bousset. Grenander
ist auch Architekt der zweigleisigen Station mit Mit-
telbahnsteig und einer Zugangstreppe am südlichen
Hallenende. Funktionale Sachlichkeit bestimmt die
Stahlkonstruktion der Bahnhofshallen ebenso wie die
Viaduktstützen.

68 | 69 Der weithin sichtbare Gasometer in Schöneberg wurde
1908-10 von der Berlin-Anhaltinischen Maschinen-
bau AG (BAMAG) an der Torgauer Straße errichtet. Es
war der vierte des seit 1890/91 vollständig erneuer-
ten, seit 1871 bestehenden Gaswerkes Schöneberg.
Innerhalb eines Führungsgerüstes in Stahlkonstruk-
tion konnte sich der eigentliche Niederdruck-Gasbe-
hälter aus genieteten Blechplatten bis zu einer Höhe
von 80 m heben. Vom Gasbehälter ist heute nur noch
die Führungskonstruktion als ein wichtiges techni-
sches Baudenkmal Berlins erhalten.

70 Riesendinosaurierskelett im Lichthof des Naturkun-
demuseums an der Invalidenstraße. Das berühmteste
Sammlungsobjekt nicht nur der paläontologischen
Abteilung des Museums ist das Originalskelett des
Riesendinosauriers Brachiosaurus brancai; mit seinen
23 m Länge und 32 m Höhe ist es das größte bekannte
Landwirbeltier. Es war 1909-1913 zusammen mit an-
deren Skeletten in den Tendagurubergen im ostafri-
kanischen Tansania von einer deutschen Expedition
ausgegraben worden.

71 Teil der Stahlkonstruktion des Funkturmes. Der Turm
entstand als Stahlrahmenkonstruktion nach Plänen

debourg», créé en 1874. La rive de la Sprée et le Köllnischer Park forment le cadre paysager de cet édifice orné de motifs décoratifs empruntés à la Renaissance et à l'architecture gothique en brique du Brandebourg – sur cette photo par ex. une copie du fronton de l'église brandebourgeoise Katharinenkirche. Depuis 1995, ce musée abrite le siège de la Fondation des Musées de la ville de Berlin (Stiftung Stadtmuseum Berlin).

65 Halles des machines hydrauliques de la station de pompage de Friedrichshagen sur le Müggelseedamm. Cette station, conçue par l'anglais Henry Gill en 1888, fut réalisée dans un style néo-gothique entre 1889 et 1893 sur des plans de Richard Schultze. Les bâtiments, revêtus de briques vernissées, s'étendent sur une aire de 35 ha au bord du lac Müggelsee. Cette station de pompage, premier fournisseur en eau de Berlin reste en outre la plus ancienne encore en fonction de la ville. Elle a été inscrite au registre des monuments historiques techniques. Un Musée de l'histoire de l'alimentation en eau de la cité y a été aménagé dans la halle des machines B.

66 Usine avec la tour dite de Goerz, au N° 44-46 de la Rheinstraße, à Friedenau. La construction de cet ensemble architectural destiné à l'Institut d'optique C.P. Goerz, fondé en 1886, fut engagée entre 1897 et 1901 par Waldemar Wendt et Paul Egeling et poursuivie en deux phases, de 1904 à 1910, puis de 1912 à 1919. Les bâtiments de 4 à 6 étages de cette manufacture sont dominés par une tour carrée de 9 étages, construction d'acier qui abritait jadis les observatoires où étaient testés les instruments d'optique.

67 Hall de la station du métro aérien Danziger Straße (rebaptisée entre 1950 et 1991 Dimitroffstraße et aujourd'hui Eberswalderstraße). Surnommé «Parapluie de magistrat» («Magistratsschirm»), ce hall de gare fut bâti entre 1911 et 1913 sur la ligne Alexanderplatz-Nordring, d'après des plans de Johannes Bousset et Alfred Grenander. Grenander est également l'architecte de l'ensemble de cette station à double voie avec quai central et escalier d'accès situé à l'extrémité sud du hall. Une sobriété fonctionnelle caractérise l'architecture métallique de ces halls de gare – comme celle des étriers du viaduc.

68 | 69 Ce gazomètre situé à Schöneberg et visible de très loin, fut construit entre 1908 et 1910 par la BAMAG (Sté de construction mécanique de Berlin-Anhalt) sur la Torgauer Straße. C'était le quatrième appartenant aux usines à gaz de Schöneberg, fondées en 1871 et intégralement rénovées en 1890/91. Le réservoir de gaz à basse pression, composé de plaques en tôle rivetées, pouvait s'élever jusqu'à une hauteur de 80 m à l'intérieur d'une structure d'acier de guidage. De l'usine à gaz, il n'est resté à ce jour que cette construction de base, monument important de l'architecture technique de Berlin.

70 Squelette de dinosaure dans la cour vitrée du Musée d'histoire naturelle de la Invalidenstraße. Objet le plus célèbre de la collection, non seulement du département

urban history and culture that make up the »Museum of the Province of Brandenburg«, founded in 1874. The banks of the Spree and the Köllnischer Park frame the picturesque Renaissance building, which is adorned with motifs of the brick Gothic style found in Brandenburg, such as a copy of the gables of the Katharinenkirche in Brandenburg. It has been the headquarters of the Stiftung Stadtmuseum Berlin since 1995.

65 House for the drawing machines of the waterworks in Friedrichshagen on Müggelseedamm. The English architect Henry Gill developed the plan of the waterworks in 1888. The buildings in neo-Gothic style, built in 1889-1893, were designed by Richard Schultzes. The clinker-faced constructions of the waterworks extend over 35 hectares near the Müggelsee. This is the oldest waterworks in Berlin and the main supplier of water to the city and is protected as a technical monument. Drawing house B houses a museum about water supply in Berlin.

66 Factory building with the so-called Goerz-Turm in Rheinstraße 44-46 in Friedenau. Waldemar Wendt and Paul Egeling built the complex of buildings for the Optische Anstalt C.P. Goerz established in 1886. The construction was started in 1897-1907 and extended in 1912-1919. The nine-storey square steel tower dominates the four-to-six-storey buildings in the Gewerbehof, a type of courtyard typical of Berlin which characteristically houses factories, offices and flats. It originally held an observatory in which optical instruments were checked.

67 View into the hall of the Danziger Straße elevated railway station (1950-1991 Dimitroffstraße, today Eberswalder Straße). The elevated railway, which was known as the »magistrates' umbrella«, was designed by Alfred Grenander and Johannes Bousset. It was built in 1911-1913 as part of the subway line running from Alexanderplatz to Nordring (which since 1936 has been called Schönhauser Allee). Grenander also designed the dual track station with a centrally located platform and the stairway at the southern end of the hall. The steel construction of the station's hall and the piers of the viaduct are characterised by their functional design.

68 | 69 The gasometer in Torgauerstraße in Schöneberg, which is visible right across the city, was built in 1908-1910 by the firm Berlin-Anhaltinische Maschinenbau AG (BAMAG). It was the fourth gasometer in the Schöneberg gasworks, which date back to 1871 and underwent a complete renovation in 1890/91. The low-pressure gas container is made of riveted tin plates and could extend to a height of 80 m within a steel guide frame. The only part of the gasworks that has survived is the guide frame of this gasometer, which is protected as one of Berlin's important technical monuments.

70 A huge skeleton of a dinosaur in the atrium of the Naturkundemusem in the Invalidenstraße. The museum's best

von Heinrich Straumer 1924-1926 auf dem Messe-
und Ausstellungsgelände in Westend anläßlich der
3. Deutschen Funkausstellung. Das 138 m – bis zur
Antennenspitze sogar fast 150 m – hohe Bauwerk mit
Restaurant in 55 m und Aussichtsplattform in 125 m
Höhe hat eine Grundfläche von lediglich 20 x 20 m.
Bis zur Vollendung des Ost-Berliner Fernsehturmes
1969 war der Funkturm Berlins höchster Punkt – ein
Wahrzeichen der Stadt ist er nach wie vor.

72 Das Reichstagsgebäude am Platz der Republik wurde
1884-1894 nach Entwürfen von Paul Wallot im Stil
der italienischen Hochrenaissance erbaut. Wie das
gesamte sandsteinverkleidete Gebäude mit ursprüng-
lich 75 m hoher Kuppel wurden auch die 46 m hohen
Ecktürme – sie sollten die Eckpfeiler des Kaisertums,
die vier Königreiche, symbolisieren – mit überreichem
plastischen Schmuck verschiedener Künstler versehen.
Die überlebensgroßen Figuren über dem Gebälk des
Südost-Turmes (auf dem Bild) sollten Staatskunst,
Rechtspflege, Wehrkraft zu Wasser und zu Lande
darstellen. Nach schwerer Beschädigung 1933 und
im II. Weltkrieg wurde das Gebäude 1962-1969 durch
Paul Baumgarten wiederhergestellt. 1994-1999 er-
folgte nach Plänen von Norman Foster ein völliger
Umbau – mit neuer Kuppel von 36 m Durchmesser –
zum Plenargebäude für den Deutschen Bundestag.

73 Detail der Gigantengruppe auf der Attika des Post-
museums, Ecke Mauer-/Leipziger Straße. Das Gebäu-
de wurde 1893-1898 nach Plänen von Ernst Hake,
Franz Ahrens und Heinrich Techow für das 1872 durch
Heinrich von Stephan gegründete Reichspostmuseum,
das älteste derartige Museum der Welt, errichtet. Der
Eckbau dieses dreigeschossigen Neorenaissancege-
bäudes, im Zweiten Weltkrieg teilweise zerstört, wird
durch eine die Weltkugel tragende, in Kupfer getrie-
bene und in den 80er Jahren rekonstruierte Giganten-
gruppe von Ernst Wenck bekrönt. Im Jahr 2000 erfolgt
die Wiedereröffnung des Gebäudes mit wiederherge-
stelltem Lichthof als Museum für Post und Kommu-
nikation.

74 | 75 Blick vom Olympiastadion – im Bild ein Teil der Nord-
fassade – in westliche Richtung zum Friesen- und
Sachsenturm, im Hintergrund das Maifeld und der
Glockenturm. Das sogenannte Reichssportfeld wurde
1934-1936 nach Plänen von Werner March unter
Einbeziehung von älteren Bauten des Deutschen
Sportforums für die XI. Olympischen Spiele geschaf-
fen. Auf einem 130 ha großen Gelände entstanden
zahlreiche sportliche Einrichtungen, in deren Zentrum
das Olympiastadion stand. Die Gesamtanlage ist ein
bedeutendes Zeugnis der Architektur und Bildhauer-
kunst der NS-Zeit, wie es in dieser Geschlossenheit
sonst nicht mehr existiert.

76 Blick in den äußeren Umgang des Olympiastadions.
Das Stadion bildet ein riesiges Oval aus Stahlbeton
mit Muschelkalkverkleidung, dessen Achsen 300 und

de paléontologie, mais du musée tout entier, ce squelette original est celui du dinosaure Brachiosaurus brancaï, le plus grand des vertébrés connus avec une longueur de 23 m et une hauteur de 32 m. Il fut découvert avec d'autres squelettes par une expédition allemande, lors de fouilles dans les montagnes Tendaguru en Tanzanie entre 1909 et 1913.

71 Partie de la structure de la tour de radiodiffusion (Funkturm). D'architecture métallique, cette tour a été construite d'après les plans de Heinrich Straumer entre 1924 et 1926 sur le site des foires et expositions du Westend, à l'occasion de la 3è Exposition Allemande de Radiodiffusion. Cette tour de 138 m de haut – atteignant même presque 150 m jusqu'à la pointe de l'antenne – avec un restaurant à 55 m, et une plate-forme panoramique à 125 m de hauteur, a une superficie au sol de 20 x 20 m seulement. Jusqu'à l'achèvement de la tour de télévision de Berlin-Est en 1969, la Funkturm de Berlin était le sommet le plus élevé de la ville, dont elle reste un symbole jusqu'à ce jour.

72 Le Reichstag, situé sur l'actuelle Place de la République, a été construit de 1884 à 1894 selon les plans de Paul Wallot, dans le style de la haute Renaissance italienne. Les tours d'angle de 46 m de hauteur – déclarées symboles des quatre royaumes, piliers de l'empire - sont, comme tout l'ensemble du bâtiment – à l'origine couronné d'une coupole de 75 m de haut – revêtues de pierres de grès et abondamment décorées de motifs sculptés, œuvres de divers artistes. Les statues, plus grandes que nature, qui ornent l'entablement de la tour sud-est (cf. photo) représentent l'art officiel, la juridiction, la défense maritime et terrestre. Après l'incendie de 1933 et les graves dommages de la seconde guerre mondiale, le bâtiment fut rénové de 1962 à 1969 par Paul Baumgarten. Entre 1994 et 1999, l'ensemble a été complètement remanié et doté d'une nouvelle coupole de 36 m de diamètre, d'après des plans de Norman Foster, pour devenir le siège de l'Assemblée plénière du Bundestag allemand.

73 Détail du groupe de géants sur l'attique du Musée de la Poste, à l'angle des Mauerstraße et Leipziger Straße. Le bâtiment, érigé entre 1893 et 1898 sur les plans de Ernst Hake, Franz Ahrens et Heinrich Techow pour le Musée impérial de la Poste, fondé en 1872 par Heinrich von Stephan, est le plus ancien du genre dans le monde. Le bâtiment d'angle de cet ensemble néo-renaissance de trois étages, couronné d'un groupe de géants en cuivre repoussé portant le globe terrestre de Ernst Wenck, fut en partie détruit pendant la deuxième guerre mondiale et reconstruit dans les années 80. La réouverture à titre de Musée de la Poste et de la Communication sera célébrée en l'an 2000, après reconstruction de l'atrium.

74 | 75 Vue depuis le Stade Olympique – la photo montre un détail de la façade nord – vers l'ouest, des tours de la Frise et de la Saxe, avec en arrière-plan le Champ de mai et le clocher. Le «Terrain de sport impérial» (Reichssportfeld), qui intègre d'anciens bâtiments du Forum sportif Alle-

known exhibit is the original 23-m-long and 32-m-high skeleton of the giant dinosaur *Brachiosaurus brancai*, the largest known land vertebrate. It was found among other skeletons by a German expedition in the Tendaguru Mountains in East African Tanzania in 1909-1913.

71 Fragment of the steel construction of the Funkturm. The steel-framed tower designed by Heinrich Straumer was assembled in 1924-1926 on the area of the exhibition centre in Westend on the occasion of the 3rd German Radio Exhibition. It is 138-m-high, or almost 150 m if the aerial on the top is included, and its base is only 20 m x 20 m. There is a restaurant in the tower, 55 m up, and an observation platform at 125 m. It was the highest point in Berlin until the Fernsehturm was built in 1969 and remains one of the city's landmarks.

72 The Reichstag at what is now known as Platz der Republik was designed by Paul Wallot in Italian High Renaissance style and erected in 1884-1894. The building with its 75-m-high cupola is faced with sandstone and sumptuously decorated with sculptures by different artists. The 46-m-high corner towers symbolise the cornerstones of the empire, the four kingdoms. Outsized statues above the entablature of the southeastern tower (seen in the photograph) represent the art of statesmanship, the administration of justice, and defensive power on land and water. The building was severely damaged in the Second World War and was reconstructed by Paul Baumgarten in 1962-1969. In 1994-1999 the Reichstag was completely re-designed by Sir Norman Foster to be used by the German Bundestag for its plenary sessions. The new cupola is 36 m in diameter

73 Detail of the group of giants on the attic storey of the Postmuseum at the corner of Mauerstraße and Leipziger Straße. The building was designed by Ernst Hake, Franz Ahrens and Heinrich Techow and was erected in 1893-1898. It was built to house the Reichspostmuseum, the world's oldest postal museum, which was founded by Heinrich von Stephan in 1872. The corner house of the three-storey neo-Renaissance edifice, which was partly destroyed in the Second World War, is crowned with a group of giants supporting a globe by Ernst Wenck, which was restored in the 1980s. The Museum of Post and Communications will be re-opened in 2000, complete with a fully renovated atrium.

74 | 75 View from the Olympiastadion looking west (the photograph shows a fragment of the north façade) with the Friesenturm and Sachsenturm, in the background is the Maifeld and the belfry. The so-called Reichssportfeld was built to plans by Werner March in 1934-1936 for the 11th Olympic Games and included several older buildings from the Deutsches Sportforum. Various sport facilities with the Olympiastadion at their centre extend over 130 hectares. The ensemble is a unique testimony to the architectural and sculptural

230 m messen. Das 12 m tief eingesenkte Spielfeld ist umsäumt von einem Zuschauerring mit ursprünglich 100.000 (heute 76.000) Sitzplätzen. Der schmucklos gestaltete Umgang mit Flammenschalen hinter den Pfeilern liegt am oberen Rand der Zuschauerreihen.

77 Blick vom Marathontor des Olympiastadions in westliche Richtung zum Glockenturm. Die etwa 6 m hohe Muschelkalksteinfigur des Rosseführers von Joseph Wackerle im Vordergrund ist eines der zahlreichen Werke verschiedener Bildhauer, die auf dem Gelände zu finden sind. An der Westseite des Stadions öffnet sich das Marathontor zum Maifeld, einem großen Festplatz und Aufmarschgelände, überragt vom 70 m hohen Glockenturm, der die Olympiaglocke trägt. Der Turm wurde nach dem II. Weltkrieg gesprengt, 1962 aber neu errichtet.

78 Blick vom Dach des Postmuseums, Ecke Mauer-/Leipziger Straße, in nordöstliche Richtung. Im Vordergrund auf der Museumsbalustrade eine allegorische Sandsteinfigur, nach der Zerstörung im II. Weltkrieg neugeschaffen; rechts die Gontard'sche Kuppel des Deutschen Domes am Gendarmenmarkt, dahinter der 368 m hohe, 1965-1969 errichtete Fernsehturm in der Nähe des Alexanderplatzes.

79 Im Nikolaiviertel (von links nach rechts): Die Liebfrauenkapelle der Nikolaikirche, 1452 gestiftet, mit spätgotischem Staffelgiebel; der Nikolaikirchplatz, im Hintergrund der Kuppelturm des ehemaligen Stadthauses, 1902-1911 durch Ludwig Hoffmann errichtet; das Knoblauchhaus, im Kern Barockbau, die Fassade Anfang des 19. Jahrhunderts klassizistisch umgestaltet, heute Museum zur Geschichte der Familie Knoblauch und Teil der Stiftung Stadtmuseum Berlin; die Poststraße, im Hintergrund der Erweiterungsbau der ehemaligen Reichsmünze am Molkenmarkt, 1935-1939 errichtet.

80 Die Eiergasse verläuft hinter dem Chor der Nikolaikirche. Die Bürgerhäuser in unmittelbarer Nachbarschaft Berlins ältestem Sakralbau wurden 1980-1987 nach historischen Vorbildern des 18. und 19. Jahrhunderts neuerrichtet. Die Gesamtgestaltung des Nikolaiviertels erfolgte als DDR-Renommierprojekt anläßlich der 750-Jahrfeier Berlins im Jahre 1987 nach Plänen von Günther Stahn.

81 Blick in das südliche Seitenschiff der Nikolaikirche. St. Nikolai wurde um 1230 als Feldsteinbau begonnen, der vermutlich eine Holzkapelle als Vorgänger hatte, im 14. Jahrhundert als spätgotischer Backsteinbau mit Hallenumgangschor erneuert. Im II. Weltkrieg schwer beschädigt, wurde die Kirche 1981-1987 wiederaufgebaut. Seit der Wiedereröffnung 1987 werden in Berlins ältestem erhaltenen Gebäude stadthistorische Ausstellungen gezeigt und Konzerte veranstaltet. Seit 1995 gehört die Kirche zur Stiftung Stadtmuseum Berlin.

mand, fut créé en 1934-1936 sur les plans de Werner March pour les XIe Jeux Olympiques. D'innombrables installations sportives entouraient le stade, pièce centrale de ce terrain de 130 ha. L'ensemble est un témoignage majeur – aujourd'hui unique – de l'architecture et de la sculpture de la période nazie.

76 Vue de la galerie du Stade olympique. Le stade, construction en béton armé revêtue de coquillart, dessine une gigantesque forme ovale avec des axes de 300 et 230 m. Le terrain de jeu, d'une dénivellation de 12 m, est cerné de gradins qui comptaient à l'origine 100.000 places (aujourd'hui 76.000). La galerie, sans autre décoration que ses porte-flammes derrière les piliers, cerne le bord supérieur des gradins.

77 Vue vers le clocher à l'ouest du Portail dit du «Marathon» du Stade Olympique. La statue du meneur de chevaux en coquillart, de 6 m de hauteur, visible au premier plan, est de Joseph Wackerle. Elle est l'une des innombrables réalisations de nombreux sculpteurs dont compte ce site. À l'ouest du Stade, le Portail du Marathon s'ouvre sur le Champ de Mai, terrain conçu pour les festivités et défilés, dominé par une tour de 70 m de hauteur qui renferme la cloche olympique. La tour, dynamitée après la deuxième guerre mondiale, a été reconstruite en 1962.

78 Vue nord-est du toit du Musée de la Poste à l'angle des Mauerstraße et Leipziger Straße. Au premier plan, sur la balustrade du musée, une figure allégorique en grès, détruite pendant la 2e guerre mondiale, puis reproduite; à droite le Dôme allemand, sur la place Gendarmenmarkt, avec sa coupole dite de Gontard, et derrière, la tour de télévision d'une hauteur de 368 m, érigée entre 1965 et 1969 près de l'Alexanderplatz.

79 Dans le Nikolaiviertel, avec de gauche à droite: la Liebfrauenkapelle de la Nikolaikirche, fondée en 1452, avec un fronton à degrés de style gothique tardif; la Place de l'église Nicolaï, avec à l'arrière-plan la tour à coupole de l'ancienne Maison de la ville, construite de 1902 à 1911 par Ludwig Hoffmann; la Maison Knoblauch, d'architecture baroque en son centre, avec sa façade transformée dans le style classique au début du 19e siècle, est aujourd'hui Musée de l'histoire de la famille Knoblauch, et dépend de la Fondation des Musées de la ville de Berlin; la Poststraße, avec à l'arrière-plan le bâtiment annexe de la Monnaie (Reichsmünze) sur la place Molkenmarkt, construit en 1935-1939.

80 La ruelle Eiergasse suit la ligne formée par le choeur de la Nikolaikirche. Les habitations environnant le plus vieil édifice religieux de Berlin ont été reconstruites de 1980 à 1987 sur des modèles des 18è et 19è siècles. L'ensemble architectural du Nikolaiviertel, démonstration de prestige de la RDA, a été réalisé selon des plans de Günther Stahn, à l'occasion de la fête anniversaire des 750 ans de Berlin.

81 Vue dans la nef latérale sud de l'église. L'église St. Nikolaï, édifice en pierre commencé aux environs de 1230,

styles of the Third Reich, which are not to be seen anywhere else in such a concentrated form.

76 Looking along the external ambulatory in the Olympiastadion. The stadium forms a huge oval of 300 m by 230 m in reinforced concrete faced with shell limestone. The pitch is sunk 12 m into the ground and is surrounded by a tribune, which in its original form could seat 100,000 spectators (now 76,000). The undecorated ambulatory is placed just above the seats and behind the pillars are shallow bowls in which small fires can be lit.

77 View of the belfry from the Marathontor of the Olympiastadion looking west. The 6-m high limestone sculpture of the horse-tamer by Joseph Wackerle in the foreground is one of numerous works by various sculptors in this area. The west-facing side of the Marathontor (Marathon Gate) opens toward the Maifeld, a large site for festivities and parades. It is dominated by a 70-m high belfry carrying the Olympic Bell. The belfry was blown up after the Second World War and then rebuilt in 1962.

78 View from the roof of the Postmuseum, on the corner of Mauerstraße and Leipziger Straße, looking northeast. On the balustrade of the museum in the foreground is an allegoric limestone sculpture, which was restored after being damaged in the Second World War. On the right, the cupola of the Deutsche Dom by Gontard on Gendarmenplatz is visible, and behind it is the 368-m-high Fernsehturm (Television Tower) erected in 1965-1969 next to Alexanderplatz.

79 In the Nikolaiviertel (left to right): the Liebfrauenkapelle of the Nikolaikirche founded in 1452 with late Gothic crow-stepped gables; Nikolaikirchplatz and in the background the cupola tower of the former Stadthaus, the Knoblauchhaus, built by Ludwig Richter in 1902-1911. The bulk of the building is Baroque but the façade was re-decorated in Classical style at the beginning of the 19th century. It now houses a museum about the Knoblauch family and is part of the Stiftung Stadtmuseum Berlin. The Poststraße is also visible and in the background is the extension to the former Reichsmünze (Imperial Mint) built in 1935-1939 on the Molkenmarkt.

80 The Eiergasse runs behind the choir of the Nikolaikirche. The town houses in the immediate vicinity of the oldest sacred building of Berlin were restored in 1980-1987 and were based on historical models from the 18th and 19th century. The reconstruction project for the Nikolaiviertel was based on plans by Günther Stahn and was a high-profile GDR scheme to mark Berlin's 750th anniversary in 1987.

81 View into the south nave of the Nikolaikirche began as a feldspar construction around 1230 replacing an older wooden chapel. In the 14th century it was reshaped

82 Löwenkopf am Grabdenkmal für General Scharnhorst auf dem Invalidenfriedhof. Karl Friedrich Schinkel entwarf 1824 ein Grabmonument für General Gerhard Johann David von Scharnhorst, der 1813 in Prag gestorben war und 1826 nach Berlin überführt wurde. Das Denkmal wurde 1834 auf dem 1748 angelegten Invalidenfriedhof, einem der historisch bedeutsamsten Begräbnisplätze Berlins, enthüllt. Die Hauptfigur ist auf der Deckplatte der ruhende Löwe, Tapferkeit und Kraft symbolisierend, 1828 nach Modell von Christian Daniel Rauch aus der Bronze von Kanonen gegossen, die in den Befreiungskriegen erobert worden waren.

83 Der Friedhof an der 1713 eingeweihten Sophienkirche mit Grabmälern aus dem 18. und 19. Jahrhundert ist – neben dem an der Parochialkirche – der einzige noch als Kirchhof erkennbare Begräbnisplatz der Berliner Innenstadt. Im Vordergrund sieht man das Grabmal für den 1832 gestorbenen Musiker und Goethe-Freund Carl Friedrich Zelter, der als Mauergeselle am Bau der Sophienkirche beteiligt war. Den Granitobelisken setzte 1883 die Berliner Singakademie, die Zelter ab 1800 geleitet hatte.

84 | 85 Der Jüdische Friedhof an der Schönhauser Allee wurde nach Plänen von Stadtbaurat Friedrich Wilhelm Langerhans angelegt und 1827 eröffnet. Das Gesamtbild der dichtbelegten Grabfelder wird bestimmt durch schlichte Sandsteinstelen des frühen 19. Jahrhunderts. Bis 1880 wurden auf dem 5 ha großen Areal 22.500 Einzelgräber und 750 Erbbegräbnisse angelegt; 1942 fanden die letzten Beerdigungen statt. Zu den bekanntesten Persönlichkeiten, die hier ruhen, gehören der Komponist Giacomo Meyerbeer und der Maler Max Liebermann.

86 Das sogenannte National-Denkmal für den Reichskanzler Otto von Bismarck hat Reinhold Begas 1898-1901 geschaffen. Im Jahre 1938 wurde es, ebenso wie die Siegessäule, vom ursprünglichen Standort vor dem Reichstagsgebäude, zum Großen Stern im Tiergarten versetzt. Dabei wurde die umfangreiche Anlage erheblich reduziert, u.a. um zwei Brunnenbassins. Von den vier bronzenen Sockelfiguren sind auf dem Bild zwei zu sehen: Siegfried als Schmied des Reichsschwertes und die Staatsweisheit auf einer Sphinx. Die 67 m hohe Siegessäule (im Hintergrund) wurde 1873 von Johann Heinrich Strack als Denkmal für die Einigungskriege, die zur Reichsgründung führten, errichtet.

87 Der Tiergarten, mit rund 230 ha Fläche die größte innerstädtische Parkanlage, wurde im Laufe des 18. bis 20. Jahrhunderts jeweils im Zeitgeschmack gestaltet, ohne dabei seinen Charakter als Naturpark zu verlieren. Entscheidend geprägt wurde er im 2. Viertel des 19. Jahrhunderts durch den berühmten Landschaftsgestalter Peter Joseph Lenné. Nach schweren Kriegsschäden und Abholzung erfolgte ab 1949 die etappen-

probablement sur l'emplacement d'une chapelle en bois, fut transformé au 14è siècle en un bâtiment de briques de style gothique tardif, incluant un choeur avec déambulatoire. Très endommagée lors de la 2e guerre mondiale, l'église fut reconstruite de 1981 à 1987. Depuis sa réouverture en 1987, le plus vieil édifice de Berlin propose des concerts et des expositions sur l'histoire de la ville. L'église appartient depuis 1995 à la Fondation des Musées de la ville de Berlin.

82 Tête de lion de la sépulture de Scharnhorst au cimetière des Invalides. Karl Friedrich Schinkel ébaucha en 1824 un projet de monument funéraire pour le Général Gerhard Johann David von Scharnhorst, mort à Prague en 1813, et dont le corps fut ramené à Berlin en 1826. Le monument fut inauguré en 1834 dans le cimetière des Invalides, l'un des plus prestigieux lieux de sépulture historiques de Berlin, aménagé en 1748. Figure dominante, le lion allongé sur le couvercle, symbole de bravoure et de puissance, a été réalisé en 1828 d'après un modèle de Christian Daniel Rauch, et coulé dans le bronze des canons enlevés à l'ennemi lors des guerres de libération.

83 Le cimetière de l'église Ste Sophie, inauguré en 1713, avec ses tombeaux des 18è et 19è siècles, est le dernier exemple – avec celui de la Parochialkirche – de cimetière d'église dans le centre de Berlin. Au premier plan, on peut voir le tombeau du musicien et ami de Goethe, Carl Friedrich Zelter, mort en 1832, qui prit part à la construction de l'église Ste Sophie alors qu'il était encore compagnon maçon. L'obélisque de granit est un hommage dédié en 1883 par l'Académie de Chant à Zelter, lequel en avait été le directeur à partir de 1800.

84 | 85 Le cimetière juif de la Schönhauser Allee fut aménagé d'après les plans du Conseiller à la construction Friedrich Wilhelm Langerhans, et inauguré en 1827. L'aspect d'ensemble des différentes divisions, très densément occupées, est caractérisé par de sobres stèles en grès du 19è siècle. Jusqu'à 1880, cette superficie de 5 ha a accueilli 22.500 tombes individuelles, et 750 tombeaux de famille; les dernières inhumations ont eu lieu en 1942. Le compositeur Giacomo Meyerbeer et le peintre Max Liebermann comptent parmi les plus célèbres personnalités qui reposent ici.

86 Le Monument National, dédié au Chancelier d'État Otto von Bismarck, a été conçu par Reinhold Begas entre 1898 et 1901. En 1938, il fut transféré comme la Colonne de la Victoire (Siegessäule), de son emplacement d'origine devant le bâtiment du Reichstag, sur la place «Großer Stern» dans le Tiergarten. Le vaste ensemble qui le composait fut alors réduit, et notamment amputé de deux fontaines à bassin. Deux des quatre figures de bronze du socle sont visibles sur la photo: Siegfried en forgeron de l'épée impériale, et la Sagesse de l'état assise sur un sphinx. La colonne de la Victoire (à l'arrière-plan), d'une hauteur de 67 m, a été érigée en 1873 par Johann Heinrich Strack pour commémorer les Guerres d'Union, qui conduisirent à la fondation de l'Empire.

as a Late Gothic brick building with a deambulatory around the hall-choir. The church, which was severely damaged in the Second World War, was reconstructed in 1981-1987 and is the oldest surviving edifice in Berlin. Since it was reopened in 1987, concerts and exhibitions have been held here. Since 1995 the church has been part of the Stiftung Stadtmuseum Berlin.

82 Head of a lion from Scharnhorst's ornamental tomb in the Invalidenfriedhof. General Gerhard Johann David Scharnhorst died in Prague in 1813 and was re-buried in Berlin in 1926. The monument was designed by Karl Friedrich Schinkel in 1824. It was unveiled in 1834 in one of the most significant historical cemeteries in Berlin, the Invalidenfriedhof, which was laid out in 1748. The main sculpture of the monument is the resting lion on the top panel, symbolising courage and power. It was designed by Christian Daniel Rauch in 1828 and cast in the bronze of cannons captured in the Wars of Liberation.

83 The Sophienkirche was consecrated in 1713, and its churchyard, with tombs from the 18th and 19th century, is the only burial site in the city centre of Berlin that is still recognisable as such, apart from that alongside the Parochialkirche. The tomb of Carl Friedrich Zelter, who died in 1832, is visible in the foreground. The musician, who was also a friend of Goethe, was involved in the construction of the Sophienkirche as a mason apprentice. The granite obelisks were set up in 1883 by the Berliner Singakademie (Choral Academy), which was directed by Zelter after 1800.

84 | 85 The Jewish cemetery in Schönhauser Allee was opened in 1827 and was laid out by Chief Municipal Architect, Friedrich Wilhelm Langerhans. The overall impression is of dense rows of graves, dominated by simple sandstone steles from the early 19th century. By 1880 there were 22,500 individual graves and 750 family plots within the 5 hectares of this cemetery. The famous personalities buried here include the composer Giacomo Meyerbeer and the painter Max Liebermann.

86 The so-called National Monument to Imperial Chancellor Otto von Bismarck was created by Reinhold Begas in 1898-1901. In 1938 the monument and the Siegessäule (Column of Victory) were moved from their original location in front of the Reichstag to Großer Stern in the Tiergarten park. The extensive complex was considerably reduced, for example by removing two fountain basins. Two of the four bronze statues on the pedestal are depicted in the photograph: Siegfried forging the imperial sword and state wisdom on a sphinx. The 67-m-high Siegessäule seen in the background was erected in 1873 by Johann Heinrich Strack to commemorate the Wars of Unification, which led to the founding of the Empire.

87 The Tiergarten, which extends over 230 hectares, is the largest park in the city centre and was repeatedly

weise Wiederherstellung. Das nahe der Rousseauinsel stehende Marmordenkmal für den 1851 in Berlin verstorbenen Komponisten Albert Lortzing schuf Gustav Eberlein 1906.

88 Portale zur Gedenkhalle der Kaiser-Wilhelm-Gedächtnis-Kirche. Der monumentale Sakralbau mit ursprünglich 113 m hohem Hauptturm wurde 1891-1895 nach Entwürfen von Franz Heinrich Schwechten in neoromanischem Stil auf dem heutigen Breitscheidplatz errichtet. Nach schwerer Kriegsbeschädigung erfolgten 1957-1963 ein Teilabriß und ein Neubau unter Einbeziehung der Westturmruine nach Plänen von Egon Eiermann. Die markante nunmehr 63 m hohe Westturmruine galt als Wahrzeichen West-Berlins und seiner Nachkriegszeit. Die Gedächtnishalle mit Ausstellung zur Geschichte der Kirche wurde 1987 wiedereröffnet.

89 Ruine der Franziskaner-Klosterkirche zwischen Litten- und Klosterstraße. Der Konvent der Franziskanermönche ist am nordöstlichen Berliner Altstadtkern seit 1249 nachweisbar. Die im 13. Jahrhundert errichtete dreischiffige Backsteinbasilika wurde 1945 schwer beschädigt. Heute dient die gesicherte Ruine gelegentlich als Veranstaltungsort. Die Klosterkirche ist das älteste in seiner ursprünglich frühgotischen Gestalt erhaltene Gebäude der Stadt. Das berühmtgewordene benachbarte, nach der Klostersäkularisierung 1574 gegründete »Gymnasium zum Grauen Kloster« wurde nach Kriegszerstörung abgerissen.

90 Der umfangreiche ehemalige AEG-Gebäudekomplex mit Hochspannungsfabrik, Kleinmotorenwerk und Montagehalle in Wedding, südlich des Humboldthaines, zwischen Brunnen-, Volta-, Hussitenstraße und Gustav-Meyer-Allee, entstand im wesentlichen 1909-1913 nach Plänen von Peter Behrens. Die mit blauroten Klinkern verkleideten Stahlbetonkonstruktionen bilden einen Berliner Industriekomplex von historischer Bedeutung. Auf dem Bild ist die ehemalige Kleinmotorenfabrik, 1911 an der Voltastraße errichtet, zu sehen.

91 Blick zum Oberlicht der Haupthalle im Haus des Rundfunks an der Charlottenburger Masurenallee. Das markante Gebäude wurde als erstes Funkhaus in Deutschland 1929-1930 nach Entwürfen von Hans Poelzig errichtet. Die fünfgeschossige große Treppenhalle mit ihren offenen Galerien und zwei charakteristischen Hängeleuchten wurde 1987 in ihrer ursprünglichen Gestalt wiederhergestellt. Das Gebäude, seit 1957 Sitz des Sender Freies Berlin, ist mit seiner 150 m langen, mit schwarzblauen Klinkern verblendeten Hauptfassade ein wichtiges Baudenkmal der Moderne in Berlin.

92 Blick in den Hof des Bewag-Umspannwerkes am Kreuzberger Paul-Lincke-Ufer. Der Gebäudekomplex wurde 1925/26 nach Plänen von Hans Heinrich Müller

87 Le Tiergarten, avec une superficie totale de près de 230 ha le plus grand parc en centre-ville, fut aménagé du 18è au 20è siècle dans les différents styles au goût du jour, sans perdre néanmoins son caractère de parc naturel. Dans le deuxième quart du 19è siècle, il subit fortement l'empreinte du célèbre paysagiste Peter Joseph Lenné. Après les lourds dommages de guerre, et le déboisement qui suivit, il fut reconstitué par étapes à partir de 1949. À proximité de l'Île Rousseau se trouve le monument en marbre créé par Gustav Eberlein en 1906, en hommage au compositeur Albert Lortzing, mort à Berlin en 1851.

88 Portails de la halle du souvenir dans la Kaiser-Wilhelm-Gedächtnis-Kirche (Église à la mémoire de l'Empereur Guillaume). Ce monumental édifice sacré, doté d'un clocher de 113 m de hauteur à l'origine, se trouve sur l'actuelle Breitscheidplatz. Il fut construit entre 1891 et 1895 sur des plans de Franz Heinrich Schwechten dans un style néo-roman. Entre 1957 et 1963 furent entrepris des travaux qui contraignirent à une démolition partielle suite aux dommages de guerre, et à une reconstruction intégrant la ruine de la tour ouest, sur les plans de Egon Eiermann. Cette impressionnante ruine de clocher, d'une hauteur actuelle de 63 m, fut longtemps l'emblème de Berlin-ouest et de la période d'après-guerre. La salle du souvenir, réouverte en 1987, abrite une exposition sur l'histoire de l'église.

89 Ruine de l'église du Cloître des franciscains entre les rues Littenstraße et Klosterstraße. Le couvent des moines franciscains est mentionné depuis 1249 dans la partie nord-est de la vieille ville. La basilique à trois nefs en pierres de grès, construite au 13è siècle, fut lourdement endommagée en 1945. La ruine, aujourd'hui consolidée, accueille de temps à autre divers spectacles. L'église du cloître est le plus ancien bâtiment de la ville conservé dans sa forme gothique précoce d'origine. Le «Lycée du Cloître gris» voisin, fondé en 1574 et devenu célèbre après la sécularisation du couvent, a été rasé après la destruction subie pendant la guerre.

90 Le vaste complexe des anciens bâtiments de AEG, avec l'usine de réseau haute tension, l'atelier des petits moteurs, et la halle de montage, situé à Wedding au sud du parc Humboldthain, entre Brunnen-, Volta-, Hussitenstraße et Gustav-Meyert-Allee, a été construit pour l'essentiel entre 1909 et 1913, selon les plans de Peter Behrens. Les constructions en béton armé recouvert de briques bleu-rouge forment un ensemble industriel berlinois de valeur historique. La photo représente l'ancienne usine des petits moteurs, construite en 1911 sur la Voltastraße.

91 Grand éclairage de la halle principale de la Maison de la Radio (Haus des Rundfunks) dans la Masurenallee à Charlottenburg. Ce bâtiment remarquable, la première maison de radiodiffusion en Allemagne, fut érigé en 1929-1930 d'après une maquette de Hans Poelzig. Le hall du grand escalier de cinq étages, avec ses galeries ouver-

remodelled in the 18th to 20th century to reflect the taste of various periods, although it continued to display a fairly natural and unadorned style. It was decisively shaped in the second quarter of the 19th century by the famous landscape architect, Peter Joseph Lenné. It suffered severe damage in the Second World War and many of its trees were felled. From 1949 on it was restored section by section. Near the Rousseauinsel stands the 1906 marble monument by Gustav Eberlein to the composer, Albert Lortzing, who died in Berlin in 1851.

88 Portals leading to the memorial hall of the Kaiser-Wilhelm-Gedächtnis-Kirche. The monumental neo-Romanesque building with its main tower, originally 113-m-high, was erected in 1891-1895 to plans by Franz Heinrich Schwechten on what is now Breitscheidplatz. In 1957-1963 the church, which was severely damaged in the Second World War, was partly demolished. A new building by Egon Eiermann was added to the ruin of the remaining west tower. The 63-m ruin of the west tower was a familiar landmark in post-war West Berlin. The Memorial Hall with an exhibition on the history of the church was re-opened in 1987.

89 Ruin of the Franciscan monastery church between Littenstraße and Klosterstraße. Records indicate the monastery of the Franciscan monks in the north-east of Berlin's old city centre as early as 1249. The three-naved brick basilica, constructed in the 13th century, was severely damaged in 1945. Nowadays the ruin, which has been made safe for use, occasionally hosts various events. The monastery church is the oldest building in the city preserved in its original Early Gothic form. The adjacent renowned »Gymnasium zum Grauen Kloster« was established in 1574 when the monastery was converted to secular uses and was torn down after being destroyed in the war.

90 The extensive complex of former AEG buildings in Wedding, south of Humboldthain between Brunnen-, Volta-, Hussitenstraße and Gustav-Meyer-Allee, was built mainly from 1909 to 1913 to plans by Peter Behrens. It includes a factory producing high voltage equipment, a small-power motor unit and an assembly area. The reinforced concrete structures clad in blue-red clinker constitute a nexus of industrial buildings typical of Berlin and of great historic significance. The former small-power motor unit, erected in 1911 in Voltastraße, is visible on this photograph.

91 View of the skylight in the central hall of the Haus des Rundfunks in Masurenallee in Charlottenburg. The design for this striking building was drawn up by Hans Poelzig and when the building was constructed in 1929-1930 it was the first radio station building in Germany. The stairwell runs over five stories and was endowed once again with its original form in 1987, including open galleries and two characteristic hang-

errichtet, der in den 20er Jahren in verschiedenen Berliner Bezirken für die Bewag baute. Dieses Umspannwerk für den Südosten Berlins entstand als monumentaler Stahlskelettbau mit Eisenklinkerverblendung in den schmucklosen Formen des sogenannten »Neuen Bauens«.

93 Verbindungsbrücke des ehemaligen Gebäudekomplexes der Deutschen Bank über die Französische Straße. Der repräsentative Bankensitz im Neorenaissancestil zwischen Behren-, Mauer-, Jäger- und Glinkastraße wurde in mehreren Abschnitten zwischen 1882 und 1908 nach Plänen von Wilhelm Martens errichtet. Die Atlanten unterhalb der Straßenüberführung symbolisieren die vier Elemente, auf dem Bild im Vordergrund Feuer, dahinter Erde sichtbar.

94 In der Häuserflucht der Schönhauser Allee, Bezirk Prenzlauer Berg, stehen Turm und Gemeindehaus der evangelischen Segenskirche, 1905-1908 nach Entwürfen von August Georg Dinklage, Ernst Paulus und Olaf Lilloe als Backsteinbauten errichtet. Eine Durchfahrt führt von der Straße über einen Innenhof zur eigentlichen Kirche in italienischen Renaissanceformen. Die Sitzfiguren der vier Evangelisten über den Eingängen sind Sandsteinarbeiten des Bildhauers F. Schiedler.

95 Gebäudeteil des früheren Stettiner Bahnhofes an der Invalidenstraße. 1842 wurde nördlich des Stadtkerns ein Bahnhof als Ausgangspunkt der Eisenbahnstrecke nach Stettin eröffnet. 1874-1876 folgte der Neubau eines repräsentativen fünfgleisigen Kopfbahnhofes nach Entwürfen von Theodor Stein. 1950 in Nordbahnhof umbenannt, wurde er 1952 für den Personenverkehr und 1961 auch für den Güterverkehr endgültig stillgelegt. Die Bahnhofsgebäude ließ man – bis auf wenige Reste – 1962-1965 abreißen.

96 | 97 Blick in die Haupttreppenhalle im Gebäude des ehemaligen Preußischen Abgeordnetenhauses. Der repräsentative Bau im Neorenaissancestil an der heutigen Niederkirchnerstraße 5 wurde 1892-1897 nach Entwürfen von Friedrich Schulze errichtet. Ab 1991 erfolgte ein Um- und Rückbau des Gebäudes auf quadratischem Grundriß mit ebenfalls quadratischem Plenarsaal für das Abgeordnetenhaus von Berlin, das hier seit 1993 seinen Sitz hat. Es bildet zusammen mit dem ehemaligen, ebenfalls unter Friedrich Schulze errichteten Preußischen Herrenhaus an der Leipziger Straße – dem künftigen Sitz des Deutschen Bundesrates – einen Komplex.

98 Blick durch das Straßenportal an der Kreuzberger Yorckstraße 85 in Riehmers Hofgarten. Um mehrere begrünte Innenhöfe gruppieren sich 24 Gebäude mit heute insgesamt 270 Wohnungen. Der eindrucksvolle Wohnkomplex wurde 1881-1892 nach Plänen des Maurermeisters Wilhelm Riehmer und des Architekten Otto Moesk im Neorenaissancestil errichtet. Die zum »geschützten Baubereich« erklärte Anlage zwi-

tes et ses deux lustres caractéristiques, a été reconstruit en 1987 dans sa forme originale. Le bâtiment, siège de la SFB (Sender Freies Berlin) depuis 1957, avec sa façade principale de 150 m de longueur, revêtue de briques vernissées bleu-noir, est un important témoignage de l'architecture moderne à Berlin.

92 Vue dans la cour de la station de transformation de la Bewag sur la Paul-Lincke-Ufer de Kreuzberg. Cet ensemble de bâtiments, réalisé en 1925/26, est dû à l'architecte Hans Heinrich Müller, qui construisit pour la Bewag dans différents quartiers de Berlin durant les années 20. Cette station de transformation pour la région sud-est de Berlin est une monumentale structure d'acier couverte de briques vernissées ferrugineuses, de forme très sobre et dénuée de tout ornement, dans le style de ce qui fut nommé le «Neues Bauen».

93 Ponts de liaison de l'ancien complexe architectural de la Deutsche Bank au-dessus de la Französische Straße. Le siège représentatif de cette banque, de style néo-renaissance, situé entre les rues Behrens-, Mauer-, Jäger- et Glinkastraße, a été réalisé en plusieurs étapes entre 1882 et 1908, sur des plans de Wilhelm Martens. Les atlas qui supportent l'enjambement au-dessus de la rue symbolisent les quatre éléments; sur la photo sont visibles au premier plan le feu, derrière la terre.

94 Dans la ligne de fuite des immeubles de la Schönhauser Allee du quartier Prenzlauer Berg, on découvre la tour et la maison paroissiale de l'église évangélique Segenskirche, bâtiments en brique édifiés entre 1905 et 1908 selon des plans de August Georg Dinklage, Ernst Paulus et Olaf Lilloe. Un porche conduit de la rue vers une cour intérieure, où se trouve l'église inspirée de la Renaissance italienne. Les figures assises des quatre évangélistes au-dessus des entrées sont des œuvres en pierre de grès du sculpteur F. Schiedler.

95 Bâtiments de l'ancienne gare Stettiner Bahnhof dans la Invalidenstraße. Située au nord du centre berlinois, elle fut ouverte en 1842 comme point de départ de la ligne ferroviaire Berlin-Stettin. L'ensemble fut poursuivi de 1874 à 1876 par la construction d'une nouvelle et imposante gare de tête à cinq voies, sur les plans de Theodor Stein. Rebaptisée Nordbahnhof en 1950, elle fut définitivement fermée à la circulation des passagers en 1952, puis au trafic des marchandises en 1961. Les halls de gare ont été pour la plupart détruits – à l'exception de quelques éléments – entre 1962 et 1965.

96 | 97 Vue dans le hall de l'escalier principal de l'ancienne Chambre des Députés de Prusse. Ce bâtiment représentatif du style néo-renaissance, situé dans l'actuelle Niederkirchnerstraße 5, fut construit de 1892 à 1897 d'après les plans de Friedrich Schulze. À partir de 1991, on entreprit une reconstruction et transformation du bâtiment sur un plan carré, avec une salle plénière également carrée destinée à la Chambre des Députés de Berlin, qui siège ici depuis 1993. Elle compose un ensemble

ing light fittings. The building has been the headquarters of the radio station Sender Freies Berlin since 1957 and, with its 150-m-long main façade faced in blue-black clinker, is an important instance of modernist architecture in Berlin.

92 View of the courtyard of the BEWAG substation on Paul-Lincke-Ufer in Kreuzberg. This ensemble of buildings was constructed in 1925/26 to plans by Hans Heinrich Müller, who built for BEWAG in various districts of Berlin in the twenties. This substation for the south-east of Berlin is a monumental steel framed structure with iron clinker cladding, employing the simple, uncluttered forms of the so-called »New Way of Building«.

93 Bridge running across Französische Straße linking the group of buildings that formerly housed the Deutsche Bank. Wilhelm Martens drew up the plans for the impressive neo-Renaissance bank headquarters set between Behren-, Jäger-, Mauer- and Glinkastraße. It was constructed between 1882 and 1908 in several phases. The atlas figures beneath this walkway symbolise the four elements. The photo depicts Fire in the foreground with Earth visible behind it.

94 The tower and community centre of the Protestant Segenskirche stand in a row of houses along Schönhauser Allee in the Prenzlauer Berg district. These were designed by August Georg Dinklage, Ernst Paulus and Olaf Lilloe and built from 1905 to 1908 in brick. The street entrance leads to the Italian Renaissance style church via an inner courtyard. The seated figures of the four Evangelists over the entrances are sandstone pieces by the sculptor F. Schiedler.

95 The buildings which formerly housed the Stettiner Bahnhof in Invalidenstraße. In 1842 a station was opened to the north of the city centre as the point of departure for the stretch of railway leading to Stettin. Theodor Stein drew up the plans for the new imposing terminus station with five rail tracks, which was erected in 1874-1876. In 1950 it was renamed Nordbahnhof and subsequently taken out of operation for passenger transport in 1952 and then for freight in 1961. In 1962-1965 the station buildings, with the exception of a few small segments, were demolished.

96 | 97 View of the hall containing the main staircase in the building that formerly held the Prussian House of Deputies. This imposing neo-Renaissance structure, based on a design by Friedrich Schulze was built in 1892-1897 in what is now Niederkirchnerstraße 5. In 1991 a conversion of the building began, returning it to its original format. This encompassed a square ground plan with a square plenary hall for the Berlin House of Deputies, which has had its seat here since 1993. It is part of a complex of buildings that includes another edifice built to plans by Friedrich Schulze, the former Preußisches Herrenhaus (Upper Chamber

schen Großbeeren-, Hagelberger- und Yorckstraße wurde 1983/84 restauriert.

99 Das Gebäude der heutigen Diskothek »Metropol« wurde 1906 nach Plänen von Albert Fröhlich und Otto Rehnig als »Neues Schauspielhaus« am Nollendorfplatz errichtet. Die reiche antikisierende Bauplastik von Hermann Feuerhahn belebt die in Jugendstilformen gestaltete Fassade, die 1992 teilweise wiederhergestellt wurde. In dem Hause, das bald »Theater am Nollendorfplatz« hieß, hat Erwin Piscator zwischen 1927 und 1931 aufsehenerregende Inszenierungen gezeigt.

100 Hauptgebäude des ehemaligen Hamburger Bahnhofes an der Invalidenstraße. Das in spätklassizistischem Stil durch Friedrich Neuhaus und Ferdinand Wilhelm Holz 1845-1847 errichtete Gebäude wurde bereits 1884 stillgelegt. Ab 1904 war es Verkehrs- und Baumuseum, das 1911-1915 zwei Flügelbauten erhielt. 1993-1996 erfolgte nach Plänen von Josef Paul Kleihues der erste Abschnitt des Umbaus zum »Museum für Gegenwart« mit 20.000 qm Ausstellungsfläche im Auftrag der Staatlichen Museen Preußischer Kulturbesitz. Damit wurde eines der ältesten erhaltenen deutschen Bahnhofsgebäude zu einem attraktiven Ausstellungsort.

101 Eingangsfront der St. Hedwigs-Kathedrale zum Opernplatz (heute Bebelplatz), im Hintergrund Fassadenecke des ehemaligen Gebäudes der Dresdner Bank. An der Südseite des Forums Fridericianum wurde als erster katholischer Kirchenbau in Berlin seit der Reformation nach Angaben Friedrichs II. und Plänen von Georg Wenzeslaus von Knobelsdorff und Johann Boumann d.Ä. u.a. die Hedwigskirche errichtet. 1943 brannte der in Anlehnung an das Pantheon in Rom gestaltete Zentralbau aus, 1952-1963 wurde er verändert wiederaufgebaut. Das Bankgebäude im Hintergrund entstand 1887-1889 nach Entwurf von Ludwig Heim im Neorenaissancestil.

102|103 Blick über den ehemaligen Schinkelplatz zum Zeughaus an der Straße Unter den Linden. Im Vordergrund links das Schinkeldenkmal, dahinter die Gartenfront des ehemaligen Kronprinzenpalais. Rechts das Denkmal für den Freiherrn vom Stein, von Hermann Schievelbein entworfen, nach dessen Tod 1867 von Hugo Hagen vollendet, 1875 auf dem Dönhoffplatz enthüllt, 1881 am Ostende der Straße Unter den Linden aufgestellt. Das Zeughaus, einer der bedeutendsten deutschen Barockbauten, wurde 1695-1706 durch Johann Arnold Nering, Martin Grünberg, Andreas Schlüter und Jean de Bodt als Waffenarsenal errichtet. Nach Kriegsbeschädigung wiederhergestellt, diente das Haus 1952-90 der DDR als »Museum für deutsche Geschichte«. Seit 1998 erfolgen Umbau und Erweiterung für das Deutsche Historische Museum als neuem Hausherrn.

104 Südseite der Straße Unter den Linden, im Vordergrund das ehemalige Kronprinzenpalais, dahinterliegend der

architectural avec l'ancienne Chambre des Pairs de Prusse (œuvre du même Friedrich Schulze), futur siège du Conseil Fédéral Allemand, situé sur la Leipziger Straße.

98 Riehmers Hofgarten à travers la porte cochère du N° 85 de la Yorckstraße. 24 bâtiments, comptant aujourd'hui 270 appartements, sont regroupés autour de vertes cours intérieures. Cet impressionnant complexe d'habitation fut construit de 1881 à 1892 sur des plans du Maître maçon Wilhelm Riehmer et de l'architecte Otto Moesk, dans un style néo-renaissance. Cet ensemble, situé entre les rues Großbeeren-, Hagelberger- et Yorckstraße, a été déclaré «zone de construction protégée», et restauré en 1983/84.

99 Le bâtiment de l'actuelle discothèque «Metropol» a été construit en 1906 sur les plans de Albert Fröhlich et Otto Rehnig comme «Nouvelle salle de spectacle» (Neues Schauspielhaus), sur la Place Nollendorf. Le riche décor sculpté de motifs antiques de Hermann Feuerhahn anime cette façade de style art nouveau, qui fut partiellement reconstruite en 1992. C'est dans cet établissement, bientôt baptisé «Theater am Nollendorfplatz», qu'Erwin Piscator présenta ses illustres mises en scène entre 1927 et 1931.

100 Bâtiment principal de l'ancienne gare Hamburger Bahnhof dans la Invalidenstraße. Cet édifice construit de 1845 à 1847 par Friedrich Neuhaus et Ferdinand Wilhelm Holz, dans un style classique tardif, fut désaffecté en 1884 déjà. Transformé en Musée de la circulation et de l'architecture en 1904, il fut agrandi de ses deux ailes latérales entre 1911 et 1915. La première tranche des travaux de conversion en un «Musée de l'art contemporain», d'une superficie de 20.000 m², a été réalisée de 1993 à 1996 d'après des plans de Josef Paul Kleihues sur commande de l'Union des Musées Nationaux (Staatliche Museen Preußischer Kulturbesitz). Cette opération a permis de transformer l'une des plus anciennes gares allemandes en un attractif lieu d'exposition.

101 Portail de façade de la cathédrale Sainte Hedwige sur la Place de l'Opéra (aujourd'hui Bebelplatz), avec en arrière-plan l'angle de la façade de l'ancien bâtiment de la Dresdener Bank. L'église Ste Hedwige, premier édifice religieux catholique de Berlin après la Réforme, fut édifiée du côté sud du Forum Fridericianum, sur les instructions de Frédéric II et les plans de plusieurs architectes, dont Georg Wenzeslaus von Knobelsdorff et Johann Boumann l'Ancien. Détruit par un incendie en 1943, le bâtiment central, inspiré du Panthéon de Rome, fut reconstruit avec des modifications entre 1952 et 1963. L'établissement bancaire visible à l'arrière-plan a été construit entre 1887 et 1889 dans le style néo-renaissance sur un modèle de Ludwig Heim.

102 | 103 L'arsenal (Zeughaus) situé Unter den Linden, depuis l'ancienne Place Schinkel. Au premier plan à gauche, le monument dédié à Schinkel, à l'arrière le jardin de façade de l'ancien Kronprinzenpalais. À droite le monument au Baron vom Stein, conçu par Hermann Schievelbein et achevé après la mort de celui-ci en 1867 par Hugo Hagen,

of the Prussian Diet) in Leipziger Straße, now the seat of the Bundesrat.

98 Looking through the street entrance to Riehmers Hofgarten at Yorckstraße in Kreuzberg. 24 buildings are set around several inner courtyards with gardens and now contain 270 flats. The impressive residential unit is in neo-Renaissance style and was constructed in 1881-1892. The master mason, Wilhelm Riehmer, and the architect, Otto Moesk, designed this project. The whole unit, set between Großbeeren-, Hagelberger- and Yorckstraße has been declared »a protected architectural zone« and was restored in 1983-1984.

99 The building designed by Albert Fröhlich and Otto Rehnig for the »Neues Schauspielhaus« was built in 1906 on Nollendorfplatz and is now the »Metropol« disco. The opulent decorations by Hermann Feuerhahn, reminiscent of forms common in antiquity, enliven the Art Nouveau façade, which was partly restored in 1992. The edifice, which was soon renamed »Theater am Nollendorfplatz«, hosted a number of acclaimed theatre productions by Erwin Piscator between 1927 and 1931.

100 Main building of the former Hamburger Bahnhof in Invalidenstraße. The station was built by Friedrich Neuhaus and Ferdinand Wilhelm Holz in 1845-1847 in Late Classical style but was taken out of operation in 1884. From 1904 on it became the museum of transport and architecture and two wings were added in 1911-1915. Joseph Paul Kleihues drew up the plans for the 1993-1996 conversion of this building to house the »Museum for Contemporary Art«. It boasts a 20,000 m² exhibition area. The conversion project was carried out under the aegis of »Staatliche Museen Preußischer Kulturbesitz« and has transformed one of the oldest German station buildings still standing into an attractive exhibition space.

101 The main façade and entrance to the Hedwigskirche on Opernplatz (now Bebelplatz). In the background a corner of the façade of the former Dresdner Bank building. St. Hedwig's Cathedral on the southern side of the Forum Fridericianum was the first Catholic church to be built in Berlin after the Reformation. Frederick II gave instructions about its design, which was devised by various architects including Georg Wenzeslaus von Knobelsdorff and Johann Boumann the Elder. The central section, which was inspired by the Pantheon in Rome, was destroyed by fire in 1943 and in 1952-1953 a modified version was rebuilt. The neo-Renaissance bank building in the background dates from 1887-1889 and is based on plans by Ludwig Heim.

102 | 103 Looking over the former Schinkelplatz to the Zeughaus on Unter den Linden. In the foreground on the left the monument to Schinkel with behind it the former Kronprinzenpalais, seen from the side facing the garden. On the right the monument to Freiherr von Stein designed by Hermann Schievelbein. After Schievelbein's death

Kopfbau des Prinzessinnenpalais und die Staatsoper Unter den Linden. Der Ursprungsbau des Kronprinzenpalais aus dem 17. Jahrhundert wurde 1732/33 durch Philipp Gerlach barock umgebaut und 1856/57 durch Johann Heinrich Strack erweitert; nach erheblichen Kriegszerstörungen 1968/69 unter Richard Paulick leicht verändert wiederaufgebaut. Dem sich anschließenden Prinzessinnenpalais, im Jahr 1733 durch Friedrich Wilhelm Diterichs errichtet, fügte Heinrich Gentz 1810/11 den klassizistischen Kopfbau an. Das Gebäude wurde nach Kriegszerstörung 1963/64 von Richard Paulick für gastronomische Nutzung wiederhergestellt.

105 Das Schillerdenkmal vor dem Schauspielhaus (heute Konzerthaus Berlin) am Gendarmenmarkt. Das von Reinhold Begas geschaffene Marmordenkmal wurde 1871 enthüllt und stand bis 1935 vor der Freitreppe des Theaters, 1952-1984 im Charlottenburger Lietzenseepark. 1987 wurde das Original wieder am ursprünglichen Ort aufgestellt, im Park verblieb eine Bronzekopie von 1941. Das Schauspielhaus wurde von Karl Friedrich Schinkel 1818-1821 anstelle des 1817 abgebrannten Nationaltheaters von Carl Gotthard Langhans errichtet. Dieses Hauptwerk des deutschen Klassizismus, im 19. und 20. Jahrhundert mehrfach umgebaut, wurde im II. Weltkrieg schwer beschädigt. 1979-1984 erfolgte eine originalgetreue Rekonstruktion des Äußeren, während das Innere in neoklassizistischem Stil völlig neugestaltet wurde. Bekrönt wird der Bau von einer Greifenquadriga mit Apoll nach dem Entwurf von Christian Daniel Rauch.

106 Sockelfigur des Schillerdenkmals auf dem Gendarmenmarkt, im Hintergrund sichtbar das Konzerthaus. An dem ursprünglich von einem Brunnenbassin umgebenen Denkmalspostament sitzen vier Frauengestalten: Lyrik, Drama, Philosophie und Geschichte – im Bild sichtbar – symbolisierend.

107 Deutscher Dom und Schauspielhaus am Gendarmenmarkt. Die 1851 auf den Treppenwangen des Schauspielhauses aufgestellten Bronzegruppen sind Schöpfungen von Friedrich Tieck: musizierende Genien, auf Panther und Löwe reitend. Die Deutsche Friedrichstadtkirche wurde 1701-1708 durch Martin Grünberg und Giovanni Simonetti errichtet, der Kuppelturm wurde, wie beim Pendant, 1780-1785 nach Entwurf von Karl von Gontard hinzugefügt. Im II. Weltkrieg ausgebrannt, wurde das Gebäude bis 1996 wiederhergestellt und für die Ausstellung »Fragen an die deutsche Geschichte« ausgebaut.

108 Blick über den Kupfergraben zum Schinkeldenkmal und zur Friedrichswerderschen Kirche. Von den ursprünglich drei Denkmälern auf dem Schinkelplatz – für Albrecht Thaer, Christian Beuth und Karl Friedrich Schinkel – ist derzeit nur das 1869 von Friedrich Drake für Schinkel geschaffene provisorisch aufgestellt, da ein Neuaufbau der Schinkelschen Bauakademie ge-

fut inauguré en 1875 sur la Place Dönhoff, puis déplacé en 1881 à l'extrémité est de Unter den Linden en 1881. L'arsenal, l'une des œuvres les plus remarquables de l'architecture baroque allemande, fut érigé de 1695 à 1706 par Johann Arnold Nering, Martin Grünberg, Andreas Schlüter et Jean de Bodt. Endommagé pendant la guerre, puis reconstruit, l'édifice fut transformé par la DDR en «Musée de l'histoire allemande» de 1952 à 1990. Le «Musée historique allemand» viendra s'y établir après l'achèvement des travaux de transformation et agrandissement engagés en 1998.

104 Côté sud de l'avenue Unter den Linden, avec au premier plan l'ancien Kronprinzenpalais, à l'arrière le bâtiment de tête du Prinzessinnenpalais et l'Opéra National Unter den Linden. Le Kronprinzenpalais, bâtiment du 17è siècle, fut remanié dans le style baroque en 1732/33 par Philipp Gerlach, agrandi en 1856/57 par Johann Heinrich Strack, puis reconstruit et légèrement modifié en 1968/69 par Richard Paulick, après les sévères dommages encourus pendant la guerre. Le Prinzessinnenpalais voisin, construit en 1733 par Friedrich Wilhelm Diterichs, fut complété par un édifice de façade classique en 1810/11 par Heinrich Gentz. Détruit pendant la guerre, il fut reconstruit en 1963/64 par Richard Paulick pour accueillir un établissement gastronomique.

105 Monument dédié à Schiller devant le théâtre (aujourd'hui Salle de concert de Berlin) de la place Gendarmenmarkt. Ce monument en marbre réalisé par Reinhold Begas a été inauguré en 1871, et se trouvait jusqu'à 1935 devant l'escalier extérieur du théâtre, puis de 1952 à 1984 dans le Parc du lac Lietzensee à Charlottenburg. L'original fut remis à sa place d'origine en 1987, et le Parc reçut une copie en bronze de 1941. La salle de spectacle «Schauspielhaus» fut construite par Karl Friedrich Schinkel de 1818 à 1821 à la place du Théâtre National de Carl Gotthard Langhans, détruit par un incendie en 1817. Cette œuvre majeure du classicisme allemand, modifiée aux 19è et 20è siècles, fut gravement endommagée lors de la seconde guerre mondiale. Une reconstruction fidèle de l'extérieur fut entreprise de 1979 à 1984, tandis que l'intérieur fut complètement remanié dans un style néo-classique. Le bâtiment est couronné d'un quadrige de griffons conduit par Apollon, œuvre de Christian Daniel Rauch.

106 Figure du socle du monument Schiller sur la place du Gendarmenmarkt. À l'arrière-plan se trouve le Salle de concert de Berlin. Sur le piédestal, jadis entouré d'une fontaine à bassin, sont assises quatre figures de femmes symbolisant la poésie, le drame, la philosophie, et l'histoire (visible sur la photo).

107 Le Dôme allemand et le théâtre de la place du Gendarmenmarkt. Les groupes de bronze qui décorent le limon de l'escalier du théâtre depuis 1851 sont des créations de Friedrich Tieck: génies musiciens, chevauchant une panthère et un lion. L'église allemande Friedrichstadtkirche fut construite de 1701 à 1708 par Martin Grünberg et Giovanni Simonetti, la tour de la coupole ajoutée en

in 1867, it was completed by Hugo Hagen and unveiled in 1875 on Dönhoffplatz. In 1881 it was transferred to the eastern end of Unter den Linden. In 1695-1706 Johann Arnold Nering, Martin Grünberg, Andreas Schlüter and Jean de Bodt built the Zeughaus, one of the most important Baroque edifices in Germany, as an armoury. Having suffered damage in the war, it was rebuilt and was used by the GDR from 1952-1990 as the »Museum for German History«. Work has been underway since 1998 to convert and extend it for the Deutsches Historisches Museum, the main central museum addressing the history of Germany, which is now in charge of the building.

104 The southern side of Unter den Linden, with the former Kronprinzenpalais in the foreground. The main segment of the Prinzessinnenpalais is visible behind it, along with the Staatsoper Unter den Linden. The original building of the Kronprinzenpalais from the 17th century was given a Baroque make-over in 1732-1733 by Philipp Gerlach. In 1856-1857 Johann Heinrich Strack added an extension. After suffering considerable damage during the war, it was rebuilt with slight modifications by Richard Paulick in 1968-1969. In 1810-1811 Heinrich Gentz added the Classical central section to the adjoining Prinzessinnenpalais, which was built in 1733 by Friedrich Wilhelm Diterichs. It was destroyed in the war, but Richard Paulick reconstructed the building in 1963-1964 to be used as a restaurant and café.

105 Monument to Schiller in front of the Schauspielhaus, (now Konzerthaus Berlin) on Gendarmenmarkt. The marble monument by Reinhold Begas was unveiled in 1871 and until 1935 it stood in front of the outdoor steps of the theatre. From 1952-1984 it was moved to Lietzenseepark in Charlottenburg. In 1987 the original was returned to its first location and was replaced in the park by a 1941 copy in bronze. The Schauspielhaus was erected by Karl Friedrich Schinkel in 1818-1821 to take the place of Carl Gotthard Langhans' Nationaltheater, which had burned down in 1817. This key work of German Classicism was repeatedly re-shaped in the 19th and 20th century and was severely damaged in the Second World War. In 1979-1984 the exterior was rebuilt as a faithful copy of the original, whereas the interior was completely restyled in neo-Classical garb. The building is crowned by a quadriga of griffons with Apollo designed by Christian Daniel Rauch.

106 Pedestal figure of the monument to Schiller on Gendarmenmarkt with the Konzerthaus in the background. In the photograph four female figures are visible, symbolising Lyricism, Drama, Philosophy and History. They are seated on the base of the monument, which was originally surrounded by the basin of a fountain.

107 Deutscher Dom and Schauspielhaus on Gendarmenmarkt. The bronze groups that have stood on the strings

plant ist. Die Kirche am Werderschen Markt wurde als erster Berliner Backsteinbau in neogotischem Stil 1824-1831 nach Plänen von Schinkel errichtet. Im II. Weltkrieg ausgebrannt, wurde der Bau 1982-1987 wiederhergestellt und dient heute als Schinkelmuseum.

109　Die Alte Nazarethkirche am Weddinger Leopoldplatz wurde 1832-1835 durch Karl Friedrich Schinkel als eine der vier nördlichen Berliner Vorstadtkirchen im Stil einer frühchristlichen Basilika errichtet. Der 1981 restaurierte Backsteinbau wird heute für Kulturveranstaltungen und als Begegnungsstätte genutzt. Der Leopoldplatz wurde zwischen 1881 und 1906 durch den Stadtgartendirektor Hermann Mächtig angelegt, später aber mehrfach umgestaltet.

110　Hauptportal zur Evangelischen Kirche am Hohenzollernplatz in Wilmersdorf. Der teilweise mit ornamentierten Klinkern verkleidete Stahlbetonbau, 1930-1933 von Fritz Höger errichtet, gehört zu den eindrucksvollsten Berliner Kirchen des 20. Jahrhunderts. Höger, ein Hauptvertreter des norddeutschen Backsteinexpressionismus, akzentuierte die Kirche durch einen schlanken, 57 m hoch aufragenden Turm mit Kreuz. Die Schäden des II. Weltkrieges wurden bis 1963 beseitigt, das Innere dabei modern gestaltet.

111　Detail der Freitreppe und der Säulenvorhalle der Nationalgalerie auf der Museumsinsel. Zunächst als Festsaalbau in Form eines korinthischen Tempels mit vorgelagerter Freitreppe geplant, wurde das Museum 1866-1876 von Johann Heinrich Strack nach Entwürfen von Friedrich August Stüler in rotem Sandstein errichtet. Die Personifikationen von Bildhauerei – im Bild – und Malerei am Treppenaufgang sind Werke von Moritz Schulz. Im II. Weltkrieg beschädigt, wurde das Haus bis 1963 wiederhergestellt. Seit 1998 erfolgt eine umfassende Restaurierung der Alten Nationalgalerie, die Kunstwerke vom Ende des 18. bis zum Anfang des 20. Jahrhunderts zeigt.

112　Pergamonmuseum bei Nacht. Die neoklassizistische Dreiflügelanlage des zwischen 1912 und 1930 nach Entwürfen von Alfred Messel errichteten Pergamonmuseums umschließt einen Ehrenhof, dessen abschließende Säulenhalle zum Kupfergraben nicht zur Ausführung kam. In dem Hof sind antike Bronzebildwerke aufgestellt; wie im Bild der sitzende Hermes, eine römische Kopie nach dem Original von Lysipp.

113　Die Lustgartenfront des Alten Museums bei Nacht. Das 1822/23 von Karl Friedrich Schinkel entworfene und 1825-1830 errichtete Haus ist ein Hauptwerk des Berliner Klassizismus und beispielgebend für den Museumsbau des 19. Jahrhunderts gewesen. Die 78 m breite Hauptfront ist in ganzer Breite mit 18 ionischen Säulen zu einer repräsentativen Halle geöffnet. Die bronzenen Reitergruppen an der Freitreppe stammen von August Kiß und Albert Wolff, die rossebändigen-

1780-1785, comme son pendant de l'église française, sur un modèle de Karl von Gontard. Détruit dans un incendie lors de la seconde guerre mondiale, le bâtiment fut reconstruit jusqu'à 1996, et transformé pour recevoir l'exposition «Questions à l'histoire allemande».

108 Vue depuis le Kupfergraben du monument Schinkel et de l'église Friedrichswersche. Des trois monuments qui ornaient originellement la place Schinkel – dédiés à Albrecht Thaer, Christian Beuth et Karl Friedrich Schinkel – seul celui créé en 1869 par Friedrich Drake pour Schinkel est encore provisoirement en place, en raison de la construction annoncée d'une Académie d'architecture Schinkel. L'église de la place Werderscher-Markt fut la première construction berlinoise en brique de style néo-gothique, édifiée de 1824 à 1831 sur les plans de Schinkel. Incendié lors de la 2e guerre mondiale, le bâtiment fut reconstruit entre 1982 et 1987, abritant aujourd'hui le Musée Schinkel.

109 L'ancienne église de Nazareth sur la Place Léopold à Wedding fut construite entre 1832 et 1835 par Karl Friedrich Schinkel, comme l'une des quatre églises de la périphérie nord de Berlin, dans le style des premières basiliques chrétiennes. L'édifice en brique, restauré en 1981, est aujourd'hui utilisé comme lieu de spectacles culturels et de rencontres. La Place Léopold, aménagée entre 1881 et 1906 par le Directeur des Jardins Municipaux Hermann Mächtig, fut ultérieurement modifiée à plusieurs reprises.

110 Portail principal de l'église évangélique de la Place Hohenzollern à Wilmersdorf. Ce bâtiment de béton armé partiellement orné de briques vernissées, construit en 1930-1933 par Fritz Höger, fait partie des plus remarquables églises berlinoises du 20è siècle. Höger, représentant majeur de l'architecture expressionniste en brique de l'Allemagne du nord, accentua la silhouette de l'église par un clocher en flèche de 57 m de hauteur avec sa croix. Les dégâts subis lors de la 2e guerre mondiale ont été réparés jusqu'à 1963, et l'intérieur réaménagé dans un style moderne.

111 Détail de l'escalier extérieur et du portique de la Nationalgalerie dans l'île des musées. D'abord conçu comme Salle des fêtes dans le style d'un temple corinthien, avec son escalier de façade, le Musée fut construit en pierre de grès de 1866 à 1876 par Johann Heinrich Strack, selon les plans de Friedrich August Stüler. Les figures allégoriques représentant la sculpture (cf. photo) et la peinture dans l'escalier sont des œuvres de Moritz Schulz. Endommagé lors de la 2e guerre mondiale, l'édifice fut reconstruit en 1963. En 1998 a été entreprise une profonde restauration de l'ancienne Nationalgalerie, qui abrite des collections d'art de la fin du 18è siècle jusqu'au début du 20è siècle.

112 Le Musée de Pergame de nuit. L'ensemble néo-classique du Musée de Pergame, formé de trois ailes, fut construit entre 1912 et 1930, selon des plans de Alfred Messel. Il inclut une cour d'honneur, dont le portique prévu du

by the steps of the Schauspielhaus since 1851 were created by Friedrich Tieck and depict genies playing music and riding on a panther and a lion. The Deutsche Friedrichstadtkirche was built by Martin Grünberg and Giovanni Simonetti in 1701-1708. Like its counterpart across the square, the domed tower was designed by Karl von Gontard and added in 1780-1785. The church, which suffered extensive damage in World War II, underwent reconstruction work until 1996 and was converted to house the exhibition »Questions to German History«.

108 View over the Kupfergraben towards the monument to Schinkel and the Friedrichswerdersche Kirche. There were originally three monuments on Schinkelplatz, to Albrecht Thaer, Christian Beuth and Karl Friedrich Schinkel. Currently however, only the monument to Schinkel, created by Friedrich Drake in 1869, is temporarily on display, as plans are afoot to rebuild Schinkel's Bauakademie (Academy of Architecture). Schinkel designed the church on Werdescher Markt, constructed in 1824-1831, and it was the first neo-Gothic brick building in Berlin. After suffering fire damage in the Second World War, the building was reconstructed in 1982-1987 and it now houses the Schinkel museum.

109 The Alte Nazarethkirche on Leopoldplatz in Wedding, built in 1832-1835, is one of four churches on the northern outskirts of Berlin by Karl Friedrich Schinkel. Its design draws on the layout of early Christian basilicas. The brick building was restored in 1981 and is now used for cultural events and as a meeting place. Leopoldplatz was laid out between 1881 and 1906 by the municipal director of parks, Hermann Mächtig, but was subsequently repeatedly altered.

110 Main portal of the Protestant church on Hohenzollernplatz in Wilmersdorf. This reinforced concrete construction, parts of which are faced with ornamental clinker, was built in 1930-1933 by Fritz Höger and is amongst the most impressive 20th century churches in Berlin. Höger, one of the chief proponents of northern German Expressionist architecture in brick, gave the church its particular emphasis by incorporating a slender, 57-m-high tower with a cross. The damage caused by the Second World War was repaired by 1963 and in the process the interior was modernised.

111 Detail of the open steps and the portico of the Nationalgalerie on the Museumsinsel. It was initially conceived to house a festive chamber in a design imitating a Corinthian temple with an open flight of steps in front of the building. The museum was designed by Friedrich August Stüler and built by Johann Heinrich Strack in red sandstone in 1866-1876. The figures personifying sculpture – see photo – and painting by the edge of the steps are by Moritz Schulz. After being damaged in the World War II, the building underwent reconstruction work until 1963. A comprehensive restora-

den Dioskuren auf dem Dach schuf Christian Friedrich Tieck 1827/28. Im II. Weltkrieg ausgebrannt, wurde das Museum 1953-1966 wiederhergestellt.

114|115 Blick in den Hörsaal des Alten Anatomiegebäudes, Luisenstraße 56. Das zweigeschossige Haus wurde 1789/90 nach Entwurf von Carl Gotthard Langhans als Anatomisches Theater der 1790 gegründeten Tierarzneischule errichtet. Zentrum des bemerkenswerten frühklassizistischen Baues ist der Kuppelraum des Hörsaales mit amphitheatralisch steil ansteigenden, neogotisch verzierten Sitzreihen. Erhalten sind auch die allegorischen Grisaille-Malereien in der Kuppel von Christian Bernhard Rode.

116 Rechtes Torhaus des Brandenburger Tores, vom Pariser Platz aus gesehen. Das einzige noch existierende Stadttor Berlins wurde durch Carl Gotthard Langhans 1788-1791 in Anlehnung an die Propyläen in Athen errichtet. Nach Abbruch der Stadtmauer 1868 wurden für den Fußgängerverkehr die flankierenden Torhäuser von Johann Heinrich Strack mit offenen Seitenhallen versehen. Im II. Weltkrieg schwer beschädigt, wurde das Tor als erstes bedeutendes Werk des Berliner Klassizismus und eines der bekanntesten Berliner Wahrzeichen 1956/58 wiederhergestellt, nach dem Mauerbau von 1961 Symbol der Teilung und seit 1989 der deutschen Wiedervereinigung.

117 Hauptfront des Schlosses Bellevue zum Tiergarten. Das Gebäude wurde 1785/86 nach Plänen von Philipp Daniel Boumann d. J. für den Prinzen Ferdinand, den jüngsten Bruder Friedrichs des Großen, nach dem Vorbild französischer Barockschlösser als Dreiflügelanlage errichtet. Im II. Weltkrieg schwer beschädigt, erfolgte 1954-1959 eine Wiederherstellung, wobei das Innere fast durchweg modern gestaltet wurde. 1987 erneuter Umbau nach Plänen von Otto Meitinger. Das am Nordostrand des Tiergartens, nahe an der Spree gelegene Schloß ist Amtssitz des Bundespräsidenten, in dessen unmittelbarer Nachbarschaft 1996-1999 das neue Bundespräsidialamt entstand.

118 Das Belvedere im Schloßpark Charlottenburg errichtete Carl Gotthard Langhans 1788 als Teepavillon für König Friedrich Wilhelm II. In dem dreigeschossigen spätbarocken Gebäude mit frühklassizistischer Fassadengliederung am Nordostrand des Parks, nahe der Spree sollen dem Preußenkönig Geistererscheinungen vorgeführt worden sein. Im II. Weltkrieg ausgebrannt, beherbergt der Pavillon seit 1970 eine Sammlung Berliner Porzellans des 18. und 19. Jahrhunderts. Der ab 1697 zunächst in französischem Stil angelegte Park wurde Anfang des 19. Jahrhunderts durch Peter Joseph Lenné teilweise in einen englischen Landschaftsgarten umgewandelt.

119 Reiterdenkmal für den Großen Kurfürsten vor dem Kuppelturm des Schlosses Charlottenburg. Das 1697 von Andreas Schlüter modellierte und 1700 von

côté du Kupfergraben n'a jamais été réalisé. Dans la cour sont exposés des bronzes de l'antiquité, comme la statue d'Hermès assis (cf. photo), copie romaine d'après un original de Lysippe.

113 La façade de l'Ancien Musée sur le Lustgarten. Cet édifice dessiné par Karl Friedrich Schinkel en 1822/23, et réalisé entre 1825 et 1830, est une œuvre majeure du classicisme berlinois, qui servit de référence pour l'architecture de musée au 19è siècle. La partie frontale de 78 m de large, ornée sur toute sa largeur de 18 colonnes ioniques, s'ouvre sur une halle majestueuse. Les groupes de cavaliers de bronze sur l'escalier extérieur sont de August Kiss et Albert Wolff; les dioscures dompteurs de chevaux sur le toit ont été créés par Christian Friedrich Tieck en 1827/28. Le musée a été reconstruit de 1953 à 1966, après avoir brûlé lors de la Deuxième guerre mondiale.

114|115 Amphithéâtre de l'ancien Institut d'anatomie, Luisenstraße 56. L'édifice de deux étages, conçu par Carl Gotthard Langhans comme «Théâtre d'anatomie» de l'école vétérinaire fondée en 1790, fut construit en 1789/90. Avec ses rangées de sièges semblables à ceux d'un amphithéâtre et décorés dans le style néo-gothique, la salle de la coupole occupe la place centrale dans ce bâtiment remarquable de la première période du classicisme. Les peintures allégoriques en grisaille conservées sous la coupole sont de Christian Bernhard Rode.

116 Le porche de droite de la Porte de Brandebourg, vu de la Pariser Platz. La seule porte de la ville de Berlin encore existante fut construite par Carl Gotthans Langhans de 1788 à 1791 sur le modèle des Propylées d'Athènes. Après la démolition du mur d'enceinte de la ville en 1868, on flanqua la Porte de deux porches avec halles ouvertes latérales, conçus par Johann Heinrich Strack pour la circulation piétonne. Sévèrement endommagée pendant la Seconde guerre mondiale, la Porte, première œuvre significative du classicisme berlinois et l'un des plus célèbres emblèmes de la ville, fut reconstruite entre 1956 et 1958. À la construction du mur en 1961, elle devint symbole du partage de la ville, puis de la réunification allemande à partir de 1989.

117 Façade principale du Château de Bellevue dans le Tiergarten. Le bâtiment, déployé en trois ailes, fut construit en 1785/86 d'après des plans de Philipp Daniel Boumann le Jeune, pour le Prince Ferdinand, frère cadet de Frédéric Le Grand, sur le modèle des châteaux baroques français. Sévèrement endommagé lors de la 2e guerre mondiale, il fut reconstruit de 1954 à 1959, avec un aménagement intérieur en majeure partie de facture moderne, et modifié une fois encore en 1987 sur des plans de Otto Meitinger. Ce château, situé en bordure nord-est du Tiergarten sur la rive de la Sprée, est la résidence du Président de la République Fédérale, voisinant le Bureau de la Présidence Fédérale construit de 1996 à 1999.

118 Le Belvédère dans le Parc du château de Charlottenburg, construit par Carl Gotthard Langhans en 1788, était le

tion programme for the Alte Nationalgalerie has been underway since 1998. Works of art from the late 18th to the early 20th century are on display in the museum.

112 Pergamonmuseum at night. The three-winged neo-Classical Pergamon Museum, which was designed by Alfred Messel and built between 1912 and 1930, contains a cour d'honneur. The courtyard was to be closed off by a portico on the side overlooking the Kupfergraben but this was never built. Bronze sculptures from antiquity are displayed in the courtyard, such as the seated figure of Hermes shown in the photograph, which is a Roman copy based on Lysipp's original.

113 The Altes Museum at night seen from the side facing the Lustgarten. This central work of Berlin Classicism was designed by Karl Friedrich Schinkel in 1822-1823 and built in 1825-1830. It served as an example for museum buildings in the 19th century. 18 Ionic columns run across the full 78-metre breadth of the main façade, and open onto an imposing hall. The bronze group of equestrian figures on the open steps are by August Kiß and Albert Wolff. The 1827-1828 Dioscuri group on the roof, shown taming horses, is by Christian Friedrich Tieck. After suffering fire damage in World War II, the museum was rebuilt in 1953-1956.

114|115 View of the lecture theatre of the Altes Anatomiegebäude in Luisenstraße 56. The two-storey edifice, built in 1789-1790, was designed by Carl Gotthard Langhans as the anatomy theatre of the School of Veterinary Medicine, founded in 1790. At the heart of this remarkable Early Classical building lies the domed lecture theatre with its rows of seats rising up as steeply as if they were in an amphitheatre, adorned with neo-Gothic decorations. The allegorical grisaille paintings by Christian Bernhard Rode in the dome have also been preserved.

116 The right gate house of the Brandenburger Tor seen from Pariser Platz. Carl Gotthard Langhans built the only city gate of Berlin still in existence in 1788-1791 as an imitation of the Propylaeum in Athens. After the city fortifications were demolished in 1868, the two flanking gate houses by Johann Heinrich Starck with open lateral halls were added for pedestrians. After suffering severe damage in the Second World War, the gate, which was the first major construction of Berlin Classicism and is one of the most well-known hallmarks of the city, was rebuilt in 1956-1958. After the Berlin Wall was built in 1961 it became a symbol of division; since 1989 it symbolises German unification.

117 The main façade of Bellevue palace. The building was designed by Philipp Daniel Boumann the Younger for Prince Ferdinand, Frederick the Great's youngest brother. It was erected in 1785-1786 and its three-wing plan was modelled on French Baroque palaces. It was rebuilt in 1954-1959 after suffering much damage in

Johann Jacobi in einem Stück in Bronze gegossene Reiterdenkmal stand bis zum II. Weltkrieg auf der Langen Brücke (heute Rathausbrücke). Als eines der bedeutendsten Schöpfungen des deutschen Barocks steht es seit 1952 im Ehrenhof des Schlosses. Dieser Bau wurde 1695-1699 als Gartenschloß errichtet, 1701-1707 durch Johann Friedrich Eosander von Göthe repräsentativ vergrößert und mit 48 m hoher Kuppel geschmückt; bedeutende Erweiterungen erfolgten im Laufe des 18. Jahrhunderts durch Georg Wenzeslaus von Knobelsdorff und Carl Gotthard Langhans. Im II. Weltkrieg schwer beschädigt, ist die Schloßkuppel seit dem Wiederaufbau von einer neugeschaffenen Fortuna bekrönt, ein Werk von Richard Scheibe.

120|121 Am Nordwestende des Tegeler Sees im Bezirk Reinickendorf liegt die Halbinsel Reiherwerder, die erst um die Jahrhundertwende aus zwei natürlichen Inseln entstanden ist und von Ernst von Borsig gekauft wurde. Borsig ließ die von einem Park umgebene Villa 1908-1910 durch Alfred Salinger und Eugen Schmohl im Stil eines Barockschlößchens errichten. Bis 1937 blieb das Anwesen in Familienbesitz, seit 1959 ist es Sitz der Deutschen Stiftung für Internationale Entwicklungen.

122 Malerisch über dem Havelufer liegt die Kirche St. Peter und Paul, 1834-1837 durch Friedrich August Stüler und Albert Dietrich Schadow errichtet. Die Zwiebelkuppel geht auf die Heirat der Prinzessin Charlotte, Tochter Friedrich Wilhelms III., mit Zar Nikolaus I. zurück. St. Peter und Paul ist auch Grabkirche für die Prinzen Karl (gest. 1883) und Friedrich Karl von Preußen (gest. 1885). Der stimmungsvolle Innenraum ist der einzige unzerstört erhaltengebliebene Sakralraum der Schinkelzeit in Berlin.

123 Gartenseite des Schlosses Tegel. Der ursprüngliche Renaissancebau kam 1766 in den Besitz der Familie von Humboldt – daher der Name »Humboldtschlößchen«. Wilhelm von Humboldt, seit 1802 alleiniger Eigentümer, veranlaßte 1820-1824 den Umbau zu einem großzügigen Landhaus im klassizistischen Stil durch Karl Friedrich Schinkel. Die gleichfalls von Schinkel gestalteten Innenräume mit ihrer klassizistischen Ausstattung können besichtigt werden. In dem 1777-1789 angelegten Park befindet sich die 1829 von Schinkel entworfene Grabstätte der Familie Humboldt.

124|125 Blick vom Luisenhain auf die Köpenicker Altstadt. Der Siedlungskern des im 13. Jahrhundert gegründeten Köpenicks liegt auf einer Insel im Zusammenfluß von Spree und Dahme, letztere im Bild links sichtbar. Die Silhouette der bis 1920 selbständigen Stadt wird bestimmt durch den 54 m hohen markanten Turm des Rathauses, das 1901-1904 im Stil der norddeutschen Backsteingotik nach Entwürfen von Hans Schütte durch Hugo Kinzer errichtet und 1926/27 sowie

Pavillon à thé du Roi Frédéric Guillaume II. Dans cet édifice de trois étages de style baroque tardif, avec son plan de façade de style classique précoce, situé en bordure nord-est du parc, non loin de la Sprée, le Roi de Prusse aurait jadis assisté à des séances de spiritisme. Détruit par le feu lors de la seconde guerre mondiale, le pavillon abrite depuis 1970 une collection de porcelaines berlinoises des 18e et 19e siècles. Le parc, d'abord conçu dans un style français en 1697, fut partiellement transformé en jardin paysager anglais au début du 19è siècle par Peter Joseph Lenné.

119 Statue équestre du Grand Duc devant la tour de la coupole du Château de Charlottenburg. Ce monument équestre modelé en 1697 par Andreas Schlüter et coulé en bronze d'une seule pièce en 1700 par Johann Jacobi, se trouvait jusqu'à la deuxième guerre mondiale sur le Langen Brücke (aujourd'hui Pont de la mairie/Rathausbrücke). Création majeure de l'art baroque allemand, il a été transporté en 1952 dans la cour d'honneur du Château. Construit de 1695 à 1699 comme lieu de villégiature, le bâtiment fut majestueusement agrandi de 1701 à 1707 par Johann Friedrich Eosander von Göthe, et orné d'une coupole de 48 m de haut; d'autres agrandissements importants sous les directions de Georg Wenzeslaus von Knobelsdorff et Carl Gotthard Langhans se succédèrent au fil du 18è siècle. Très endommagée lors de la deuxième guerre mondiale, la coupole du château a été couronnée après sa reconstruction d'une nouvelle «Fortune», œuvre de Richard Scheibe.

120|121 À l'extrémité nord-ouest du lac Tegeler See, dans le quartier de Reinickendorf, se trouve la presqu'île Reiherwerder, formée à la fin du siècle dernier par la réunion de deux îles naturelles. Entre 1908 et 1910, son acquéreur Ernst von Borsig fit construire par les architectes Alfred Salinger et Eugen Schmohl une villa entourée d'un parc, dans le style d'un petit château baroque. L'ensemble resta propriété de la famille jusqu'en 1937, avant de devenir en 1959 le siège de la Fondation Allemande pour le Développement International.

122 L'église St Pierre et Paul dans son site pittoresque surplombant la rive de la Havel, fut construite entre 1834 et 1837 par Friedrich August Stüler et Albert Dietrich Schadow. La coupole à oignons renvoie au mariage de la Princesse Charlotte, fille de Frédéric Guillaume III, avec le Tsar Nicolas Ier. St. Pierre et Paul est aussi l'église funéraire des Princes Charles (mort en 1883) et Frédéric Charles de Prusse (mort en 1885). Son intérieur très caractéristique est le seul exemple de lieu sacré de l'époque de Schinkel conservé intact à Berlin.

123 Bordure du jardin du Château de Tegel. Ce bâtiment, à l'origine de style Renaissance, devint propriété de la famille von Humboldt en 1766 – d'où le nom «Humboldtschlößchen». De 1820 à 1824, Wilhelm von Humboldt, seul propriétaire depuis 1802, confia à Karl Friedrich Schinkel de la transformation des lieux en une vaste propriété de campagne de style classique. Les salles intér-

the Second World War and the interior underwent an almost complete modernisation. In 1987 it was once again revamped on the basis of Otto Meitinger's plans. The palace, sited on the north-eastern edge of the Tiergarten near the river Spree is the official residence of the German Federal President. The new Bundespräsidialamt was built immediately adjacent to it in 1996-1999.

118 The belvedere in the Charlottenburg palace gardens was built by Carl Gotthard Langhans as a tea pavilion for King Frederick William II. It is said that the Prussian king saw phantoms here. It is a three-storey late Baroque building with an early Classical division of the façade, and is set on the north-east edge of the gardens near the Spree. The pavilion was damaged by fire in the World War II and since 1970 has housed a collection of Berlin china dating from the 18th and 19th century. The park was laid out initially in the French style and Peter Joseph Lenné transformed parts of it into an English landscape garden in the early 19th century.

119 Equestrian monument to the Great Elector in front of the domed tower of Charlottenburg palace. The monument was modelled by Andreas Schlüter and was cast in bronze in one piece by Johann Jacobi in 1700. Until the Second World War it was sited on the Lange Brücke (now Rathausbrücke). It is one of the most important pieces of art created during the German Baroque age and has stood in the palace's cour d'honneur since 1952. Initially constructed as a garden palace in 1695-1699, it was extended by Johann Friedrich Eosander von Göthe in 1701-1707 to make it more imposing. He also added an 80-m-high dome. In the course of the 18th century Georg Wenzeslaus von Knobelsdorff and Carl Gotthard Langhans considerably extended the palace. It was severely damaged in the Second World War. Since completion of reconstruction work, the dome of the palace has been crowned by a newly created Fortuna figure by Richard Scheibe.

120|121 The Reiherwerder peninsula lies at the north-west of Tegel Lake in the district of Reinickendorf. It developed around the turn of the century from two natural islands and was purchased by Ernst von Borsig. He commissioned Alfred Salinger and Eugen Schmohl to build a villa in the style of a Baroque palace set in a park. This remained in the hands of the family until 1937 and since 1959 has been the headquarters of the German Foundation for Development Aid.

122 The church St. Peter and Paul, in a picturesque setting on the banks of the Havel, was built in 1834-1837 by Friedrich August Stüler and Albert Schadow. The onion dome dates back to the marriage of Princess Charlotte, Frederick William III's daughter, to Tsar Nicholas I. Prince Charles (died 1883) and Frederick Charles of Prussia (died 1885) are buried in St. Peter and Paul. The evocative interior is the only remaining undamaged sacral interior of the Schinkel period in Berlin.

1936-1939 erweitert wurde. In der Altstadt haben sich noch einige barocke Häuser erhalten, während die Bebauung zwischen der Straße Alt-Köpenick und dem Dahme-Ufer mit Dampferanlegestelle zu DDR-Zeiten teilweise abgerissen wurde.

126|127 Blick vom Glienicker Park über die Havel zur Heilandskirche in Potsdam-Sacrow, links der im Zuge der Havel-Wasserstraße liegende Jungfernsee. Die »Heilandskirche St. Salvator am Port« wurde 1841-1844 nach Skizzen von Friedrich Wilhelm IV. und Plänen von Ludwig Persius durch Ferdinand von Arnim errichtet. Der von einer Säulenhalle umzogene Bau im Stil altitalienischer Basiliken mit abseitsstehendem Campanile bezieht seine besondere Wirkung durch die reizvolle Lage direkt am Wasser. Zu Zeiten des Mauerbaus von 1961 bis 1989 lag die Kirche unzugänglich im Grenzgebiet zwischen der DDR und West-Berlin.

129 Blick von der Terrasse des Casinos im Glienicker Schloßpark auf die Havellandschaft mit Jungfernsee. Das Casino am Havelufer war von Karl Friedrich Schinkel 1824 als erstes Gebäude noch vor dem Schloß Kleinglienicke im Stil einer italienischen Villa geschaffen worden. Prinz Karl von Preußen, für den die Gesamtanlage von Schloß, Nebengebäuden und der durch Peter Joseph Lenné gestaltete Landschaftsgarten entstand, ließ größere antike Bildwerke aus Italien aufstellen, wie diesen Torso auf der Casinoterrasse.

ieures, également conçues par Schinkel dans le style classique, peuvent être visitées. Dans le parc, aménagé entre 1777 et 1789, se trouve le tombeau de la famille Humboldt, dessiné par Schinkel en 1829.

124 | 125 Vue depuis le Luisenhain de la vieille ville de Köpenick. Le cœur de l'agglomération de Köpenick, fondée au 13è siècle, est situé sur une île au confluent de la Sprée et de la Dahme, – cette dernière visible sur la photo. La silhouette de cette ville, autonome jusqu'à 1920, est marquée par la tour de la mairie, haute de 54 m. Elle fut construite de 1901 à 1904 dans le style de l'architecture gothique en brique de l'Allemagne du nord, sur les plans de Hans Schütte par Hugo Kinzer, et agrandie en 1926/27, puis de 1936 à 1939. La vieille ville a conservé quelques maisons baroques, tandis que l'ensemble situé entre la rue Alt-Köpenick et la rive de la Dahme, avec son embarcadère de bateaux à vapeur, a été partiellement détruit à l'époque de la RDA.

126 | 127 Vue depuis le Parc de Glienicke de la Havel et l'église du Sauveur de Potsdam-Sacrow; à gauche le lac Jungfernsee, qui forme un bras de la rivière Havel. L'église du Sauveur ou «Heilandskirche St. Salvator am Port» fut érigée entre 1841 et 1844 d'après des esquisses de Frédéric Guillaume IV, et selon les plans de Ludwig Persius par Ferdinand von Arnim. L'édifice, dans le style des antiques basiliques italiennes, cerné d'une promenade à colonnes et complété par un campanile autonome, tire son charme particulier de sa situation pittoresque directement au bord de l'eau. À l'époque du mur de Berlin, de 1961 à 1989, l'église qui se trouvait dans le secteur frontalier entre la RDA et Berlin-ouest était inaccessible.

129 Vue depuis la terrasse du casino du le parc du Château de Glienicke: paysage de la Havel, avec le lac Jungfernsee. Le casino, sur les rives de la Havel, avait été créé par Karl Friedrich Schinkel en 1824, avant même la construction du Château Kleinglienicke, dans le style d'une villa italienne. Le Prince Charles de Prusse, pour qui avait été construit ce site comprenant le château, les bâtiments annexes et les jardins aménagés par Peter Joseph Lenné, fit répartir dans le parc des œuvres d'art antique de grandes dimensions venues d'Italie, comme ce torse sur la terrasse du casino.

123 Tegel palace overlooking the garden. The original Renaissance building came into the Humboldt family in 1766, which explains why it is known as the Humboldt palace. Wilhelm von Humboldt, who was the sole owner from 1802 on, had the building converted into a generous Classical country house by Karl Friedrich Schinkel in 1800-1804. The interior with its Classical fittings is also by Schinkel and may be visited. The park was laid out in 1777-1789 and contains the Humboldt family's burial place, which was designed by Schinkel in 1829.

124 | 125 View from Luisenhain of the old town of Köpenick. The central part of Köpenick, which was founded in the 13th century, lies on an island in the confluence of the Spree and Dahme rivers: the latter is visible in the photograph on the left. The town was independent until 1920 and the striking, 54-m-high tower of the town hall dominates its skyline. Hans Schütte designed this building. It is typical of works in brick in a Gothic vein found throughout northern Germany and was built in 1901-1904 by Hugo Kinzer. Extensions were added in 1926-1927 and 1936-1939. Some Baroque houses have been preserved in the old town centre, whilst buildings between the Alt-Köpenick road and the bank of the Dahme with the steamer mooring point were partially demolished in the GDR period.

126 | 127 Looking across the Havel from Glienicker Park to the Heilandskirche in Potsdam-Sacrow. On the left the Jungfernsee, which is part of the Havel inland water way. The »Heilandskirche St. Salvador am Port« was built by Ferdinand von Arnim in 1841-1844. It is based on sketches by Frederick William IV and plans by Ludwig Persius. A portico runs round the edifice, which is built in the style of early Italian basilicas with a separate campanile. Its particular effect derives from its enchanting location directly on the water. While the Berlin Wall was still standing, the church was inaccessible, as it lay in no-man's land between the GDR and West Berlin.

129 View from the terrace of the casino in the Glienicke Palace gardens looking over the landscape of the Havel with the Jungfernsee. The casino on the bank of the Havel was the first building by Karl Friedrich Schinkel in the style of an Italian villa, even before Schloß Kleinglienicke. Prince Charles of Prussia had the whole ensemble constructed, encompassing the palace, the ancillary buildings and the landscape garden laid out by Peter Joseph Lenné. He also had large antique sculptures from Italy set around the grounds, such as this torso on the casino terrace.

Florian Profitlich

geboren 1968, studierte Kommunikationsdesign mit dem Schwerpunkt Fotografie an der Universität Essen, arbeitet seit 1995 in Berlin freischaffend als Architektur- und Stadtbildfotograf mit Schwerpunkt Panoramafotografie. Zahlreiche Ausstellungen, u.a. im Deutschen Architektur Zentrum Berlin.

Wolfgang Gottschalk

1945 in Ueckermünde/Mecklenburg-Vorpommern geboren, studierte nach einer Buchhändlerlehre Journalistik und ist seit 1972 im Märkischen Museum/Stadtmuseum Berlin tätig. Autor und Herausgeber von zahlreichen Veröffentlichungen zur Berliner Kulturgeschichte, vor allem zu den Themenbereichen Fotografie und Friedhöfe.

Eran Tiefenbrunn

geboren 1964, studierte Deutsche Geschichte in Tel Aviv und München und arbeitet als Journalist. Seit 1997 ist er Deutschlandkorrespondent der israelischen Tageszeitung »Yedioth Ahronoth« und lebt in Berlin und Tel Aviv.

Barbara Wahlster

arbeitet als freie Autorin und Journalistin in Berlin; aktuelle Kulturberichterstattung im Rundfunk, Arbeiten zu Fotografie Architektur oder Literatur gehören zu ihren Schwerpunkten. Neben Buchveröffentlichungen in deutscher Sprache publiziert sie außerdem in ausländischen Magazinen und übersetzt aus dem Französischen.

Florian Profitlich est né en 1968. Il réalise des études de design de la communication en se spécialisant dans le domaine de la photographie. Depuis 1995 ... Il a réalisé plusieurs expositions, entre autre au Deutsches Architektur Zentrum Berlin (Centre d'Architecture Allemande de Berlin).

Wolfgang Gottschalk, né en 1945 à Uckermünde (Mecklenburg-Vorpommern), a réalisé des études de journalisme. Il travaille depuis 1972 au Märkisches Museum/ Stadtmuseum de Berlin. Il est auteur et éditeur de publications sur l'histoire culturelle de la ville portant sur la photographie ou les cimetières berlinois.

Né en 1964, Eran Tiefenbrunn a réalise des études d'histoire allemande à Tel Aviv et Munich et travaille comme journaliste. Depuis 1997 correspondant du quotidien israélien »Yedioth Ahrounoth«, il habite à Berlin et Tel Aviv.

Barbara Wahlster est auteur et journaliste indépendante à Berlin; actuellement elle réalise des émissions culturelles pour la radio; elle est spécialisée en thèmes portant sur la photographie, l'architecture ou la littérature. Parallèlement à des travaux publiés en langue allemande, elle est collaboratrice de plusieurs revues étrangères, ainsi que traductrice de la langue française.

Florian Profitlich, born in 1968, studied communication design and photography at the University of Essen. Since 1995 he works as a freelance architecture and cityscape photographer with an emphasis on panorama photography. Several exhibitions, e. g. at the Deutsche Architektur Zentrum (German Architectural Centre) in Berlin.

Wolfgang Gottschalk, born in 1945 in Ueckermünde in Mecklenburg-Vorpommern, studied journalism after an apprenticeship as a bookseller. Since 1972 he works at the Märkisches Museum/Stadtmuseum Berlin. Author and editor of several publications on the cultural history of Berlin, especially on photography and cemeteries.

Eran Tiefenbrunn, born in 1964, studied German history in Tel Aviv and Munich and works as a journalist, since 1997 as a german correspondent for the Israeli newspaper »Yedioth Ahronoth«. He lives in Berlin and Tel Aviv.

Barbara Wahlster lives and works as a freelance author and journalist in Berlin. Radio features on cultural topics, other features on photography, architecture or literature are main subjects of her work. She publishes in German, writes for foreign magazines and translates from French.

Copyright 1999

Für das Gesamtwerk ■ jovis Verlagsbüro

Fotografien ■ Florian Profitlich
In Berlin vertreten durch: Archiv für Kunst und Geschichte (AKG)

Texte ■ bei den Autoren

Übersetzung ins Englische

Helen Ferguson

Übersetzung ins Französische (Vorwort/Essay)

Clément Zürn

Übersetzung ins Französische (Bildunterschriften)

Monique Rival

Korrektur

Claudia Arnold
Michael Dills
José Manuel Presmanes

Umschlag & Gestaltung

Kai-Olaf Hesse, Berlin

Lithografie

Brend'amour, München

Druck & Bindung

DBC Druckhaus Berlin Centrum, Berlin

Gedruckt auf igepa Westminster 150g/m²

jovis Verlagsbüro
Kurfürstenstraße 15/16
D-10785 Berlin

ISBN 3-931321-57-6